『愛してはいけない（仮）』準備稿（改訂）

課題）

主人公(良多)の
　気持ちが慶多(育ち)から琉晴(血)へと
傾いていく きっかけ. プロセス.
そこでの 苦悩 がまだ欠けている。
次の稿へ向けては 良多の気持ちの流れを
たて軸として 構成を強化していくこと.

殺して死のう… と みどりが思う一シーン ⊕

前半長い - 後半はまだふくらむ…

　　D 一度は琉晴に傾むくが、
　　　やっぱり慶多を…と揺れるとか

2012.2.24 是枝裕和

多々て
良々が似てら
ことに思

母

歩いても 歩いても

急な坂の途中で

人生は いつも ちょっとだけ

間に合わない

バスの中で
主人公が最後に 呟く

「そんなことないわよ」と妻が言う。

映画を

映画を
撮りながら

映画を
撮りながら
考えたこと

我
在
拍
電
影
時
思
考
的
事

映画監督
是枝裕和

張秋明 譯

Source
⑰

あとがきのようなまえがき

我不是很喜歡，也不太擅長談論自己的作品。儘管心裡抱著能避開就盡量避開的想法，卻仍擺脫不了被邀稿的命運，最後還出版了這本書。倒也不是要在這裡抱怨什麼，只是想事先聲明自己是滿懷感謝的心情來寫這篇「前言」。

想要盡量避開的理由不一而足，其中最大的理由是我得以談論電視和電影的歷史已然結束，而開始從事創作的自覺逐漸在心中茁壯成形。

說到電視，我待了長達二十七年的 TV MAN UNION 製作公司創始元老們對於六〇年代建立出 TBS 電視台舞台的節目製作群組有著強烈的憧憬，我卻是遲至八〇年代才加入，那種直指電視本質為何物，充滿果敢、實驗性的時代早已結束。

是以面對著一臉興味盎然、豎耳傾聽的文字工作者嶋兄、三島社的三島先生、星野先生，

聽著像我這樣的創作新手談論未曾經歷過的歷史和歷史痕跡，讓我不禁感到困惑和愧疚，心想這樣到底有何意義呢？

然而如今我有了不同的想法，在我離開 TV MAN UNION 後，以創作者的身分談論深植在我DNA中的「電視」、談論自己的出處和對刻在其上一些名字的愛戀，至少對於我來說或許有其必要吧。為了邁出下一步。

至於電影，至今我仍有些躊躇。不是因為害怕別人的指謫，完全是因為自覺自己並非純粹的電影人。

我所運用的電影語言，顯然跟那些以電影為母語的正統創作人不同，而是有著電視腔的「自成一派」。基於養育之恩而甘於身為「電視人」，也對所處狀況感到責無旁貸，因此有人問起就會發言。但對於電影總還是有所顧慮。

所以在此要聲明的是，打從一開始我就決定並非以電影導演，而是以電視製作人的身分透過自己的作品探討現在的電影創作和影展等話題，進行一場發自內心的採訪報導。

這樣的意圖似乎也得到超乎預期的成功，我感到相當滿意。

另外二十多年來，在參加諸多影展的同時，我個人認知也產生了極大變化。那就是「歷史

並未結束」。電影百年的歷史長河悠然地在我眼前奔流。河水既沒有乾涸，恐怕今後仍將繼續浩浩蕩蕩奔流下去吧。

對於青春期活在充斥著「各種類型電影都已拍遍」的八〇年代的人而言，經常會懷疑：現在自己拍的東西真的是電影嗎？然而就算有著那樣的「心虛」，我仍想穿越血統，乖乖變成電影長河裡的一顆小水滴。如果能透過這本書，至少將我所感受的敬畏與憧憬傳遞給讀者知道，我想就不算是沒有意義的事了。

是枝裕和

Hirokazu Koreeda

目次

如結語般的前言
あとがきの
ようなまえがき

是枝裕和　Biography & Filmography

2008	2007	2006	2005	2004	2002	2001
*	*	*	*	*	*	*

● 《這麼…遠，那麼近》〈DISTANCE〉
五月於坎城影展放映，同月正式上映

● 《宛如走路的速度》〈歩くような速さで〉
日本電視台播出

● 《無人知曉的夏日清晨》〈誰も知らない〉
五月於坎城影展放映，八月正式上映

● 《忘卻》〈忘却〉・富士電視台播出

● 《花之武士》〈花よりもなほ〉六月正式上映
九月於多倫多影展放映

● 《當我年幼時 谷川俊太郎篇》
（私がこどもだった頃 谷川俊太郎篇），
NHK高畫質台播出

● 《或許是那個時候～電視對「我」而言是什麼～》
（あの時だったかもしれない～
テレビにとって「私」とは何か～）・TBS播出
● 《橫山家之味》〈歩いても 歩いても〉六月正式上映
● 紀錄片《祝你平安～Cocco 的無盡之旅～》
（大丈夫であるように～Cocco 終らない旅～）・
十二月正式上映

2017	2016	2015	2014	2013	2012	2011	2010	2009
*	*	*	*	*	*	*	*	*

● 《空氣人形》〈空気人形〉
五月於坎城影展放映，九月正式上映

● 《都是萩本欽一的錯》
（悪いのはみんな萩本欽一である）・
電視劇《之後的日子》〈後の日〉・NHK播出

● 《奇蹟》〈奇跡〉六月正式上映

● 連續劇《Going My Home》
（ゴーイング マイ ホーム）・關西電視台播出

● 《我的意外爸爸》〈そして父になる〉
五月於坎城影展放映，九月正式上映

● 離開 TV MAN UNION 製作公司，
設立創作者集團「分福」

● 《海街日記》〈海街 diary〉
五月於坎城影展放映，六月正式上映

● 《比海還深》〈海よりもまだ深く〉
五月於坎城影展放映，同月正式上映

● 《第三次謀殺》〈三度目の殺人〉九月正式上映

映画を

映画を
撮りながら

映画を
撮りながら
考えたこと

第 1 章
絵コンテで
つくったデビュー作
1995-1998

用分鏡圖拍的處女作

◉《幻之光》（幻の光）1995
◉《下一站・天國！》（ワンダフルライフ）1998

本当は
オリジナルで
デビューしたかった

其實我想用原創劇本拍處女作

『幻の光』

1995

選角通常憑直覺來

對於將宮本輝 1 同名小說改編成電影的執導處女作《幻之光》2，我有些複雜的回憶。

一切開始於一九九二年的某個時間點吧，當時我所屬的 TV MAN UNION 製作公司 3 合津直枝 4 製作人問我：「有沒有興趣將這個作品拍成電影呢？剛好可以跟你去年拍的紀錄片有所連結。」

該紀錄片就是在富士電視台「NONFIX 5」播出的《然而……～福利消失的時代～》。儘管來到福利這個社會性題材的入口，我關心的卻是丈夫自殺身亡後妻子的哀傷輔導作業（grief work）。

跟《幻之光》所設定的主題很類似。宮本輝的作品之中，我比較偏愛的是《錦繡 6》和《星星的悲傷 7》，但我聽說《錦繡》的電影版權握在鶴橋康夫導演手中。

我和合津製作人之前曾在關西電視台的深夜劇場「DRAMA DAS」共同製作過單元劇《生於四月四日》。那是個由新手導演拍攝於周一到周五深夜時段播出十分鐘的戲劇節目，製作費是一千萬日圓。雖然四天內要拍出十分鐘×五集的份量，算是相當吃緊的工作，但對沒有經驗的新手導演卻是鯉躍龍門的跳板，之前岩井俊二8、黑澤清9等導演也都曾在該節目拍過一兩部劇。我和合津製作人合作的那齣電視劇，既非自己寫的腳本，個人的導演技術也不夠純熟，但很重要的是遇到了日後接受我邀約擔任《幻之光》攝影師的中崛正夫10。

其實我是想以原創作品——《無人知曉的夏日清晨》的雛型《美好的星期天》做為執導處女作。詳情容我之後再敘，實際上也曾透過關係讓電視台導播、製作公司的製作人等看過劇本，可惜就是遲遲難以實現。後來在這個時間點出現的《幻之光》讓我感受到命運般的東西，心想應該是個好機會，便決定受邀執導。

當初《幻之光》原本是要拍成電視劇的，但我讀了新手編劇寫的腳本初稿後，立刻覺得比起電視劇，更適合拍成電影。我想最主要的原因大概是因為可以感受到劇本十分執著於對光與影的描寫。於是向合津製作人提議「既然如此，何不拍成電影？」，並和編劇將之前依照原著以女性獨白從孩提時代開始訴說的腳本，根據主題進行添枝加葉的修正。

完成後的最終稿拿給認識的製作人一看，得到「這麼一來得花三億日圓才拍得起來，恐怕不行吧」的回覆，當場愕然。完全搞不清楚這個劇本需要搭多少景、出外景得花多少天、多少資金的我們，看在製作人眼中可說提出了一個極其大膽的構想。我們幾經修稿後，將女主角的少女時代給刪除，好不容易完成一個預算在一億日圓內的電影腳本。

在那樣的過程中，事情又有了重大變局。

合津製作人同時也是某女演員的經紀人，因此女主角也預定是她。不料在電影資金還沒籌措到位前，兩人就分道揚鑣了，使得選角回歸到白紙狀態。既然如此乾脆選用新人女演員，除了劇本外一切歸零從頭開始。

我只要一有時間就帶著相機到處探訪適合拍片的場所。原著設定的地點是關西，但為了節省預算改在東京選用外景地點。雜司谷和根津等街區，不單只是老舊古樸，連建築物也好像直接從地面長出來一樣

©1995 TV MAN UNION

◉《幻之光》

一九九五年十二月九日上映【發行】Sine qua none、TV MAN UNION【製片】TV MAN UNION／一百二十分鐘【概要】祖母的失蹤、丈夫不明原因的自殺……。心裡有著缺口的由美子和住在奧能登小村的男子再婚，在新家人的陪伴下過著平靜的生活，直到前夫的死亡陰影逐漸擴散開來。【原著】宮本輝【獎項】威尼斯影展金奧薩拉獎、溫哥華影展大獎等【主演】江角真紀子、淺野忠信、內藤剛志等【攝影】中崛正夫【燈光】

充滿存在感。我頗自得其樂地漫步其間想像著電影畫面。淺野忠信工作的荒川區三河島工廠、江角真紀子童年時代居住的川崎國道站都是以這種方式找到的場所。電影後半段的舞台能登，則是找到了距離輪島約三十分鐘車程、美麗如畫的漁村鵜入，也很幸運地租到一間空屋。

最初見到江角真紀子是在一九九四年的九月。

據說合津製作人去找攝影大師篠山紀信商量本片時，提到「有沒有適合的新人呢？」，篠山大師拿出了一張江角真紀子的黑白照。我一看到那張照片就要求安排在篠山大師的工作室和江角小姐碰面。和江角小姐聊了三十分鐘有關她過世父親的話題後，當她走出工作室大門時，我已決定女主角就是她了。定角的理由可以事後再編，端看當時是否已有「就是她了！」的直覺。只要直覺對了，以我的經驗來說通常八九不離十。

三十二歲、初生之犢不畏虎

剛好同一時期，我也跟侯孝賢[11]導演見了面。

丸山文雄【編劇】荻田芳久【企製】合津直枝
【服裝】北村道子【配樂】陳明章

第一章　用分鏡圖拍的處女作

跟侯導熟稔是因為拍攝電視紀錄片《侯孝賢與楊德昌[12]》的關係，每次他來東京都會跟我聯絡見面。我厚著臉皮提出要求說「即將執導電影的處女作，能否請侯導將《戀戀風塵[13]》的配樂陳明章[14]介紹給我認識」，侯導三話不說就告訴我聯絡方式。當時侯導還跟我說「那種故事很適合威尼斯（影展）[15]」，是以我連電影都還沒有開拍就已決定參加威尼斯影展。

主要拍攝期間是一九九四年十二月到翌年一月。實景部分預定在該年夏天先拍好。在拍片和剪輯的過程中，發生了阪神、淡路大地震[16]和奧姆真理教的地鐵沙林毒氣事件[17]。這兩大慘劇的體驗對我日後拍攝的電影也產生極大的影響。

事實上在決定由江角小姐主演後，一億日圓的資金籌措還是觸礁了。就在這個時間點，TV MAN UNION的「創立二十五周年紀念企畫」進行內部募款與提案製作電影。社長重延浩接受此一提案，決定出資五千萬日圓。

可是剩下的五千萬日圓還是沒有著落。雖然也跟東寶、松竹和富士電視台提出企畫案，但都被拒絕了。如今回顧很難想像，在連院線和發行都還未談妥的情況下，居然已急著發車開始拍片了。因為當時的我們都深信「只要看到拍好的部分，大家肯定都會搶著買下來」。於是就先欠著五千萬日圓，硬是花了一億日圓拍完電影。

拍攝《幻之光》時的作者

儘管充滿自信地進行試映，卻還是沒有人願意發行和出資給這部套上「無名的新手導演」、「無名的新手女演員」、「關於死亡的灰暗劇情」等三重枷鎖的電影。我這才開始緊張擔憂「這下可能不妙。萬一電影就此封箱，那五千萬該如何是好……」。想必製作人應該比我更不安才是。

然而奇蹟式地，電影卻遇到了三項幸運。

首先，來看試映的TBS遠藤環製作人十分看好江角小姐，拔擢她演出東芝日曜劇場的《閃耀吧鄰太郎》連續劇。

接著東京劇場的製作人也喜歡這部片，提議「當然也可以在我們劇場上映，但其實澀谷的CINE AMUSE劇場馬上就要營業了。如果能讓該劇場共同經營者的 Sine qua none 電影公司李

鳳宇[18]社長喜歡，對這部片來說比起在我們劇場上映肯定會更好吧，不如邀請他來觀賞」，並居中介紹。專程前來調布東京顯影所觀賞試映的李社長看完後立刻提出邀約「劇場十二月開幕，首映希望就是這部電影了」。

的確在那之後也立刻決定要參加威尼斯影展的競賽。對電影來說，開始起了好勢頭的風向。

不過另一方面，我竟狂妄地認為那是想當然耳的結果。

威尼斯獲獎一確定後，周遭人喜極而泣，我心中卻充滿了毫無根由的自信，覺得自己一路走來不過只是循著既定路線罷了。甚至還想說「一旦電影公開上映後，接下來我就要以自己的原創企畫拍出真正的處女作了」。

三十二歲。完全不知道天高地厚的初生之犢。所謂的年輕氣盛、缺乏經驗還真是十分恐怖。處女作一不小心沒拍好就確定沒有下一部，被說「純粹只是運氣好」恐怕也無可奈何吧。

被分鏡圖給綁手綁腳的自己

以導演來說，《幻之光》可說是有很多值得反省之處的作品（曾經用「失敗」二字跟周防正行[19]導

24

《幻之光》出殯畫面的分鏡圖

第一章　用分鏡圖拍的處女作

演形容此片時，卻得到溫和的告誡「導演就算覺得拍片失敗，想到參與該片的工作人員和演員們，

十年裡都不該將那兩個字掛在嘴上」。如今過了二十年，應該已不具時效了吧）。

在那之前我只拍過幾部電視紀錄片和簡短的深夜電視劇。尤其是紀錄片和電影的現場參與人數

截然不同。拍紀錄片的小組約四～五人，甚至精簡到一個人也是有的。

儘管《幻之光》是規模很小的電影，卻也有將近四十位工作人員在拍片現場。一般大片少說也是

百人以上的陣仗。電影的人事成本並非只是演員的酬勞，工作人員的人事費用也很龐大。即便是

低成本的獨立製作，據說拍一天也要花掉三百萬日圓，電影就是這樣的世界。

總之四十個人的數字對我來說很大，很難面面俱到。因為攝影部門和燈光部門的技術性較高，

我會賦予全面信賴。但多少還是會想在拍片現場拾掇一些有趣東西運用在作品中，或是避免自己

過去在電視台所培育的經驗技巧出現差池而搞得緊張兮兮的（當然那是個人能力的問題）。

另外因為《幻之光》有其原著，所以台詞不能隨便更改。曾經同一時期到能登採訪漁夫拍攝紀錄

片時，發現某個上鏡的老婆婆很有魅力，還得跟製作人商量能否用於電影中「留野」的角色，因為

我不能直接大膽地做出判斷。像這些不能臨機應變的不便性、對原著的不自由度等都是讓我感到

辛苦之處。

然而最辛苦的莫過於被自己硬性規定畫出的三百張分鏡圖[20]給搞得綁手綁腳不能動彈。

既然發覺分鏡圖綁手綁腳，捨棄不用分鏡圖不就得了嗎？問題是當時的我連這一點也不懂。

周遭都是業界老鳥，只有我頭一次置身於拍片現場，所以自然也更加不安吧。還好在有能力的工作人員協助下順利抵達終點，但我想恐怕發生在現場的許多有趣插曲並沒能好好擷取用進電影之中。頂多只有漁港那隻名叫孟克的野狗吧。明明分鏡圖中沒有卻出現在電影畫面上。

自己「被分鏡圖給侷限」，是被侯導點出才發覺的。

「技巧很棒。問題是你在拍片前已將全部的分鏡圖畫好了吧？」

來日本出席東京影展[21]的侯導這麼問，「是的，因為我沒有自信。」我回答。侯導接著又說：

「鏡頭要擺在哪裡，不是應該等到現場看過演員的表現才決定的嗎？你拍過紀錄片，應該懂吧？」

當然我們之間是經由翻譯才能交談，他或許沒有說得如此直接。但在我的記憶中，言下之意是在指謫「我連這種事都不懂嗎？」。我受到很大的衝擊。明明從眼前人際與事物關係繁雜且多變的紀錄片拍攝中已體會到樂趣，而且我還輾轉從紀錄片好不容易繞回電影的正途，卻沒能運用過去的經驗……。

侯導的一番話比任何影評都讓我刻骨銘心，決定了我下一部片的方向。

缺乏戰略就無法在影展上戰鬥

《幻之光》還教會了我一件事。

決定於威尼斯影展以參賽片上映，是我頭一次參加國際影展。

威尼斯影展比起坎城影展[22]，商業色彩較淡，是在離島舉辦如同祭典般的影展，氣氛很輕鬆。

但即便是氣氛輕鬆的影展，當然也會有商機的萌芽。

那年得到金獅獎的是陳英雄[23]執導的《三輪車伕[24]》。

陳英雄和我同齡，《三輪車伕》是他執導的第二部長片。在威尼斯影展前已先在巴黎舉行過試映，發表由記者們所寫的影評，甚至在義大利的發行片商決定後才進軍威尼斯影展。還有專業的公關人員[25]和行銷經紀公司隨行，看來為了將《三輪車伕》推向全世界，他們以威尼斯影展做為起點。

後來我的海外行銷經紀賽璐璐夢幻（Celluloid Dreams）公司社長跟我說：

「光是導演一個人參加影展是沒有意義的。那是連同商業夥伴一起打組織戰的地方。」

說到當時的日本，參加海外影展如能獲獎最好，就算不能得獎回到日本一樣有凱旋票房，彷彿

參展是為了提拉國內票房的一種手段（至今仍相去不遠）。所以影展等於是終點或是折返點。這是

十分保守的觀念，我當時也抱持著類似的看法，心想「因為是新手導演和新手女演員的電影，如

果不能在威尼斯影展獲獎，恐怕在日本就不會有人要看了」。因此這種「不是終點而是起點」的想

法帶給我很大的衝擊。

《幻之光》很幸運地在威尼斯影展贏得金奧薩拉獎，並且受邀參加多倫多影展[26]、溫哥華影展[27]。

我決定花一年的時間研究影展，充分利用靠一部片受邀參展的機會，睜大電視導演的雙眼仔細觀

察哪裡有優秀的公關公司、要委託哪家行銷經紀公司才能拓展市場。

據說全世界有超過三百六十五個影展（一天不只一個！）。可望拓展優良商機的主流影展約三十

個。我一年跑遍了十六個影展（除了前面的三個，還有芝加哥、柏林、鹿特丹、伊斯坦堡、香港、

南特、塞薩洛尼基、倫敦、台灣、錫切斯、山形、紐約、舊金山等地）。期間很高興決定了和一間

規模不大的北美發行公司合作，透過影展除了海外導演外，也能和橋口亮輔[28]、篠崎誠[29]、河瀨直

美[30]等同時代的國內導演相識，建立深厚友誼，形成莫大的鼓舞。

這一年參加的影展之中，最令我難忘的是南特三洲影展[31]的映後座談會[32]。

原定電影放映後舉辦三十分鐘的座談會，結果超過一小時仍無法結束，只好移師咖啡廳，和聚

集而來的觀眾們繼續聊了一個半小時（沒想到大家竟是如此熱情！）。當時有位上了年紀的女士問我「這部電影很多地方會重複出現。腳踏車出現兩次、鈴鐺也兩次。許多東西反覆出現，形成一種律動。而且因為電影是從夢境開始，所以根據我的解釋也應該結束於夢境。所以說，請問最後一幕戲，夢境是從哪裡開始的呢？」。

在我聽取翻譯她的提問時，其他觀眾開始回應「我認為夢境從海邊開始」，另一位觀眾說「我覺得是巴士站牌」。正當我要開口回答「我想夢境應該是從走上坡道時開始的⋯⋯」，卻被制止「導演請先別說」。就這樣觀眾之間的意見此起彼落相互交流。

那是成熟觀眾所展現出來的樣貌。會場氣氛是那麼的熱絡，光是聽著他們發言的翻譯就覺得很滿足。是因為他們是法國人嗎？還是因為電影的表達方式曖昧呢？也可能兩者都有，總之是一個十分美好的經驗。

想到能擁有如此富足的時光，從此在日本我也都持續舉辦映後座談會。

『ワンダフルライフ』1998

完妝拍攝的影像有一種「自然成形」的東西

——《下一站，天國！》

　和我試圖將《幻之光》拍成「日本現代劇」的想法大相逕庭，海外影展，尤其是歐洲的日本影迷會結合亞洲的異國風情、日本的和風之美加以解讀。甚至研討會中被問到「這部電影跟禪道思想有何關聯？」、「同時並列出三個風景畫面，跟俳句有關係嗎？」，我只能苦笑以對。我想《幻之光》中的確存在讓西歐的他們讀取到異於自己的生死觀與東洋價值觀的破綻。

　也有很多人認為「這部電影應該是人生最後拍的電影吧」，結果碰面時意外發現「原來導演這麼年輕，我還以為至少六十出頭才對」。當然言下之意也包含了「沒想到年輕人也能拍出如此老成的

作品」的讚賞，但老天實說我還是覺得很不甘心。

於是我很意氣用事地想說第二部作品一定要拍出跟歐洲人認定之

「日本電影」完全相反的東西。《上錯天堂投錯胎》（Heaven Can Wait）33

是恩斯特・劉別謙（Ernst Lubitsch）24 執導充滿都會風格的喜劇，內

容是一個死去的男人對冥王訴說自己的人生。參考該電影的意象，我

打算以天國入口為舞台，拍出跟日本風情毫無關係的作品。

那就是《下一站，天國！》。這個作品是根據我進 TV MAN UNI-

ON 第二年，榮獲第二十八屆電視劇本競賽鼓勵獎的腳本改編的。

其實當時我逃避不去 TV MAN UNION 上班，整天悶悶不樂窩在

家裡寫出該腳本。投稿幾個月後聽見喜歡的女子即將結婚，受到很

大的刺激，就在日子過得更加苦悶之際，隔天一早收到通知得獎的電

報。讓我真心覺得「當上帝關起一扇門，必會再為你開啟另一扇窗」。

也就是說老天用指引我一條路來取代失戀之苦。

拍《下一站，天國！》首先要想到的是，基於對《幻之光》反省過後

●《下一站，天國！》
一九九九年四月十七日上映【發行】TV
MAN UNION／【製片】TV MAN UNION、
ENGINE FILM／一百一十八分鐘【概要】
往生者在進天入國前的七天裡可挑選出一
個最珍貴的回憶，由天國職員將該選出的
「場所」拍攝下來於最後一天播映。今天又
有二十二位男女老少的往生者來到天國入
口……【獎項】南特三洲影展金熱氣球獎、
聖賽巴斯提安影展國際影評人獎等【主演】
ARATA（現名井浦新）、小田伊麗嘉、寺島
進、內藤剛志、谷啟等【攝影】山崎裕【燈

©1998《下一站・天國！》製作委員會

的拍攝手法。

我之前拍過幾部紀錄片，總是「拍攝、剪輯、思考、再拍攝」。也就是說，我非常喜歡「作品蘊含個人思考過程」的紀錄片製作方法。

擔任過ＴＢＳ製作人、導播，也是ＴＶ ＭＡＮ ＵＮＩＯＮ創辦人的萩元晴彥[35]、村木良彥[36]、今野勉[37]等三人共同執筆的《你不過只是現在而已——電視能做什麼[38]》，是本關於一九六〇年代電視節目的書。大學時代讀過，受到很大的衝擊，書中他們用爵士而非古典樂來比喻電視。

電視是爵士樂。如果你問我爵士是什麼，我將用Ｒ・休斯的話來回贈給你們。

「爵士樂是圓周。你自己就是正中央的點。爵士並非譜寫出來的音樂。而是只要有拍子和旋律，就能隨著感受的帶動一邊作曲一邊即興演奏——一種很幸福、時而悲傷的演奏行為。」

電視也是一樣。並非分成傳送者和接收者兩方，而是所有人都是傳送者和接收者。並非重現已經寫好的劇本，而是在旋即到來的現在，大家以各自存在方式參與的即興演出。電視不是「過去式」，永遠都是「現在式」。永遠、永遠都是現在式的電視。所以說電視是爵士樂。

——節錄自「第五章 電視是爵士樂」

【光】佐藤讓、【美術】磯見俊裕、郡司英雄【服裝】山本康一郎【配樂】笠松泰洋【企畫】安田匡裕【製作人】佐藤志保

沒有樂譜，而是由共同在場的人們當場所創作出的東西，換言之是無法重來的，他們認為那就是電視的特性。然而經過二十五年的歲月流逝，在這已然變得保守的電視製作現場中，拍過幾部紀錄片的我則感受到紀錄片的拍攝可能還多多少少留有一些他們所謂的「爵士樂」要素吧。

單就《幻之光》的執導來說，完全只是重現分鏡圖的作業罷了。因此我決定下一部片要像拍紀錄片一樣，鏡頭只拍下成形於現場的事物。如果這樣也能拍出電影，恐怕跟我拍片之前最為批判的「拍攝戲劇的電影」更加背道而馳吧。

回憶對一個人來說究竟算什麼？

《下一站，天國！》的主題之一是「回憶對一個人來說究竟算什麼？」的提問。

往生者來到第一個設施時，被職員告知「請回顧自己的人生並從中選出一段最珍貴的回憶」。選出的回憶將由職員化成影片，往生者一邊觀賞影片，跟隨著回憶邁向天國之旅。

在我試圖將這六十分鐘的電視劇改寫成一百二十分鐘的電影劇本時，曾想就聚集在該設施的往生者如何選擇回憶對一般大眾進行調查。因為回想自己的童年和青春期，對那些長輩而言或許關

東大地震、第二次世界大戰、東京奧運等將是最珍貴的回憶吧。如此一來，是否這部電影也該側寫出本世紀日本史詩般的背景呢。

調查是雇用數名未來想從事電視、影像工作的學生拿著攝影機到街頭進行採訪。每個禮拜六帶著拍好的片子開報告會，最後收集的影像多達六百人。

調查進行到一半時，畢竟是為寫劇本而進行的調查，但因為學生們十分有趣，讓我不禁改變想法：搞不好就這樣直接拍下本人更貼近當初的旨趣。於是乾脆連攝影師也拜託紀錄片老手山崎裕[39] 出馬，訂出不畫任何分鏡圖，由我設定出讓一般人容易訴說回憶的狀況，由山崎兄自由拍攝的方針。

也就是說，訂定出不拘紀錄片或劇情片的範疇，只用同一種方法論加以詮釋，不管對的是演員還是素人都用相同方式對待的原則。

實際進行演出交涉後，無法參與演出的有兩人。

一位是「之前告訴你們的都是騙人的，所以無法演出」的老爺爺。因為難得有年輕女孩聽自己說話，一時興起便加油添醋地亂說一通。說起來也是充滿人性趣味的小插曲。

另一位是老婆婆，我想她的理由應該是「自己的人生不值得在眾人面前大談特談」吧。雖然覺得

第一章　用分鏡圖拍的處女作

遺憾也只好放棄，取代她演出的是多多羅君子女士，訴說的回憶是在心儀的大哥哥面前表演「紅舞鞋」的舞蹈。結果在素人演出者中，她是讓人印象最深刻的出場人物。

重現回憶的拍攝過程中也有許多有趣的回憶。

例如選出「為了當機師，開西斯納機進行飛行訓練回憶」的上班族，他一看到美術組準備的飛機就大喊「這不是西斯納機」，因為機翼的位置不對。說什麼「機翼在下面的話，就看不到我當時看到的雲」、「這樣的飛機教我如何回想得出來嘛……」，搞得美術組不得不將機翼改裝到上面。即便出了這種狀況，現場還是讓人興奮不已。

而最讓我感興趣的是攝影的山崎兄。

當初對於素人們的個人回憶，其實並不打算在電影上使用他們和工作人員之間「是這樣嗎」「是那樣子嗎」的交涉畫面。我不斷交代「幕後實錄就像留個不在場證明，只要做做樣子就好」，但山崎兄似乎在我稍微離開拍片現場後仍繼續開機，儘管製作人出聲告誡「底片快沒了」，山崎兄回應「我只是拍錄影帶」仍繼續拍攝下去。

然而那些影像對我而言卻是一種新的「發現」。開始剪接編輯時，比起電影用的重拍影片，訴說回憶的素人煩惱著如何重現當年的紀錄影像顯得更加生動與真實。也就是說，已非「重現」，而是

36

新的「生成」。於是我改變方針，保留妝容過的影像，反而沒將拍好的影片剪輯進電影中。

對紀錄片攝影師的山崎兄而言，或許在現場將鏡頭轉向引起他興趣的物是很稀鬆平常的事，但那種無視於跟劇本離題、內容是否為導演所要、自己想拍什麼就拍什麼的態度還是很讓我驚訝。然而當時我所感受到的是：也許這就是攝影該有的面貌。

說到真實，攝影時我也很留意收音。因為看過《幻之光》的篠崎誠先生對於收音的幾項指正，至今仍深刻留存在腦海中。

首先是《幻之光》一開頭的夢境中少女爬上斜坡追著奶奶的畫面。他聽出腳步聲應該越來越遠的地方卻顯得越來越近，因為收音麥克風放在斜坡上方。收音人員最害怕沒有錄到音，所以盡量都會同時併用無線麥克風。拍這場戲時，除了放在橋上的麥克風外，也併用了無線麥克風（也算是收音組的常識做法），結果卻出現漸行漸遠的人物動作和聲音越來越近的落差感。

第二項是接近尾聲的海邊場景。他建議「也許那場戲讓海浪聲干擾了夫妻之間的對話會比較好吧」。的確因為是用遠景[40]拍攝的畫面，所以對話是用無線麥克風收音。我也覺得當時至少應該讓人拿著麥克風躲在石頭後面一起錄下海浪聲，才能保持聲音的空間寬度。

自《下一站，天國！》蒙篠崎兄指正我學習到「基本上聲音的遠近感和攝影機的距離必須一樣」的

道理後，我開始重視聲音與影像的組合，不斷在錯誤中學習成長。

拍出「自我表現的慾望」

回顧來時路，對現在的我來說，紀錄片導演小川紳介[41]的存在具有一定份量。

小川在《拍片所獲[42]》一書中寫到「所謂的紀錄片乃是被取材者對著鏡頭展現出『自我表現的慾望』」。意思是說被取材的人想要讓人看到這樣的自己、那樣的自己而在鏡頭前表演，那種想要表演的姿態很美，所以被鏡頭拍下。換句話說，當取材者想要這麼拍的慾望和被取材者想要被這麼拍的慾望產生衝突時，紀錄片就此誕生了。

我在紀錄片的作假成為社會問題後，為 NONFIX 製作《紀錄片的定義》時，曾採訪過長期擔任小川紳介紀錄片的攝影師田村正毅[43]。

批判作假的一方曾肆無忌憚地強調「照實拍攝就好。不要加油添醋。不需要指導演出。按照拍攝的順序剪輯就好」。可是說得極端點，那根本就成了「偷拍」（因為拍的時候對方完全不知道自己被拍了）。對於此一質疑，田村的回答是「偷拍時的對方並非自我表現。那種東西拍出來也不能當

成紀錄片，我也不想拍。對方意識到攝影機的存在，並思考著如何表演時，拍出來的畫面才有美感、才會有趣」。他對「攝影」此一行為的看法不知道要說是獨特還是豐富呢，但我想紀錄片應該也算是相對於偷拍的一種表現方式。

我在《下一站，天國！》所做的嘗試也是將鏡頭對著想要訴說個人珍貴回憶的人們，借用小川紳介和田村的話來說，試圖拍出被取材者的「自我表現的慾望」。

例如前面提到來到天國入口設施時的多多羅女士，站在角落一邊看著扮演自己少女時代的演員跳舞，一邊說「今天早上我才拜過牌位，跟哥哥報告過這件事（參與電影的演出）」的畫面。有工作人員擔心「恐怕會破壞夢幻的感覺，也許該刪掉那段台詞會比較好吧」。我認為「正因為那樣說才叫做自我表現的慾望」，堅持保留在電影中。她是在知道被拍攝的狀況下，對著站在攝影機旁的我那麼說的。從她美麗表情所流露出的自我表現和對哥哥的敬愛程度，我決定保留下她的自我表現和對哥哥的敬愛而自然流露的美麗表情。

開始剪輯後深切感受到，不管是那個糾正工作人員「這不是西斯納機」或是困惑著「我當時是怎麼抓著手帕的呢」等畫面都很有趣。與其說那是一種自我表現的慾望，應該說是當事人在重現自己說的故事時產生落差或發現自己的回憶有失誤時的瞬間，那種超乎我所求的生成瞬間被拍成了

紀錄片。

所以當電影殺青，就算遭受「這哪裡是電影」「這不是紀錄片」「要說是夢幻想像片也無法成立」等批判，我個人也毫不在意。就算被經紀的法國片商老闆抱怨說「我們要的不是這種電影，得要更有亞洲味道的才行」，我還是認為這部片比起《幻之光》更具有自己的風格，工作團隊也符合自己的理想，因而十分滿意。

當時多倫多影展的主辦人諾雅‧柯文（Noah Cowan）來日本時看了電影，給予我一封溫暖的來信。我很高興，於是決定九月到多倫多舉辦世界首映[44]。

在那前一個月，我到紐約參加一年一度的勞勃‧費拉哈迪電影研討會。研討會在他過世後的一九六〇年設立，每年紀錄片同好相聚一個禮拜，從早到晚觀摩討論彼此的作品。

人稱「紀錄片之父」的勞勃‧費拉哈迪（Robert Flaherty）[45]是知名的美國紀錄片導演、電影導演，也是深深影響小川紳介的名人。研討會在他過世後的一九六〇年設立，每年紀錄片同好相聚

我帶著在NONFIX時拍攝的《愛之八月天》、《當記憶失去了》兩部加了英文字幕的紀錄片前去。而且因為研討會沒有對外開放，便放映了《下一站，天國！》，竟大獲好評。「看了很有意思的片子」的口碑頓時在業界傳了開來。

因此多倫多影展的三次放映都幾乎客滿，世界首映大獲成功。就這樣確定了北美的上映院線，紐約的票房成功時，還掀起翻拍的話題。這時法國片商的態度也一百八十度轉彎，稱讚「好一部感動人心的作品」。如果因為這種事就無法相信別人，是無法在電影業的狂風巨浪中翻騰的。總之我的第一部原創作品《下一站，天國！》在世界戰略方面有了不錯的開始。

●1 宮本輝
小說家。一九四七年生於兵庫縣，一九七〇年畢業於追手門學院大學文學院。任職過廣告公司文案，於一九七七年以《泥河》獲得太宰治獎於文壇出道。代表作有《螢川》、《道頓崛川》、《錦繡》、《量散的青》、《流轉之海》等。

●2 《幻之光》
宮本輝著。一九七九年。新潮社出版。

●3 TV MAN UNION 製作公司
一九七〇年，由TBS離職的萩元晴彥、村木良彥、今野勉等導演為主設立之日本最早的獨立體系電視製作公司。

●4 合津直枝
電視、電影製作人、編劇。一九五三年生於長野縣。早稻田大學第一文學院畢業後，加入TV MAN UNION，代表作有電影《幻之光》《製作人》《沉落的黃昏》(導演、編劇)、電視劇《白晝之月續集：死於醫院這回事》(導演)、《書店員美知留的故事》(導演、編劇、製作人)等。

●5 NONFIX
富士電視台的紀錄片節目。一九八九年十月開播以來至今仍在的長壽節目。

●6 《錦繡》
宮本輝著。一九八二年。新潮社出版。

●7 《星星的悲傷》
宮本輝著。一九八一年，文藝春秋出版。

●8 岩井俊二
電影導演。一九六三年生於宮城縣。橫濱國立大學教育學院畢業後，一九九三年執導電視劇《if 如果…煙花》。榮獲日本電影導演協會新人獎。代表作有《情書》、《青春電幻物語 Band Swallowtail Butterfly》、《¥entown 語》、《花與愛麗絲》等。最新作品《被遺忘的新娘》於二〇一六年三月上映。

●9 黑澤清
電影導演。一九五五年生於兵庫縣。畢業於立教大學。歷任《盜日者》助理、《水手服與機關槍》副導，一九八三年以三級片《神田川淫亂戰爭》首度執導，代表作有《CURE…

45

X聖治》、《光明的未來》、《東京奏鳴曲》、《岸邊之旅》等,首部海外作品《顯影的女人》於二○一六年上映。

● 10｜中堀正夫

攝影總監。生於一九四三年。日本大學藝術學院畢業後,進入圓谷製作公司。擔任《超人力霸王》等系列電視劇的攝影。電影攝影的代表作有《帝都物語》、《幻之光》、《沉落的黃昏》、《疾走》、《播磨屋橋》、《青春恐怖箱》等。

● 11｜侯孝賢

台灣電影導演。一九四七年生於中國廣東省。一九八○年正式成為導演,代表作有《童年往事》、《戀戀風塵》、《悲情城市》、《戲夢人生》、《好男好女》、《咖啡時光》、《紅氣球》、《刺客聶隱娘》等。

● 12｜《侯孝賢與楊德昌》

代表台灣的兩位電影導演。拍攝侯孝賢和楊

德昌的拍片現場和訪談畫面的紀錄片。一九九三年於富士電視台NONFIX播出,四十七分鐘。

● 13｜《戀戀風塵》

一九八七年製作的台灣電影。日本於一九八九年上映。為導演自傳四部曲之一。

● 14｜陳明章

台灣音樂人。一九五六年生於台北市。固守台灣民族音樂和台語,人稱「民謠詩人」。

● 15｜威尼斯影展

一九三二年於義大利威尼斯開始、世界最早的國際影展。和坎城影展、柏林影展並稱為「世界三大影展」。每年八月底～九月上旬舉辦。

● 16｜阪神、淡路大震災

一九九五年一月十七日發生於兵庫縣南部的

地震,造成大規模災害。死者六千四百三十四人,失蹤者三人,傷者高達四萬三千七百九十二人。

● 17｜地鐵沙林毒氣事件

一九九五年三月二十日於東京都帝都高速營團地鐵各線路,由奧姆真理教使用神經性毒氣「沙林」引發的同時多起恐怖事件。乘客和地鐵人員共十三人死亡,傷者約六千三百人。

● 18｜李鳳宇

電影製作人。一九六○年生於京都。朝鮮大學校外語學院畢業後,赴法國巴黎大學留學。一九八九年設立 Sine qua none 電影發行公司。一九九三年製作首部電影《月昇何方》。代表作有《奔放青春》、《無人知曉的夏日清晨》、《呼拉圈女孩》等。

● 19｜周防正行

電影導演。一九五六年生於東京。畢業於

立教大學文學院。一九八四年以讚頌小津安二郎的三級片《變態家族：兄長新娘》正式開始執導，之後拍攝一般電影，隨著《五個相撲少年》《我們來跳舞》賣座後成為名副其實的當紅導演，代表作有《嫌豬手事件簿》《臨終信託》《窈窕舞妓》等。

● 20─分鏡圖
在拍攝電影、動畫、電視劇、廣告等影像作品前先備好用圖畫構成的表格、設計圖。

● 21─東京影展
一九八五年設立，每年十月舉辦。

● 22─坎城影展
一九四六年開始於法國坎城，世界最有名的國際影展。除主要的競賽單元外，還有「一種注目」單元、短片單元、特別應邀觀摩作品等。每年五月舉辦。

● 23─陳英雄
電影導演。一九六二年生於越南峴港市。十二歲時為逃避越戰遷居法國。一九九三年以《青木瓜之味》獲得坎城影展金攝影機獎（新人導演獎）。代表作有《三輪車伕》《夏天的滋味》《挪威的森林》等。

● 24─三輪車伕
一九九五年製作的法國電影。日本於一九九六年上映。威尼斯影展最佳影片獎作品。

● 25─公關人員
負責廣告宣傳的人。

● 26─多倫多影展
每年九月於加拿大最大城市多倫多舉辦的國際影展。一九七六年設立，最大特色為無評審制。

● 27─溫哥華影展
九月下旬到十月上旬於加拿大溫哥華舉辦的

北美規模最大之國際影展。分為評審票選的作品獎和觀眾投票的觀眾獎。

● 28─橋口亮輔
電影導演。一九六二年生於長崎縣。大阪藝術大學肄業。一九八五年起以電影導演、編劇進入業界，一九九三年的《二十歲的微熱》為其處女作，代表作有《流砂歲月》《男色誘惑》《幸福的彼端》《寂寞的戀人啊》等。

● 29─篠崎誠
電影導演。一九六三年生。立教大學文學院畢業後，先是以電影作家活躍於業界，一九九五年執導首部長片《回家》，代表作有《男人與流浪狗》《東京島》《怪談新耳袋百物語》《SHARING》等。現任立教大學映像身體學系教授。

● 30─河瀨直美
電影導演。一九六九年生於奈良。大阪攝影

專門學校畢業後，一邊擔任該校講師一邊製作八釐米影片《被包覆著》、《祝親婆婆》受到矚目。一九九七年以《萌動的朱雀》獲得坎城影展金攝影機獎。代表作有《殯之森》、《戀戀銅鑼燒》等。

● 31｜南特三洲影展

一九七九年起始於法國南特舉辦的影展，限定亞洲、非洲和拉丁美洲的電影作品參展。

● 32｜映後座談會

主要在電影上映後，讓一般觀眾和電影相關人士進行提問與對談的活動。

● 33｜《上錯天堂投錯胎》

恩斯特．劉別謙導演於一九四三年拍攝的美國電影，日本於一九九○年上映。

● 34｜恩斯特．劉別謙

電影導演。一八九二年生於德國柏林，一九一四年正式以導演出道。代表作有《卡門》、《牡蠣公主》、《杜八里夫人》、《愛情無計》、《藍鬍子的八夫人》、《俄宮艷史》、《生死問題》等。一九四七年過世。

● 35｜萩元晴彥

電視製作人、導演。一九三○年生於長野縣。早稻田大學文學院畢業後，進入TBS，製作了《神明請保佑：心臟外科手術記錄》等作品後，一九七○年和TBS的夥伴們共同創設TV MAN UNION製作公司，為首任社長。之後製作許多古典音樂相關的節目。二○○一年過世。

● 36｜村木良彥

媒體製作人。一九三五年生於宮城縣。東京大學文學院畢業後進入TBS，任職美術部、電視演出部、電視新聞部等單位，一九七○年設立TV MAN UNION製作公司，一九七六年為該公司社長。一九九七年設立「廣播人協會」。二○○八年過世。

● 37｜今野勉

製作人、導演。一九三六年生於秋田縣。東北大學文學院畢業後，從此成為電視草創期之名導，執導許多電視劇和紀錄片。一九七○年設立TV MAN UNION製作公司。執導代表作有《七刑警》、《想去遠方》、《天皇的世紀》、《來自歐洲的愛》、《海的甦醒》等。

● 38｜《你不過只是現在而已
——電視能做什麼》

萩元晴彥、村木良彥、今野勉著。一九六九年，田畑書店出版。二○○八年，收入朝日文庫。

● 39｜山崎裕

攝影總監。一九四○年生。日本大學藝術學院畢業後，一九六五年以紀錄片《手繪浮世繪的發現》出道為攝影師。參與許多電影紀錄片、紀錄片電影的拍攝之餘，也擔任多部電影的拍攝工作。如是枝裕和導演的《下一

站，天國！〉、〈這麼……遠，那麼近〉、〈無人知曉的夏日清晨〉、〈花之武士〉、〈橫山家之味〉、〈奇蹟〉、〈比海還深〉，二〇一〇年執導〈性驅幹〉。

● 40｜遠景
電影中被拍攝標的物和攝影機距離很遠的鏡頭。

● 41｜小川紳介
紀錄片導演。一九三五年生於東京。國學院大學政經學院畢業後進入新世紀電影公司。一九六六年設立小川製作公司，製作《三里塚》系列。代表作有《牧野物語》系列、《日本國古屋敷村》、《滿山紅柿》等。一九九二年過世。

● 42｜拍片所獲
小川紳介著。一九九三年，筑摩書房出版。二〇一二年，增訂版改由太田出版發行。

● 43｜田村正毅
攝影總監。一九三九年生於青森縣。出身自小川製作公司，參與多數小川紳介執導的作品。紀錄片代表作有《三里塚》系列。電影作品有《修羅雪姬》、《小便騎士》、《蒲公英》、《熱海殺人事件》、《無援Helpless》、《萌動的朱雀》、《人造天堂》、《鬼太郎之妻》等。二〇一四年執導《蒲生家的路邊餐廳》。

● 44｜世界首映
電影首度正式上映。邀約演出的演員們進行盛大的試映會。

● 45｜勞勃・費拉哈迪
美國紀錄片導演、電影導演。一八八四年生於西根州，以和家人移居當地的方式進行拍攝，人稱「紀錄片之父」。代表作有《北方的南奴克》、《摩拉灣》、《南海白影》、《艾蘭島之人》、《中國紀實》等。一九五一年過世。

第 2 章
青春期・挫折
1989–1991

青春期・挫折

- ●《地球 ZIG ZAG》（地球 ZIG ZAG）1989
- ●《然而……～福利消失的時代～》
 （しかし…～福祉切り捨ての時代に～）1991
- ●《另一種教育～伊那小學春班的記錄～》
 （もう一つの教育～伊那小学校春組の記録～）1991

二十八歳、
この一本でつづけられる
と思った

二十八歳，覺得靠這一部片就能堅持下去

『地球 ZIG ZAG』

1989

設計讓人喊出一聲「難吃」

關於電視節目，尤其是提到紀錄片節目，除非有重播否則幾乎很難有讓人改觀的機會。我身為影像製作者的認知是：就某種意義來說，因為比電影還要更深入人心，所以得更用心說故事。

既是電影名導也留下許多紀錄片傑作的大島渚 1 曾寫下紀錄片製作者的必要條件是：在「對標的物的愛情與強烈的關心」、「持續下去的時間」兩大前提下，「包含拍攝者在透過取材時所產生的變革，使其作品化」。

在二十五歲到三十五歲之間經驗過的幾個電視紀錄片製作現場中，我的確領略了大島所說的一

切，也感同身受。我想稍微回顧一下當年事。

一九八九年，我在《地球 ZIG ZAG》節目首度正式執導。節目是以大學生為隊員前往海外的寄宿家庭，讓他們和當地人交流，體驗各種事物或學習技藝。有時也會用藝人當隊員，後來會有《世界旅人走透透》的誕生就是因為這個節目。

就架構來說，有體驗、有挫折、有挑戰、有成就感、有別離、然後流著淚回家的走法幾乎是一體成形。如果是長期寄宿，自然會發生很多事情，只要耐心等待再加以剪輯即可。問題是節目製作的停留期間只有四、五天，頂多一個星期，在這麼短的寄宿期間必須發生「狀況」才行，導演有時得設計許多橋段（例如拜託寄宿人家的男主人「故意對他生一下氣」之類的）。

我所想出來的企畫是「斯里蘭卡 咖哩對決」。

主要構想是自認為「我們家的咖哩，全日本最好吃」的二十歲學生前往斯里蘭卡，在市場做好咖哩讓當地人試吃卻得到「難吃」、「這哪裡叫做咖哩」的否定意見，為了學習道地口味而決定開始寄宿生活。

可是沒想到出乎預期，學生做的佛蒙特咖哩竟大受好評，當地人都稱讚「好吃」（搞不好他們不覺得那是咖哩）。學生很高興，我卻慌了手腳。心想：周折迂迴到第四年，好不容易當上導播的

53

我，難不成將毀於這一役？

於是透過協調人員拜託附近的斯里蘭卡人「隨便找個理由批評說難吃」。也就是「作假」。那個男人抱怨「炒肉的方法不對」所以「難吃」。

學生還真的聽進去了，當場心情低落（對於我的行為，現場的攝影師斥責說「我辛苦花了三小時攝影又算什麼？既然如此何不一開始就指示你想要拍什麼樣的畫面不就結了嗎」。我真的很感激他這麼說）。

節目雖然順利完成了，這件事卻在我心中留下苦澀。

仔細想想，在這個原以為該被說成「難吃」卻被稱讚為「好吃」的過程，照理說也是一種紀錄片。

我所思考的架構被眼前的事實給推翻了，這個事實應該是最有趣的部分才對。

然而節目本身有必須排除那種狀況的基本架構。不、不，應該說是我被那樣的架構給深深框住了。所謂導演是什麼呢？懷抱著這個疑問，我總是想說能否盡量不要靠「設計」、「作假」做節目，為了不要說出「拜託重來一次」該怎麼做才好，之後也製作過幾集節目，但總是被周遭責備「不夠嚴謹」、「在現場什麼都沒做」、「你根本就是放棄導演」。

其實這種節目對取材對象「下功夫」的可容許程度有多少，取決於個別導演對所看重的「真實」

◉《地球 ZIG ZAG》

一九八九年十月一日～一九九四年三月二十七日播出／TBS旗下電視台【製作】每日電台・TV MAN UNION／全兩百二十四集【概要】每周從徵選中抽出一名觀眾前往海外的城鎮、鄉村、小島等地寄宿約一個禮拜，一邊和當地人們交流一邊體驗各種事物或學習技藝，回國後到攝影棚報告其體驗。是枝裕和共執導過五集。人性紀錄片節目。

抱持什麼樣的想法（對周圍人們下功夫的可容許態度則是取決於經由這件事能否強化隨行隊員的經驗與感動的目的的正當性。也就是說能被區分成可直接促使隊員們「感動流淚」的行為。至少在導演心中是這麼認為）及跟取材對象之間的關係而定，未必能用一條線界分出到此為止是「指導」、從此開始叫「作假」。我因為當年的初體驗失敗了產生陰影，所以對於「指導」變得比較退縮。

「你的個性或作家性根本無關緊要」

但我還是很認真地用我的角度去思考導演這回事。不做欺騙對方的指導，而是一直思考著如何偏離節目既定的架構讓節目變得有趣。為了想知道前輩導演在拍攝時如何執導，有時假日會偷偷跑進剪輯室查看剪輯前的毛片。

關於這方面的判斷，在拍攝現場或節目的工作會議上幾乎從來都沒有討論過導演的倫理和容許範圍。恐怕大多數的製作者都只是因循助理時期起所追隨的導演的做法吧。我想最大的問題在於其中有關倫理、哲學的共有、傳承、檢討等都不夠完備。

只不過經由他們的種種「設計」，施壓在隊員身上的指導方式，顯然「很有趣」、「容易懂」、收

55

視率很好、贊助商和廣告商的接受度也很好，於是變成進退兩難的局面。一旦想要做出跟其他導演不一樣的事，就會被說「這節目可不是讓你用來自我滿足的」、「你的個性或作家性根本無關緊要」。儘管當時相信自己的想法絕對正確，但如今看來還是太過退縮，似乎只能算是一種青澀不成熟的自戀罷了。

像《地球 ZIG ZAG》那種常態性節目，必須建立誰來拍都差不多的系統否則難以為繼。要是每換一次導演，就讓觀眾對節目的印象有所改變豈不糟糕。

好比對想看《水戶黃門》的人來說，因為換了導演就少了出示印籠的招牌動作，那是絕對不OK的。事實上我就親耳聽過「不出示印籠是不行的，因為我們拍的就是《水戶黃門》」。不管誰來拍，都一定要有出示印籠的招牌動作，都必須是懲凶除惡的故事才行。偏偏我就是覺得有不出示印籠的《水戶黃門》也很好呀（其實我到現在都還是這麼覺得）。

這種想法偏差，決定性的具體呈現是在「香港飲茶進修」那一集。

帶著擅長包餃子的學生到香港知名飲茶餐廳的廚房學習廚藝，企畫內容簡單明瞭，學生是我公開試鏡找來的。

可是這個一流大學畢業已內定進入某大企業上班的學生很沒有禮貌，私下很瞧不起那些在廚房

工作的人。而我們也默許了學生的態度，結果有天晚上主廚抗議說「那麼失禮的傢伙，就算是為了拍節目，也無法留在廚房裡工作。實在搞得我很不高興，拍攝就到今天為止吧」。

我請求說「攝影機會繼續開著，不好意思這些話可否直接跟本人說呢」，對方也照做了。不料學生以為那是節目效果，以為自己只要在外面等著，主廚就會跑來挽留他說「你要不要再努力看看」。最後我也火大了（年輕氣盛）跟他說「你是真的被趕出廚房了，要如何善後你自己看著辦吧」。

他在寄宿家庭裡的態度也是一樣。

寄宿家庭是一間小型的中菜館，大老闆上了年紀輕微失智，整天坐在收銀檯前，生意由兒子掌管。我們讓學生在店裡幫忙，試圖拍出全家以大老闆為重的和樂氣氛，那一晚訪問學生感想時，他竟然說「這個家庭很可憐」，得照顧一個癡呆的老父親」。當時我也氣炸了（果然是年輕氣盛）。

就這樣我被「趕了出去」，完成一個沒有「挑戰」、「感動」，整集盡是「挫折」的節目。我換個心情想說「偶爾有一集這樣的內容也不錯」，把帶子給了製作人看。如今回想對節目而言根本無法成立，但當時我認為「帶去的學生每個都很認真，都能讓對方接受」，然後有所感動地學成歸來未免太假。偶爾出現一個這樣的學生才有真實性」。果不其然，製作人氣得大罵「帶這種學生出去，應該要怪節目組的錯吧」。真不知道你是怎麼想的？這種節目有誰要看」。結果那一集束諸高閣不得

播放。

我也從該節目的固定班底給除名了。那年我二十八歲。

接下來可能有些離題，說到常態性節目，回顧一九六〇～一九七〇年代的樣貌則是不太一樣。

我能想到的例子是「不打鬥的超人力霸王」。

大島渚設立之獨立體系電影製作公司「創造社2」成員之一有位名叫佐佐木守3的編劇。《超人力霸王4》全三十九集中有六集，《超人力霸王續集5》全四十九集有兩集是他寫的。然而超人力霸王卻不太積極想打倒他筆下的蟾蜍鯨、卡瓦頓、鐵列斯頓、加米拉、斯凱頓、希博斯等怪獸。

當然小朋友們喜歡會打鬥的超人力霸王。我小時候玩超人力霸王軟膠玩偶時當然也會模擬打鬥場面。

可是以節目來說，讓我留下深刻印象的卻是佐佐木守寫的怪獸加米拉出現的那集《故鄉是地球》和斯凱頓出現的那集《天空的禮物》。此外在《歸來的超人力霸王6》中，上原正三7編劇寫的《馴獸師和少年》裡，超人力霸王是不打鬥的，或者說不想打鬥。想來那種「缺乏打鬥理由之正義」的印象，在孩童心中也極其鮮明吧。

話又說回來，能夠出現那種實驗性的狀況，或許是因為當年的節目管理方式和今日大不相同。

當時無法錄影，節目播出之後就結束了，所以也無法追究吧。因為一九六〇年代的電視劇是現場直播的時代。

之後經過不到十年，電視節目日趨保守化。擔憂該現象的村木良彥倡言「電視需要異端」，他自認為是非主流的異端，一路對抗電視節目的保守化。

村木於一九六八年在《日本列島之旅》的旅遊節目中執導《我的火山 8》，內容是一名少女四處走訪「內在火山」，很超現實的節目。就一般定義來說，實在很難說是「旅遊」。贊助商覺得很困惑，村木也落得離開該拍攝團隊。

自詡為「異端」的村木，他的存在或許是當年我的心靈依靠也說不定。如今回想，其實彼此根本不在同一個次元。

『しかし…
～福祉切り捨ての時代に～』

1991

最初的架構隨著事件而崩盤

———《然而……～福利消失的時代～》

一九九〇年八月，離開《地球 ZIG ZAG》後在家休息了快一個月時，偶然讀到《母親死了——

幸福幻想年代報導「繁榮」日本的福利之質疑 9》一書。

事件是有三名子女的三十九歲母親被福利事務所拒絕給付生活保護津貼而餓死的慘劇。札幌電

視台導演水島宏明於深夜紀錄片節目中報導該事件，之後整理成書。

幾天後我和地方上的朋友們見面提起這事，其中兩人表示「其實小時候拿過生活保護津貼，但覺得很丟臉不敢跟外人說」。意外發現原來「福利」近在咫尺，除了驚訝外，心中也湧現一個大問號：儘管是國家認定權利，這種人們不敢說出來的「福利」又算什麼呢？

於是想說能否做個以生活保護為題材的節目。因為出錯被迫離開常態性節目，得自己提企畫案否則沒飯吃。畢竟TV MAN UNION沒有固定薪水，而是按件計酬。

拜託TV MAN UNION的學長，介紹我認識富士電視台的深夜節目製播部長金光修先生。他後來的作品有益智節目《狂熱信徒Q》《料理鐵人》，是很優秀的製播人才。

當時寫了兩份NONFIX用的企畫案，分別整理成三張A4紙。一份是前面提到的「探索生活保護」，另一份是分析人為什麼失敗時總喜歡找藉口找理由的「敗者有話說」節目。我個人認為應該後者會被選中，沒想到對方說「『敗者有話說』一看就很有富士深夜節目的味道，所以我選生活保護。因為我對這個主題完全不了解」，讓我十分驚訝。

一般製播習慣將自己熟悉的題材做成節目。可是金光先生卻相反。他甚至還說「因為節目預算少，所以不會在乎你的資歷，而且又是半夜一點過後才播出，沒有人會看，你愛怎麼做就怎麼做」。

在福利問題接二連三發生的荒川區進行採訪時，拍到了四十七歲自殺身亡的女服務生的帶子。在影帶中她赤裸裸地訴說自己遭受的福利待遇，像是被福利事務所的工作人員說「妳是女人，要想賺錢方法多得是」、一個月四萬日圓的房租太貴被迫搬家，住院期間又被拒絕請領生活保護津貼等。因此我決定根據這個帶子，以自殺女子和拒絕給付生活保護津貼的區公所福利課男性職員之間的對立為架構拍攝節目。

不料進入拍攝準備的階段發生了一個事件。十二月五日環境廳企畫調整局長山內豐德10因為負責處理水俁病訴訟夾在病患和行政作業之間，最後選擇自殺一途。

媒體連日來大肆報導「菁英官僚的自殺」。調查後證實職銜應是「厚生省社會局保護課長」。保護課長是生活保護行政事務負責人。而且他還寫過兩本關於福利的書，大篇幅探討生活保護行政的難處。山內先生進入厚生省服務三十年來，一直從事福利行政的業務。這樣的他遇到挫折，竟選擇自殺……。

● 《然而……～福利消失的時代～》

一九九一年三月十二日播出／富士電視台 NONFIX／四十七分鐘【製作】TV MAN UNION【概要】負責水俁病和解訴訟的政府官僚之一自殺了。山內豐德，五十三歲。長年參與福利行政的他為何選擇結束生命？在被現實社會追著跑的時代潮流中，探索一名官僚痛苦掙扎其間的生死軌跡。【獎項】 Galaxy 獎優秀獎

© TV MAN UNION

62

我決定重新思考節目的架構。因為越是想簡單區隔「被害者的市民」和「加害者的福利行政」，就發現社會其實並不單純。

可是一月下旬的播映日逐漸逼近。不知如何是好的我跟金光先生聯絡後，日夜忙著黃金時段節目製作的他似乎對深夜節目不是很在意，反而跟我道歉說「不好意思，一月的播出時段已經滿了，可以延到三月再播嗎」，就這樣幸運延了兩個月。於是我將架構主軸改為山內先生，並開始採訪相關人士。

先入為主的偏見被現實給推翻的快感

閱讀山內先生的資料時，我突然很想聽聽山內先生的妻子知子女士的想法。

可是電視、雜誌的報導狀況還是跟過去一樣鋪天蓋地。夜晚的住宅區萬家燈火，連日連夜喪家的電鈴不斷響起、有人來敲門、攝影機也拍個不停。就像追殺似地，我實在說不出口「請接受採訪」。決定等到四十九天以後。

這時雜誌《AERA》刊登了關於山內先生的報導。

作者伊藤正孝是《朝日報導》前總編，和山內先生是福岡縣升學率名列前茅的修猷館高中的同學。文章真摯地說明了山內先生從事的福利業務和選擇自殺的心路歷程，是一篇很精采的報導。

我寫信給伊藤先生，也直接見到對方。我拿出節目腳本請他過目，提出想聽聽山內夫人想法的念頭，他說「凡是炒作自殺的節目，她一概不接受採訪。如果是這樣的宗旨，或許她願意接受吧，我幫你聯絡看看」。幾天後接到伊藤先生來電「夫人答應接受採訪」，真是感謝他。

過完年後的一月十日，我到山內家中採訪知子女士。先是到牌位前上香，之後被帶進玄關旁的和室，跪在榻榻米上坐立不安。老實說我也不知道該說些什麼才好（至少不該說「妳有說出來的義務」、「大家有知道的權利」之類的話）。

知子女士拿出裝有山內先生所寫的詩和筆記的文件盒過來。其中包含了後來成為節目標題的那首詩〈然而〉。我看過之後，請求對方「我想將山內先生對福利的想法做成節目。所以請妳一定要上節目」。

同時也說出自己的擔心「也許我要做的事很過分。要一位剛失去老伴的女士在攝影機前面訴說先生過世當天的情況，恐怕是很不體貼的要求吧」。

但知子女士的回答是⋯

「對我來說，只是個人的丈夫之死，但這件事就職業上也有非常公共性、社會性之死的另一面向吧。既然是以他投入一生的福利為主題的節目，我想他應該也會希望我出來說說話吧。」

三小時後離開她家時，我手上除了山內先生留下的詩和文章外，還多了四顆橘子。那是在玄關時夫人說「我先生也是一樣。像你們這些做事的人，水果總是攝取不足」硬塞給我的。我可以接受她如此溫馨的對待吧？懷抱著既高興又悲傷的複雜心情，在走向公車站牌的夜路上，暗自立誓要做出一個能夠報答這份溫馨的節目。

──檢視那些留下來的學生時代詩文篇章和官僚時代所寫有關福利的論文，可以感受到一個站在行政立場、充滿良心的人在福利消失時代中逐漸邁向自我崩潰的過程。同時我也親身感受到像這樣經由取材的發現重組架構，可以讓節目增進和複雜現實對峙抗衡的強度。

那也是一種先入為主的偏見隨著眼前事實給完全推翻的快感。

個人的死和公共的死

時間順序有些顛倒，透過公關跟環境廳接洽採訪事宜時，隔天接到富士電視新聞部的來電，告

誠說「你們這樣不照規矩來，我們很困擾」。

也就是說，採訪得透過電視台新聞部進行。

心中浮現不祥預感再跟環境廳接洽時，對方在電話中只說了「你們不是富士電視台的人吧。我們沒有義務接受非電視台記者俱樂部成員的外包公司採訪」便掛斷電話。無知的我並不知道原來製作公司直接和他們（環境廳和廣電局）接洽採訪事宜是違反規定的行為。

對從事報導的人而言，可以舉起攝影機拍攝的理由就是基於「國民有知的權利」的大前提。而我卻被那樣的前提給排除了。也就是說，拿「知的權利」當後盾是行不通的，得另尋理由才行。

問題是我要做的是「公共播放」節目，跟自行製作紀錄片的「自我表現」有所不同。

究竟「公共播放」的定義是什麼？我覺得很困惑。非報導的電視紀錄片是憑藉什麼理由將鏡頭對著採訪對象呢？被取材者又是基於什麼理由接受沒有知的權利的攝影機呢？如果不能建構出一套理論，自己就沒有舉起攝影機的理由和依據。

知子女士口中的「個人的死」和「公共的死」，給了我思索此一理由和依據的契機。

知子女士很明確地將她先生的死分出私領域（個人的死）和公領域（公共的死），並展現出成熟的對應態度說「願意就丈夫之死的公領域部分接受採訪」。

然而大多數的媒體卻只想採訪私領域的死這部分，想知道自殺對家人造成的衝擊和悲痛。因為個人的哀傷比較具有節目效果，不用多想就能自成故事。但所謂的電視報導（或是紀錄片）本來不是應該將焦點著重於該事件的公共性、社會性的面向嗎？

我透過紀錄片所描繪的對象大多是公領域的部分。因此即便是在批評什麼或何人，最後都不會流於個人攻擊，我重視的是視野要夠深廣才能捕捉到產生出那種個人的社會結構本身。

當然在附帶狀況下有時也會看到私領域的部分，處理取材者和被取材者的關係性有時也會以私領域為主。但並非只拍攝私領域的部分，而是站在公領域的另一頭經常會凝視著私領域的部分。是否存在那樣的視線，會讓節目所描繪的對象呈現開放或封閉的效果差異。

如果說「剛好只因我是拿起攝影機的一方，而你是被拍攝的一方」，完成的作品或節目是在公共開放的場所、公共開放的時間經由彼此努力創造出來的，那就叫做公共播放」的想法能夠成立，就表示取材者和被取材者並非對立，可基於同一哲學基礎共有該節目。也許是理想論調，但我認為這個節目能夠成立的依據就在於此（當然權力又另當別論。以警察、政治家等具有公立場的人為對象時，如果偷拍、竊聽等有其必要就用吧。哪怕會被告也無妨，就算打官司輸了也沒關係。

在拍那種紀錄片時是得先做好即便如此也非拍不可的心理準備）。

對話帶給我的東西

當時對於紀錄片，不管是看的人還是做的人都有一種類似「就算收視率不好，基於舉發社會亂象、批判行政錯誤，報導題材和播放本身便具有意義」的信仰（不只是當時，搞不好至今依然）。

可是不思精進影像質感與架構的人只憑藉題材一做三十年，就電視節目而言恐怕也很無趣吧。

我始終認為那些題材主義的電視節目製作者想法太天真。我只想做自己感到有趣的東西。不想做那種靠題材來告發社會的東西，而是希望題材本身也能成為一種娛樂。因此我在這個節目採用了美國新紀實文學的筆法，試圖仿效楚門．卡波堤 [11]（Truman Capote）《冷血 [12]》或澤木耕太郎 [13]《恐怖行動的決算 [14]》的形式。

由於 NONFIX 是在關東地方電視台的深夜播放，收視率不受內容影響，連1%都不到。就人數來說大約只有五〇~六〇萬觀眾。

實際上《然而……~福利消失的時代~》得到的迴響很大。算是特例，居然重播了兩次。除了一般觀眾，而且不單是領有生活保護津貼的族群，就連服務於厚生省的人和政治家秘書也都打過匿名電話表示「我也想和山內先生一樣有所作為，但現實情況不允許」。同時收到來自市民和行政單

位雙方面的回應，證明節目並非一面倒的立場，我很慶幸做了這個節目。至今為了宣傳電影到地方電台受訪時，聽見年輕同業說「我學生時代看過那個節目」，都會讓我高興不已。

另一個值得高興的是，重播隔天接到通草書房來電，詢問「有無意願將該節目寫成書」。事實上節目一開始剪輯完成長達兩個半小時，最後濃縮成四十七分鐘的版本。當時不得不刪掉許多小故事和內容，我自己也想盡可能就山內先生多加著墨。因此我立刻聯絡知子女士，請求她再度接受採訪以便出書。之後的九個月，經由每月兩次到知子女士家採訪，完成我的文字處女作《然而……一個福利高級官僚步向死亡的軌跡[15]》。

當時我不僅沒有帶錄影機，也沒有使用錄音機，而是抱著筆記本坐在知子女士面前記錄。每次去她都會事先做好生前她先生愛吃的燉牛肉、高麗菜捲，我邊吃美食邊聽她訴說他們夫妻間的回憶。這種時候是無法放下筷子，從包包中拿出筆記本和筆的。萬一聽到非得記下不可的話題時，只好假裝借用廁所躲在裡面記錄，然後再回到餐桌上聽她繼續訴說。

這一點讀者們請別誤會，其實錄影機、錄音機等裝置是可以放在對取材者和被取材者彼此都開放的場所使用。能夠構築容許攝影機存在的關係是很重要的。

只不過當時我很擔心這種「留下記錄」的行為本身是否會破壞了我未嘗經驗過的溫馨時光。雖然

說是採訪的形式，但或許對知子女士而言卻是跟丈夫之間回憶的反芻、只是一個吐露心思的場合罷了。

我這麼說或許有些僭越，對著外人的我定期性訴說丈夫的回憶，或許對知子女士也算是服喪作業的一部分吧。就像《幻之光》的主角一樣，能夠對別人傾吐心中的哀傷，也算是一種人性堅強、人性之美吧。身為聽取的一方能夠擁有如此經驗，我覺得十分珍貴。

而且如果沒有我，搞不好連獨白都無法成立，因為變成一種對話，我猜測對知子女士應該多少也具有一些意義吧。採訪結束時，知子女士也恢復到想和丈夫一樣從事福利工作的心情，她將成為地方的民生委員。她說「我想我先生應該也會很高興的」，這句話聽得我心頭也跟著溫暖了起來。

還有一件好玩的事。

將印好的書拿去給知子女士時，她問我「你知道我為什麼答應接受你的採訪嗎」，「不知道」我據實以告，她說「因為第一次來採訪那天，跪坐在那裡的你一副不安緊張的模樣，跟相親時的我先生很像」……。或許接受採訪與否，和那種十分個人的直覺或想法有關。我之所以被山內先生吸引，是因為感覺他從小學到中學所寫的詩、文章跟自己很像（當然我不像山內先生是個菁英分子）。這種同步性就是促使我寫這本書的原動力。由我來寫最適合。當時的我的確有著那種自認為只有我

才能描繪出山內豐德的自傲。

還有在寫這本書時我明白了一件事。儘管說採訪是將我從私領域引領向公領域的行為，但我的關心只停留在福利的入口處，我只是報導一對夫妻的相處模式、幫一名女性完成療癒傷痛的工作。而對私領域的關心程度隨著一次又一次的採訪日益加重。也就是說，透過這項採訪我發現自己不是報導者。

總之紀錄片節目的處女作能夠遇到山內夫婦，寫書之際能夠和知子女士共處將近一年的時光，對我都是莫大的財產。

『もう一つの教育』
～伊那小学校春組の記録～

1991

—— 《另一種教育～伊那小學春班的記錄～》

和孩子們一起吃營養午餐一邊拍攝的日子

山內夫婦的採訪對我而言是「採訪的初體驗」。因為之後的作品多半只是幫某人平復心情或是平復自己的心情而已。

接著我著手的《另一種教育～伊那小學春班的記錄～》也是拍攝一群不期然經驗到死亡的孩子們，如何重新站起來，將哀傷昇華的姿態。

一九八八年四月，一如前面所寫的，我加入 TV MAN UNION 第一年快結束時，因抵制公司而不去上班。當時旅行節目會故意從取角中將核爆區排除、或是製作人嘴裡喊著會重視每個成員的獨立性卻擅自調換班表等，也就是現在所謂的職場霸凌。那時候自認為是不滿拍片現場將那種現象視為理所當然而拒絕出勤，如今回想發現不過只是自己在現場派不上用場而有些受傷罷了。

當時在中學友人的推薦下讀的書是小松恆夫寫的《農夫入門記 16》。

這是《週刊朝日》原總編因為過勞病倒過著療養生活時針對環境、教育等社會問題和自己周遭的狀況所寫的非文學書籍。我認為自己若是具備小松先生的觀點，或許就能釐清生活中息息相關的公共播放和報導者的理想形態。小松先生還寫了《由小朋友創造教科書的學校 17》一書，內容是採訪不使用教科書、推廣「綜合學習」的長野縣伊那小學的實際做法。閱讀該書讓我想起大學時看過很感動的朝日電視台《新聞舞台》（當時節目名）的《飼養小牛的小學生們》。

那是花了九個月時間採訪伊那小學一年春班小朋友和荷蘭種乳牛春實的學校生活，並且公開播放的節目。一系列影片在一年級學期末終了，長大的春實和孩子們分別的感人場面中結束。

懷抱夢想投入製作現場卻在一年後遭到挫折，喪失工作意欲的我真心認為「如果是那群伊那小朋友的笑容和苦臉，我倒是很想一拍」。

於是聯絡學校看能否觀摩教學，沒想到順利獲准，我六月初便去造訪伊那小學。

春班已經是三年級生，正開始檢討是否重新養一隻牛。全班你一言我一語地討論著「這一次要養導成牛才行，好想擠鮮奶喲」。我用貸款買了當時號稱國民機種最高品質的JVC S-VHS家用攝影機（四十二萬日圓），利用工作空檔跑去伊那小學開始記錄他們的成長過程。

實際上春班小朋友和級任導師的學校生活在《飼養小牛的小學生們》播出感動人心的分手場面後仍繼續著。但是媒體對那些平淡無奇的日常生活不感興趣，所以我才會想說：不如由我自己擅自來拍續集吧。

綜合學習的課程表會在前一天先排好。如果當天小朋友有意願，級任導師具有隔天改上算術課的裁量權。我從旁觀察認為這是正確做法。

然而最棒的是老師自己似乎也樂在其中。春班導師是百瀨司郎老師，因為要照顧牛，周末假日做法。

74

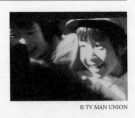
© TV MAN UNION

◉《另一種教育～伊那小學春班的記錄～》

一九九一年五月二十八日播出／富士電視台 NONFIX／四十七分鐘【製作】TV MAN UNION【概要】長野縣伊那小學實施的是不用教科書的綜合學習法。節目是三年春班小朋友三年來飼養小牛蘿拉的成長記錄。所有影像幾乎都是是枝裕和導演以家用錄影機拍攝而成。【獎項】ATP獎優秀獎

也得來學校，暑假也是每天報到。雖說沒有事先做好心理準備就做不到，但即使有心，大概也找不到這麼有趣的學校吧。

老師的活力十足，對小朋友非常重要。說實在的，孩子們其實覺得照顧牛很麻煩，但開班會時總有人呼籲「因為百瀨老師很認真照顧牛，我們應該幫他」。老師展現出全力以赴的態度，對孩子們就是最好的身教。這是我透過春班得到的感受。

對孩子們而言，大概會覺得不知道我是來幹嘛的人吧。電視台或報社總是一群人來，一看就知道是採訪。當時孩子們已經很習慣接受採訪，我一開始去時也被問說「你是哪一台的？」。一年一度對外公開的教學觀摩日，有大型巴士以千人為單位載來全國各地的老師，所以他們也很習慣讓外來人士看自己的上課情形。

然而我沒有播出計畫，完全只是自行拍攝，總是一個人去，和大家一起吃營養午餐，放學後跟大家一起玩耍回家。感覺就像是「帶著攝影機來玩的大叔」一樣，後來跟長大成人的春班小朋友重逢時，還被說「我還以為是枝導演不是來工作的」。正因為如此，我受到和其他拍攝小組、工作人員稍微不同的待遇，搞不好孩子們也給了我其他人看不到的特別表情。

至於孩子們從三年級開始養的小牛蘿拉，成長很順利也配了種，預產期是五年級第三學期的二

75

月份。

不料第三學期一開始的農曆春節期間，居然比預產期提前一個月早產了。被發現時，小牛已經成了冰冷的屍體。孩子們哭著為小牛辦喪事。儘管小牛死了但母牛還是會泌乳，所以他們每天必須幫忙擠奶。擠奶是當初決定養牛的主要目標，吃午飯時將鮮奶加熱來喝，然後將感想寫成詩或文章發表。

其中一首詩的內容是：

咻咻咻咻

今天也有擠奶

發出令人愉悅的聲音

大家一起幫忙擠奶

大家都很高興

也很悲傷

雖然擠了奶

――可惜小牛沒了

雖然很悲傷　還是要擠奶

雖然小牛的死讓人傷心流淚，但擠奶是快樂的，孩子們的作品翔實地表現出如此複雜的心情感受。在這過程中，孩子們的成長是那麼的強健與美麗。

採訪半年後，讀到精神科醫生野田正彰[18]的著作《服喪途中[19]》，那是關於治療日航客機墜機事故家屬心靈創傷的非文學書籍。其中有句話說「人在服喪途中仍具有創造性」，讓我想起了伊那小學春班的孩子們，也讓我想到了山內知子女士。更讓我再一次感受到平復心情並非盡是哀傷難過，過程中人甚至會有所成長。

「必須在東京找到立身之地」

花了兩年八個月拍攝春班記錄，一九九一年三月 NONFIX 核准了我的企畫案。由於第一部片《然而……》的評價很好，金光先生問我「有沒有其他想要拍的企畫案呢」，我將拍好的錄影帶剪輯

出來給他看，當場便決定擇日於該節目播出。一如小松先生說的，將自己周遭所感受到的憤怒、懷疑、喜悅、哀傷等經由作品發洩的形式，終於以「工作」開花結果。原本抱著不成功就要從業界洗手不幹而奮力一搏的《然而……》反而開啟了下一個工作機會，我真的覺得很高興，也因為暫時還能從事這份工作而安了一顆心。

節目於五月播出。奇妙的是儘管一再試圖用拍教育節目的手法冷靜拍攝春班，抒情感性的氛圍依然到處見縫瀰漫開來。畢竟掌鏡的人是自己，拍攝的畫面也都和自己的視線重疊，於是再一次發現到「所謂的取角、構圖，其實就是如何凝視拍攝的對象」。這段時期的節目製作是大學時代以為僅靠文字就能理解的紀錄片，透過實際操作去發現和確認攝影機這種工具，對我而言是很珍貴的經驗。

另一方面也產生兩個疑問。

在教室打開攝影機拍攝時，孩子們看到機器對著自己會比出勝利手勢，並立刻看著鏡頭。我在剪輯節目用的影帶時會將他們意識到鏡頭的瞬間給剪掉，卻又質疑：正因為意識到鏡頭在那裡，所以那些表現其實才是自然誠實的行為吧？

第二個疑問是，照顧牛的孩子們之中，有人因為放學後得去補習而缺席輪值，結果在教室中

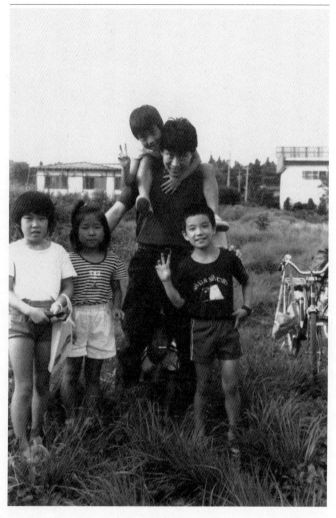

和伊那小學春班的小朋友合影

遭到圍剿。儘管是鄉下小學，但這就是現實。考慮到缺席輪值小朋友的立場，我沒有使用那些畫面。也就是說，我的態度根本算不得「公平」、「中立」，而是超越想拍出教育節目的意志，就像被孩子們和對伊那小學的關愛所牽引歡唱出聲援之歌。究竟紀錄片的定義是什麼？該拍什麼樣的內容呢？在伊那小學，包含這些疑問和課題，我學習到採訪還有用鏡頭拍攝喜愛的事物製作節目時應有的覺悟和困難度。

最後還留下了一個大課題。

某天採訪結束，我和百瀬老師一起吃野豬肉火鍋之類的山珍時，他說「是枝導演跑來拍攝春班，對我們是一種鼓勵，我們當然很高興，但這個教室是我和孩子們成長學習之地。是枝導演真正要面對的難道不是應該到你生長的東京去找嗎？」

幾年前在伊那小學的同學會上重逢時，我跟百瀬老師提起這事，他居然忘得一乾二淨，反問「我有說過那麼失禮的話嗎」。對我而言當初那些話卻是想忘也忘不了。想來百瀬老師已感受到當時我在東京的工作遇到挫折，煩悶苦惱之際跑來伊那小學尋求躲避吧，我自己也曾經告訴過對方「真的是來逃避現實的」。所以他才會暗示我「想拍的東西應該在東京找才對吧」。自己在東京應該面對的小孩是誰？這個疑問後來跟電影《無人知曉的夏日清晨》產生了連結。

註

● 1｜大島渚

電影導演。一九三二年生於岡山縣。京都大學法學院畢業後進入松竹電影公司。一九五九年執導《愛與希望之街》正式出道，代表作有《日本夜與霧》、《感官世界》、《俘虜》、《御法度》等。一九六○年起將活動範圍擴展至電視圈，以紀錄片《被遺忘的皇軍》、擔任編劇的電視劇《來自青春的深淵》等蔚為膾炙人口的話題。二○一三年過世。

● 2｜創造社

電影製作公司。一九六一年由大島渚、演員妻子小山明子、編劇田村孟、石堂淑朗、演員小松方正、戶浦六宏六人共同設立。

● 3｜佐佐木守

編劇。一九三六年生於石川縣。明治大學文

學院畢業後，一九六一年以《少年機器人部隊》出道成為廣播劇編劇。一九六四年加入創造社，撰寫《忍者武藝帳》、《絞死刑》等大島渚執導的作品腳本。之後認識實相寺昭雄導演，擔任《超人力霸王》系列編劇。代表作有《超人力霸王續集》、《柔道一直線》、《銀色假面》、《超人力霸王太郎》、《彗星公主》、《七刑警》等。二○○六年過世。

● 4｜《超人力霸王》

於TBS旗下電視台播放、由圓谷製作公司製作的特效電視劇集。一九六六年七月～一九六七年四月共播出三十九集。

● 5｜《超人力霸王續集》

一九六七年十月～一九六八年九月共播出四十九集。

● 6｜《歸來的超人力霸王》

一九七一年四月～一九七二年三月共播出五十一集。

● 7｜上原正三

編劇。一九三七年生於沖繩縣。中央大學文學院畢業後進入圓谷製作公司。一九六四年以《有何不可呢》出道為編劇。一九六九年起成為自由編劇。代表作有《超人力霸王》系列、《加油！小露寶》、《五勇士》、《宇宙刑警》等。

● 8｜《我的火山》

TBS於一九六八年一月十一日播出。以「青春」為題，透過現代少女的雙眼以拼貼手法描繪鹿兒島的各種歷史遺跡和景物。

● 9｜《母親死了──幸福幻想年代報導「繁榮」日本的福利之質疑》

水島宏明著。一九九○年，人成書房出版。

● 10｜山內豐德

官員。一九三七年生於福岡。東京大學法學院畢業，通過高級國家公務員特考的九十九人中，以第二名成績進入厚生省（舊名）。歷經官房長、自然保護局長、企畫調整局長等職。一九九○年成為水俁病和解訴訟的政府負責人，同年十二月五日於家中自殺身亡。享年五十三歲。

● 11｜楚門・卡波堤

小說家。一九二四年生於美國路易斯安那州。十七歲進入《紐約客》雜誌服務，十九歲發表的小說《蜜月》榮獲亨利獎，被評論為「少年可畏」。代表作有《另外的呼聲》、《夜樹》、《草豎琴》、《第凡內早餐》、《冷血》等。一九八四年過世。

● 12｜《冷血》

楚門・卡波堤於一九六五年發表的小說。一九六七年，新潮社出版。

● 13｜澤木耕太郎

非文學作家、小說家。一九四七年生於東京。橫濱國立大學經濟學院畢業後，開始撰寫報導文學。一九七○年發表處女作《防人藍調》。代表作有《人的沙漠》、《恐怖行動的決算》、《一瞬之夏》、《深夜特急》系列、《檀》、《天涯》、《血之味》、《無名》、《凍》、《旅行的力量》、《一顆流星》、《前往銀色森林》等。

● 14｜《恐怖行動的決算》

澤木耕太郎著。一九七八年，文藝春秋出版。榮獲大宅壯一非文學獎。

● 15｜《然而……》

是枝裕和著。一九九二年，通草書房出版。二○一四年改名為《雲沒有回答：高級官僚的生與死》，收入PHP文庫。

● 16｜《農夫入門記》

小松恆夫著。一九七九年，農山漁村文化協會出版。一九八八年，收入朝日文庫。

● 17｜《由小朋友創造教科書的學校》

小松恆夫著。一九八二年，新潮社出版。

● 18｜野田正彰

精神科醫生、非文學作家。一九四四年生於高知縣。著有《服喪途中》、《戰爭和罪責》、合著作品有《「麻原死刑」OK嗎？》等。

● 19｜《服喪途中》

野田正彰著。一九九二年，岩波書店出版。

第 3 章
演出と「やらせ」
1992-1995

演出與「作假」

ドキュメンタリーの
手法は時代とともに
更新される

紀錄片的手法隨著時代而更新

『繁栄時代を支えて──ドキュメント被差別部落』

1992

──《支持繁榮的時代──被歧視部落實錄》

支持我們「繁榮」的東西

之後我仍繼續拍紀錄片節目。

《支持繁榮的時代──被歧視部落實錄》是在《然而……～福利消失的時代～》之後受邀拍製的作品。主要是為座談會和在學校放映用而製作的片子。

一九九一年六月十二日，在富士電視台前製播石山辰吾的介紹下，我去見了部落解放同盟 1（簡

稱：解同）相關組織部落解放研究所的加藤先生。看過《然而……》的加藤先生想要製作一支介紹部落現況的紀錄片找石山兄幫忙，石山兄則委託我製作，這樣的流程下，我們三方頭一次碰面。

我對部落這個題材有興趣，卻什麼都不知道，想說可利用此一機會好好學習便答應了。

解同方面收到一封為部落差別待遇所苦而自殺女性的來信，因此似乎是想以那封信為主軸製作出類似《然而……》的節目。

可是我無意拍那種從被害者角度出發、淺顯易懂的節目。日本如何在受歧視部落人們的支持下做到了戰後復興與迎向高度經濟成長，我想從加害者的立場來處理這個題材。因此在解同人員的陪同下到北九州的煤礦坑、拆車工廠，以及東京淺草的鞣皮工廠等地進行採訪。

解同方面的採訪對象大多是以前混過流氓的人。這些受歧視部落出身者加入暴力組織，在監獄得知解放運動，更生後出獄便開始加入解放運動，多半都是老實人。電影《無仁義之戰》中，菅原文太飾演的男主角在廣島吳市從事資源回收業，我們也採訪了據說是該角色雛型的人（好像是）。

在東京不太會意識到部落問題；隨著地域的不同，嚴重程度也有差別。前往秋田被歧視部落時，他們告訴我「這裡是穢多部落[2]，那裡是非人部落[3]，彼此互不交流」。據說部落有著同部落

通婚的不成文傳統，穢多部落的男性娶的不是住在附近的非人部落，而是到其他縣市的穢多部落找老婆。聽來不像現代社會有的事，頗讓人受到衝擊。

另外我覺得有趣的是：同行的歷史研究專家攤開地圖說「這裡有城，這裡有河川流過，所以說這一帶呢⋯⋯」，他所預測的地方幾乎都有部落存在。也就是說，往往從權力關係中產生明確差別性的現象也發生在地理上，這是我從專家身上學到的。

我們也去採訪了有許多被歧視部落民工作的屠宰場。

屠宰業（屠殺和肢解獸畜的產業）在過去是很辛苦的行業，據說如今技術進步幾乎都改由機器取代人力。如此一來到了中午便能下班，所以在裡面工作的人大白天就開始喝酒，自然被周遭居民白眼相待。但原來背後不為人知的原因是他們也只有這一行能做。

另一方面，某個接受採訪的男子故意將最好吃的部分不賣給市場而是留起來帶回家。我也被招待品嚐了那塊好吃的肉。我還記得是粉炸牛肚。總之不管走到哪裡都會聽到「坐下來吃吧」、「坐下來喝吧」、「留下來住吧」。對來採訪的我們表現出爽朗、開放的態度。

●《**支持繁榮的時代**──被歧視部落實錄》

一九九二年【**概要**】並非部落歧視事件的羅列，而是深入其背景的社會結構，讓人重新思考部落是什麼的作品。VHS／部落解放研究所／五十四分鐘〈軍隊和受歧視部落──廣島縣吳市─〉、〈煤炭產業和勞工─福岡縣田川郡川崎町─〉、〈汽車產業和拆車業─京都府八幡市─〉、〈答辯和被忽略業和勞工的部落─新潟縣羽林村─〉、〈周遭區域居民的意識─大阪府羽曳野市─〉、〈皮革產業和外籍勞工─東京都墨田區─〉分為六項大主題加以闡述。

然而當我跟朋友提起正在拍關於部落主題的紀錄片時，得到的回應是「幹嘛要傳遞那種訊息？」、「部落存在的事實，不說出來不就好了嗎」、「何必無事生非呢」。一邊思索著攝影、傳遞訊息、知道、被動知道的意義，總之我就是想要將這些「無法繼續默認下去的差別待遇」給說出來。

遺憾的是拍出來的作品成果不彰。雖然去了很多地方採訪，但因為主要採訪對象都是解同活動家，一開口就是「運動語言」，很難拍出真實生活的況味。只有在新潟採訪時，剛好從旁經過的老婆婆和淺草皮革工匠這兩位，由於並非解同的人，拍出來的部分還算比較有趣。

製作費一千萬日圓。NONFIX 的節目通常是六百萬，算是破例的高額。後來我才知道那一千萬是基於某個取消雇用部落出身者的航空公司答應下拍好的片子做為研修用的前提下才有的預算。

解同其實也是施壓團體，只要一發現有差別待遇，就會聚集該公司的幹部、人事負責人開試映會，要對方出資買下，再用那些錢來拍紀錄片。一開始沒有說清楚有違常理，畢竟我因為不知道此一事實才答應的。最後 TV MAN UNION 不掛名，改以我私人接案的形式，只列出我是導演。

不過能夠到平常無法採訪的地方、跟那些人對話，是很珍貴的經驗。我也始終很感謝部落解放研究所的加藤先生。尤其能夠知道如今我們所享有的富足生活是建立在「加害」的歷史上，對於不諳世事的我而言極其難能可貴。

89

『日本人になりたかった…』

1992

——《想成為日本人……》

『心象スケッチ〜それぞれの宮沢賢治〜』

1993

——《心像素描〜人們心中的宮澤賢治〜》

『彼のいない八月が』

1994

——《愛之八月天》

多面向地描繪人們

接著我拍攝了小川晉一在 NONFIX 製播之「探索在日韓裔」系列報導中的《想成為日本人……》。

起因是一名在靜岡縣經營飯店的中年男子因偽造護照被逮捕。調查後發現他是在日朝鮮人，因為多次返回韓國而被懷疑可能是間諜，結果飯店破產，他本人也在保釋期間行蹤不明。

我根據他在警方調查時所留下的一句「我想成為日本人……」為線索，企圖探索他大半輩子的人生，於是造訪他在韓國鄉下的故鄉，找尋過往的痕跡。我嘗試採用當事人始終沒有現身的實驗性手法，只拍出他的心路歷程，建構出一種公路電影的風格。

接下來的《心像素描～人們心中的宮澤賢治～》是在 TBS「紀實人間劇場 4」播出，描寫像賢治一般生活的市井小民。取材對象之一是岩手縣殘障者支援機構藍毗尼學園（當時）一群用黏土製作面具的孩子們。

可以感受到離開父母而住的他們因為有外來人士造訪，顯得十分高興，儘管有攝影機對著，他們也不以為意地和工作人員機體接觸與交談。

例如有個名叫中居宏之的青年會用黏土貼在別人臉上拓模製作面具。攝影時他來到攝影機旁的

我身邊問「可以拓你的臉模嗎」（我回答「可以呀」，讓他拓了臉模）。

那天夜裡拍他在自己房間聽著隨身聽時，他將耳機遞給攝影師問「你要聽嗎」。看到攝影師接過來塞進耳朵，他有些害羞地笑說「是 Love Me Do。我喜歡披頭四」。

在剪輯室看到這兩段畫面時，感覺傳達出那是拍的人和被拍的人共有那段時間的空間。

節目中有意識地融入了被拍攝者對我們的「用心」，使得整體看起來那段用心的時間是真實的，或者說讓人感受到採訪者與被採訪者之間的那層透明隔膜給打破了。因為留下「伊那小」時剪掉的這種用心，使得這個紀錄片捕捉到的不是平面而是立體的作品。

暫且先說個題外話，紀實人間劇場是由某位優秀的製播局長自行打造的系列節目，籌辦會議時邀請了一個製作公司的知名導演參加。

當時就提出了「雖然預算不多，但節目一開頭會打出導演的名字」、「我們要做重視作家性的紀錄片，以期和ＮＨＫ有所不同」、「沒有任

●《想成為日本人……》

一九九二年六月三十日播出／富士電視台

ＮＯＮＦＩＸ／四十七分鐘【概要】一名連對妻子都沒告知自己真正國籍的在日朝鮮人。一九八五年涉嫌違反外國人登錄法被逮捕，探索保釋後失蹤的他將近半輩子的人生以及韓裔在日本這個國家生存的困難度。【獎項】Galaxy 獎優秀獎

●《心像素描～人們心中的宮澤賢治～》

一九九三年二月二十三日播出／ＴＢＳ紀實人間劇場／四十六分鐘【概要】在山上種樹、培育樹苗的人。將星星的故事說給孩子們聽的人。用人臉拓模製作黏土面具的男孩。追蹤一群跟宮澤賢治一樣過著與大自然交融的市井小民生活，一部如詩般的紀錄片。

●《愛之八月天》

一九九四年八月三十日播出／富士電視台

ＮＯＮＦＩＸ特別節目／七十八分鐘【概要】日

何禁忌，做什麼都可以」等精采的構想。

遺憾的是始終找不到贊助商，最後因為是由日本船舶振興會（當時

和味之素贊助，我最初提的「就像今村昌平 5 的紀錄片電影《人間蒸

發 6》一樣，我想拍拋棄家庭消失無蹤的人的故事」企畫沒有核准，不

准的理由竟是為了味之素乃「重視家庭溫馨的企業」。頓時變成到處都是禁忌的節目。所以前後

後我只拍了這部片，不過我還是覺得這是個有趣的節目，居然能做到八年之久。

隔年製作的《愛之八月天》採訪的是一九九二年秋天日本首位因性行為感染愛滋病而出櫃的平

田豐。

TV MAN UNION 的坂元良江製作人問我要不要拍時，想到通常殘障者與病患只能正面拍攝，

難免會有不得不需要美化的狀況發生（尤其是電視節目），所以我本想拒絕。可是見過平田後，發

現完全不是那麼回事，他講話毒舌，充滿魅力，讓我感覺應該能拍出有人性厚度的作品，便開始

進行採訪。

因為他對待我們就像是聊天對象或義工一樣，自然而然拍下的是「平田和我共有的時間」。實際

上他除了娛樂我們、講話毒舌、故意逗我們笑，生活上也會求助我們。

本首位公開因性行為而感染愛滋病的平田豐的生活記錄。不是抗病記錄，而是將焦點放在一個平凡人的孤獨和脆弱之上。多處使用家用錄影機，如私小說般描述取材者與被取材者共有的時間。【獎項】Galaxy 獎優秀獎

93

我將前一個作品所發現「描繪關係性」的方法做為架構支柱，首次使用第一人稱的旁白。將自己的想法，不是做為客觀資訊，而是當做個人感想放進節目中。

參考最多的是澤木耕太郎的《一瞬之夏[7]》。澤木先生當時在《恐怖行動的決算》中已進化到嘗試用美國新報導手法，以第三人稱來敘述事件經過。《一瞬之夏》則是摸索出「私非小說」的手法來描繪取材對象和自己的關係性。

我將此一手法移植到紀錄片，讓旁白不再具客觀性，而是明白表達「我」這個主語，嘗試將自己看到對方的那一面當做限定資訊呈現出來。如此一來不僅可有效對峙紀錄片乃客觀的既定概念，對節目本身也能保有自己誠實的立場。

完全採第一人稱敘事的「私非小說」紀錄片方法論能否可行的實驗，之後仍是我持續探討的課題。

節目製作的贊助內幕

在此想稍微說明一下製作公司的導播和電視台的關係。

導播接觸的多半是電視台的製播。各家電視台的組織系統不同，以富士電視台為例，大致分為以新聞報導為主的「報導局」、製作電視劇的「製作局」以及審核由哪個部門做什麼事的「編成局」。

順帶一提的是富士電視台的編成局的權力比製作局大，編成局握有節目企畫的決定權。所以單就富士電視台而言，導播直接向編成局長提案比較快。

在九〇年代初期的NONFIX，是可以製作部落問題、精神病患等硬性題材的節目，當時負責製播的金光修先生現任富士媒體控股公司高級主管，小川晉一先生也高升為富士電視台營運總監。

雖然已經很少和他們見面，對我而言兩位都是恩人也是同志。他們能夠和我們一同感受做節目的樂趣，對於內容也給予完全的信賴。同時他們認為有趣的觀點也讓我獲益良多。

小川先生在製作《想成為日本人……》時，曾和我一起去朝鮮總連、民團（在日大韓民國民團）說明節目的主旨與申請許可（通常這種麻煩事都是交由現場工作人員處理，局裡的負責人完全不出面）。

製作《公害去哪了……⑧》的節目時，前往採訪因空氣污染引發居民提起公害訴訟的千葉川崎製鐵（當時），由於川崎製鐵是國際千葉車站接力賽的贊助商，運動局立刻打來「你們在搞什麼」的抗議電話。小川先生以一句「我們在拍紀錄片」硬是給擋了回去。

遺憾的是如今已找不到那樣有肩膀的製播吧。通常會以接力賽那種重要活動為優先考量，節目絕對應聲被腰斬才是。

新聞報導的節目常見一旦播出對自己不利的新聞或資訊就要撤銷贊助的威脅，若是允許這種行為，廠商贊助節目的目的就會變成是對電視台施壓。我不認為那是對的。不論是贊助節目的企業還是電視台都沒有必要支持那種利害關係不一致的立場。

以前久米宏主播《NEWS STATION》時曾報導NTT的未上市股票，於是NTT取消對該節目的贊助。當時久米宏主播曾稍微諷刺的說「今天的贊助商有點不一樣」，我心想「好樣的！久米宏」，如今應該沒人敢那麼做了吧。

回到金光先生、小川先生的話題，單就他們的下一個世代來說，深夜節目都是獨立製播。不是由編成局長主導，而是由號稱「深夜編成部長」的新手製播獨自判斷進行製播。所以才能進行各式各樣的實驗。

然而深夜編成部長的體制到了一九九○年代中葉宣告結束。深夜時段成為黃金時段的交換籌碼，改由業務部門主導。就像「黃金時段要用這個藝人，所以深夜時段得用該公司的新人」一樣，開始了深夜三十分鐘節目交由經紀公司旗下的製作公司製播的惡習。後來其他電視台也跟著仿效。

如此一來深夜節目再也沒有自由，也無法培育製播，同時也少了可以實驗的場所。我於一九九五年拍了一部NONFIX的節目後，直到二○○五年「憲法」系列的《忘卻》，中間相隔了十年（當然也跟我去拍電影有關）。

目前NONFIX的節目仍不定期播出，但聽說預算只剩一九九○年代的一半不到。

以我製作的節目為例，《然而⋯⋯》的製作費是六百五十萬日圓，若是在近郊拍攝，可帶攝影師和收音師出一個禮拜的外景。《想成為日本人⋯⋯》因為是系列企畫，預算較特別，有七百五十萬日圓，多出來的一百萬就能出國採訪。如今就我所知，預算已減至三百萬～五百萬，所以製作公司接案後扣除管理費用，直接可用於製作的金額只剩下兩百五十萬。除去剪輯、配樂、旁白等費用，也就不難想見能做出來的極限有多少了。

近年來由於拍攝器材變輕了，在導播可自行操作的前提下，製作費能省一些，但題材、主題的委靡不振已成為重大問題。

『ドキュメンタリーの定義』1995

「紀錄片乃事實的累積，並描繪出真實」，是嗎？

— 《紀錄片的定義》

「紀錄片乃事實的累積，並描繪出真實」

從以前在拍片現場就老聽到這句話。但隨著自己也開始拍攝紀錄片後，感覺那些事實、真實、中立、公平等字眼聽起來很空泛。甚至認為所謂的紀錄片，應該是「從諸多解釋中，提示出一個自己認定的解釋」吧。過去製作過日本電視台紀錄片節目《非文學劇場》的牛山純一[9]製作人曾說過類似「記錄若不是某人的記錄就沒有價值」的話，我認為是說得很對。

特別是當時的我經由澤木的方法論找到以「私人」觀點敘事的方法論，對於世俗認定紀錄片就該如此的說法日漸悖離。就在感到相互拉扯之際，NHK發生了重大作假事件。

那是NHK Special 台播出的《深入喜馬拉雅．禁地穆斯唐王國[10]》紀錄片節目。播出後遭到朝日新聞舉發有作假之嫌，NHK也設立調查委員會，最後NHK出面向社會致歉。

節目是從歷經千辛萬苦攀越險峻山路好不容易來到喜馬拉雅未開發的深山裡面開始，NHK的工作人員全都是搭直升機去的。接著途中遇到流沙，並拍下採訪人員陷入危險的畫面，但其實流沙就在攝影師眼前流瀉而下，構圖充滿戲劇張力；但就位置關係來看，應該是故意設計出來的流沙（否則攝影師就真的有危險）。所以這個鏡頭出現時，可想而知「導播是可以接受這種事的」。就連工作人員因為高山症而痛苦掙扎的畫面，其實也都是發生狀況後再由當事人重演一遍。整個節目到處可見這種作假。

不料該節目的導播卻認為「我有錯嗎」。他覺得「光是呈現前往未開發地區的困難度，就已經是很了不得的事實了，這樣做有什麼不可以的」。

的確在日本的紀錄片拍攝史中，曾有過允許相近行為的時代。因為無法真實拍攝，只好拜託對方重現當時情景。甚至有些冷眼旁觀的導播認為：只要不是偷拍、只要對方知道攝影機開著，在那種狀況下拍的片就已經是作假。儘管如此比起那些「自以為拍的是原汁原味的真實、傳達給觀眾的也是真實的導播仍要好得多。但如果問我《穆斯唐》的導演好嗎，目前我的立場是難以贊同。

99

不是「重現」而是如何面對「生成」

龜井文夫[11]的《戰鬥的軍隊[12]》是日本紀錄片電影中很重要的作品。

是一部將攝影機帶進真實戰場，捕捉戰爭實況的電影。原本是為激發戰鬥意志而拍，內容卻很厭戰，根本無法激發士氣，以致被束諸高閣的難得之作。

電影中有一幕傳令不斷跑進參謀室報告「哪裡有多少人受傷」的鏡頭，後來才知道那是根據日誌在攝影機前重現的影像。

為何是重現影像呢？因為萬一在拍攝時真的打起仗來就糟了。所以利用安全的時間，架好燈光，由士兵本人演出該場面。實際上，因為當時的底片感光度不好，連續只能轉四十秒，技術上根本不可能拍下當場發生的狀況。正因為不可能，所以才允許使用該手法。

可是現在的時代照理說不用這種方法也能拍攝才對。

認為這種方法跟以前一樣「至今仍被允許」而忽略了「紀錄片與時並進，隨著技術變化，方法論也要變化」的導播其實是封閉在自己的方法論之中。偏偏這種人在電視拍攝現場多不勝數。

◉《紀錄片的定義》

一九九五年九月二十日播出／富士電視台
NONFIX 兩百五十集特別節目／九十分鐘
【概要】由於過去對於紀錄片沒有明確的定義，使得表現方式備受批評。由 ON THE ROAD、TV MAN UNION、Telecom Staff、Documentary Japan 四家製作公司為紀錄片下定義。【獎項】Galaxy 獎獎勵獎

我認為作假是基於將個人想法（創意）看得比真實更重的態度所致。在這種情況下，就算是如實舉發社會問題的紀錄片，如果開拍前導播就有牢不可破的既定想法，加上態度又很封閉的話，不管追求的目標有多高遠，那就是作假。面對現實，能夠讓自我開放到什麼樣的程度，乃是執導紀錄片時的最大課題。

《穆斯唐》的導演無視於眼前的真實，優先處理自己腦海中描繪的秘境。就跟我在《地球 ZIG ZAG》選擇的態度一樣。我們不具備徹底去尋求發現的姿勢。如果不先擺好並非「重現」而是如何面對「生成」的姿勢，紀錄片是無法運而生的。生成是引領自己和採訪對象的演出，重現乃封閉自我的作假，我認為兩者應該有所區別。可是以報紙為主的多數平面媒體，沒有先區分其目的，就試圖將做為手段的作假定罪。我想原因在於活字的讀寫能力低於影像的關係吧。

前面的「穆斯唐作假事件」喧騰時，報章媒體不斷強調「紀錄片乃事實的累積，必須講究真實」，就連電視台、製作公司也受到風潮蔓延高喊「這種演出的方式不好，應該有所節制」。擔心「難道又要回到從前嗎」的我，在自我摸索「紀錄片究竟是什麼呢」的過程中，製作了該節目《紀錄片的定義》。

節目進行採訪時，我以自己的方式爬梳電視紀錄片的歷史，發現六〇年代顯然是很有趣的時

101

代。因為是對於執導充滿徹底的自覺，全面性散發出自我風格，將作假昇華成方法論，每個導演都絞盡腦汁想出不同的執導手法。

節目中將一九六七年做為新聞報導與紀錄片的分歧點，介紹當時最具代表性的紀錄片節目。

尤其是「JNN News Scope 13」（一九六二～一九九○年／TBS）首任主播田英夫 14 在攝影棚一邊敘述他親自前往北越採訪所取得的證言，一邊播放影片的新聞紀錄片《河內・田英夫的證言》、小川紳介記錄反動建設成田機場的農民運動（三里塚抗爭）的電影《三里塚 15》系列，即便是現代對於人們思考中立、公平、演出和作假的問題時，仍充滿許多啟示。

穆斯唐作假事件對於紀錄片中演出的定義為何，給了一個重新被質疑的好機會。當實際上無法拍攝客觀性事實時，照理說應該是給拍的人和看的人都能進行詮釋的最佳機會才對。

總之日本人有著強烈的事實信仰，認為「紀錄片就應該是將鏡頭對著沒有加油添醋的事時所拍出來的真實」。另一方面，世界上有很多電視紀錄片是以重現方式拍攝的，看的人也有極高的讀寫能力。這麼說也許用詞太過激烈，如果日本的觀眾不更成熟些，恐怕也做不出更成熟的東西，這種沒有定論的爭議仍將繼續不斷吧。要如何解釋與重新構築應隨著時代而更新的方法論，身為拍攝者的我們自我反問的時候已經到了。

註

● 1 ── 部落解放同盟

標榜消除部落歧視問題為目的的同和團體，設立於一九四六年。

● 2 ── 穢多

日本中古世紀以前就有的身分制度之一。從事之職業一律採世襲制。

● 3 ── 非人

日本中古世紀對特定職技、藝能者的稱呼，逐漸成為被歧視者的稱呼。

● 4 ── 紀實人間劇場

TBS旗下的人性紀實節目。一九九二年十月～二○○○年三月播出。

● 5 ── 今村昌平

電影導演。一九二六年生於東京。早稻田大學第一文學院畢業後，進入松竹大船片廠服務。曾任小津安二郎的副導。一九五四年跳槽至日活，代表作有《豬與軍艦》、《被盜的情慾》、《復仇是我》、《黑雨》、《肝臟大夫》發、《紅橋下的暖流》等。分別以一九八三的《楢山節考》、一九九七年的《鰻魚》兩度榮獲坎城影展金棕櫚獎。二○○六年過世。

● 6 ── 《人間蒸發》

今村昌平拍攝之紀錄片電影。內容設定為陪著一名女子追蹤下落不明的未婚夫，將走訪日本各地的足跡拍成電影。一九六七年上映。

● 7 ── 《一瞬之夏》

澤木耕太郎著。一九八一年，新潮社出版。榮獲新田次郎文學獎。

● 8 ── 《公害去哪了……》

富士電視台NONFIX節目一九九二年播出。追蹤昭和四十年代促進公害行政長足進步的功臣，卻在日後的公害訴訟上，立場轉為擁護企業而被公害病患批判是叛徒的原環境廳公務員。五十一分鐘。

● 9 ── 牛山純一

紀錄片影像作家。一九三○年生於東京，早稻田大學第二文學院畢業後，進入日本電視台擔任新聞記者。製作紀錄片節目《非文學劇場》、《日立紀錄片 美好的世界之旅》等節目。同時也是製作人，製作過大島渚的

103

《被遺忘的皇軍》等。一九九七年過世。

● 10｜《深入喜馬拉雅‧禁地穆斯唐王國》
於ＮＨＫ Special 一九九二年九月三十日，
十月一日連續兩晚播出。一九九三年朝日新
聞以「主要部分作假虛偽」為標題發布頭版
整版報導。

● 11｜龜井文夫
電影導演。一九〇八年生於福島。文化學院
大學休學後前往蘇聯（當時）。於列寧格勒
電影技術專科學校旁聽。一九三五年以《無
姿之姿》成為導演，從此活躍於紀錄片的拍
攝。代表作有《上海》《北京》《戰鬥的軍
隊》《戰爭與和平》《女人的一生》《為
母為女》《一女走天涯》等。一九八七年
過世。

● 12｜《戰鬥的軍隊》
一九三九年製作的紀錄片電影。因為內容厭
戰，經檢審不准上映。之後毛片被銷毀，成

為夢幻之作。一九七五年發現一份正片，
八十分鐘的電影現存六十六分鐘。

● 13｜JNN News Scope
ＴＢＳ綜合電視台的新聞節目。日本最早正
式有主播的新聞節目。一九六二年十月～一
九九〇年四月播出。

● 14｜田英夫
記者、政治家。一九二三年生於東京。東京
大學經濟學院畢業後，進入共同通訊社、
歷任社會部、政治部記者。一九六二年進
入ＴＢＳ，成為同年開播之「ＪＮＮ News
Scope」首任主播。西方電視媒體首度進入
北越採訪越戰時，因報導態度被視為反美，
政府部門對ＴＢＳ上層施壓，主播位置於
一九六八年被撤換。之後開始政治活動。二
〇〇九年過世。

● 15｜《三里塚》系列
小川紳介執導的紀錄片系列。記錄反對成田

機場建設的農民運動（俗稱三里塚抗爭）。
從一九六八年《日本解放戰線 三里塚之夏》
～一九七七年《三里塚 五月的天空 故鄉之
路》，共七部曲。

第4章
白でもなく、黒でもなく
2001-2006

非白、非黑

● 《這麼……遠，那麼近》(DISTANCE) 2001

● 《忘卻》（忘却）2005

● 《花之武士》（花よりもなほ）2006

灰色の世界を描く

描繪灰色世界

『DISTANCE』

2001

犯罪就像我們生存的社會之膿

電影《這麼……遠，那麼近》的焦點不是放在媒體上常以正義象徵之姿登場的「被害者遺族」，而是那群非白非黑、被稱為「加害者遺族」的人身上。某個宗教團體在淨水場下毒，引發隨機殺人事件後整個集團一起自殺。這是個描述加害者遺族心情的作品。

拍攝《下一站，天國！》，腦海中浮現下一個題材的一句話是「我想描繪人心的黑暗面」。當初考慮以「謊言」為主題，邀請在《下一站，天國！》中演出的ARATA和伊勢谷友介 1 為主角，拍成一部公路電影。故事是兩個一起旅行的青年但彼此心中都有無法跟對方說出口的話。而且還打算不先寫好劇本，直接花兩個禮拜自由拍攝。

不料在構思大綱時，奧姆真理教[2]的前信徒上祐史浩[3]從廣島看守所出獄了。那是一九九九年十二月二十九日的事。那一天電視台、報社等各家媒體一早就出動直升機，從上祐一出獄就緊追不捨。被新宿某飯店拒絕入住的他，最後落腳在橫濱的教團設施。主播和評論家都批判「這樣很危險」，但顯然是媒體將他逼到除了教團無處可躲的境地。

過去我總認為以「所謂犯罪並非只是犯罪者個人的問題，犯罪就像我們生存的社會開始化膿了，所以絕對不可能跟我們毫無瓜葛」的觀點報導犯罪是媒體扮演的角色。

非文學創作者在寫以犯罪者為題材的書時也一樣，如果犯罪者是跟我們沒有關係的惡魔，那寫成書就毫無意義了。照理說，在受到法律制裁為前提的人身上加諸社會性的制裁，應該不屬於電視台的工作才對。報導的目的是要讓我們從犯罪和犯罪者等社會的「負面」共有財中學到教訓，這種態度尤其是電視台必須保有才是。

可是自從奧姆真理教引發一連串事件以來，確實已讓媒體和市民歸向「排除」的那一方。認定只有排除才是正義。彷彿「我們是純潔無垢的存在，當我們的生活遭到外來威脅時，讓威脅無法接近我們安心的社會就是正義」。

在上祐出獄的幾天前，我在執導筆記本上寫下這些話：

十二月二十四日（星期五）

能否透過奧姆真理教事件來思考「家人的故事＝虛構的崩盤」

此一普遍性的主題。不管怎麼說，重要的應是描繪出活在現實與虛構、日常與非日常、被害者性與加害者性等雙重性的人物樣貌吧。

反映在作品上。

的報導，對「被害與加害的二元論」產生違和感與抗拒，更加濃烈地

近》，在構思大綱的階段就已綱形成這樣的想法，年底聽到上祐出獄

以兩名青年公路電影為企畫發想的第三部電影《這麼……遠，那麼

自己心中那種青澀的理想主義

我和上祐、當時曾擔任過真理教幹部的信徒們幾乎是同一世代。

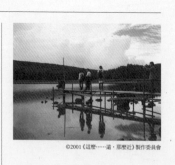

©2001《這麼……遠，那麼近》製作委員會

●《這麼……遠，那麼近》

二〇〇一年五月二十六日上映【製作、院線】《這麼……遠，那麼近》製作委員會／一百三十二分鐘【概要】卡爾特教「真理方舟」引發隨機殺人事件，五名凶手被該教殺害，教主也自殺身亡。事件三年後的夏天，四名加害者的遺族於忌日相聚，前往撒落骨灰的山間湖畔……。第五十四屆坎城影展競賽片【獎項】高崎影展最佳作品獎、最佳女配角獎（夏川結衣）、最佳男配角獎（遠藤憲一）

我們在代表學生運動的七〇年安保鬥爭等政治季節已終止後才進入

大學。泡沫經濟即將開始，「全世界到處都是錢」的想法逐漸蔓延開

來，但另一方面也有不少人對這種風潮不以為然。

【演員】ARATA、伊勢谷友介、寺島進、夏川結衣、淺野忠信、涼等【攝影】山崎裕【美術】礒見俊裕【錄音】森英司

我們這個世代也很看不慣曾經主導學生運動的嬰兒潮世代。我個人就覺得做那種事，世界也沒

有因此而改變，尤其最討厭那種自詡「我們幾乎要掀起革命」訴說當年勇的大人們。一旦被批判

「你們這些宅世代沒抗爭過吧」，內心就不屑地詛咒「結果你們現在卻整天玩高爾夫球？不要讓

革社會的熱情淪為青春歲月的一頁篇章，乾脆一輩子都懷抱著潰敗感直到老死吧」。

總之我們這個世代對社會有著莫名奇妙格格不入的感覺，偏偏又找不到新的價值感和消弭不安

的方法，只能成天鬱悶不開。至少我個人是這樣子。

在大多數對已完成的社會系統毫不質疑，經由求職活動進入一般企業當上班族的人們之中，那

些鬱悶不開的人們若是處於沒有學生運動可投入的時代，恐怕只剩「宅男」或「新興宗教」可選擇

也是必然的結果吧。搞不好我自己也可能一不小心就走錯路。因為我和他們同樣有種格格不入的

感覺。

大學時代某宗教團體來到高田馬場車站招攬學生，當我聽到他們被帶去辦公室觀賞的電影是

《太陽兄弟月姐妹 4》時備受衝擊。因為那是我中學時期很感動的電影。導演是執導《殉情記》（奧莉薇亞・荷西〔Olivia Hussey〕主演）在日本一炮而紅的法蘭高・齊費里尼 5（Franco Zeffirelli）。主角是中世紀的修道士聖方濟，一九七二年的作品。

故事是這樣子的。十二世紀生於義大利阿西西富裕織造商家的方濟，十八歲時參加了阿西西和波斯的戰爭，但因染上熱病而回鄉。之後反對向窮人斂財致富的父親，將父親財產分送給窮人被斷絕父子關係，出家。後來又反對窮奢極侈的教會，以「教會不需要服務神的人」否定教會，創立了義大利最早的托缽修道會。

《太陽兄弟月姐妹》的標題源自他的講道「以太陽為兄弟、以月亮為姐妹，和大自然共生存」，在義大利是和耶穌基督一樣受到愛戴的聖人。

那部電影竟被宗教團體利用來勸人入教。我生氣的同時發現自己也有被置入的危險性，也就是說，我心中存在著青澀的理想主義。因為這部謳歌否定私有財產、否定窮奢極侈教會的電影，也曾撼動過十來歲的我。

幾年後的一九九一年九月，我在朝日電視台「凌晨新聞現場」偶然看到《宗教和年輕人「奧姆真理教 vs. 幸福科學」》的節目。出席者有真理教信徒數名和幸福科學信徒數名、經濟人類學者、作

家、大學教授等共十七人。景山民夫率領的幸福科學打著「相信就能幸福」的口號，幾乎已不能算是宗教而是一味肯定現世。相較之下，只有奧姆真理教的麻原彰晃很認真地談論人心的黑暗面，讓人印象深刻。當時的麻原確實給人有種「也許這個人真的是宗教家」的感覺。

不過到了奧姆真理教開始進行眾議院選舉活動的一九九〇年起，內部開始出現懷疑的聲音也是不爭的事實。偶然在中野新橋站前看到街頭演講時，讓我啞口無聲。因為他們的服裝、歌曲、吉祥物等水準實在太低了。儘管理念正確，唱出那種沒有水準的歌實在讓人難以接受。完全呈現出他們這些人被教育成跟時代文化脫離。幾乎可說是根深柢固的純粹培養。

信徒們不去享受生活的富足。吃的東西很貧乏，對穿著也沒有興趣。明明有音樂、美術、電影、書籍、教養，他們卻視而不見。儘管世界是靠著這些小細節累積而成，他們毫無感覺。所以本質恐怕已經逐漸流失了吧。

奧姆真理教在選舉中大敗，從此轉向終結思想，一九九五年三月二十日引發了地下鐵沙林毒氣事件。到此為止的過程，已經超出我的理解範圍。但我們始終不該忘記「奧姆真理教是從我們的社會所產生的」事實。

不是每個被害者遺族都在詛咒加害者

電視台在處理犯罪事件時，總試圖套入「將被害者塑造成情緒性的『哀傷對象』」對「將加害者塑造成攻擊的對象」的單純公式。我企圖探索該公式以外非事件直接關係人是如何看待事件本身，於是有了以加害者的家人為主角的念頭。

一如開頭提到，他們具有非黑非白的雙重性——兼具有加害者性與被害者性。這種難以轉移感情的對象，自然被電視台給排除掉。電視台為了簡單明瞭報導事件，有種強迫觀念認為有大膽地鐵口直斷的必要。這是我最感到質疑的地方。要怎麼做才能拍出發人深省的作品，我想透過《這麼……遠，那麼近》嘗試看看。

如今距離地下鐵沙林毒氣事件已超過二十年，被害者遺族說什麼都對的風潮甚至更加強烈。遺族「真想殺了他們」的發言也能被接受，面對社會被這種氛圍和情緒牽著鼻子走的現況，我覺得實在不太對勁。

比方說，二○○九年開始的陪審團制度也還存有許多問題。在缺乏「自己有一天也可能成為加害者」的認知下參與判決，就只會同情被害者，用「要是我是被害人能原諒這個人嗎」的角度進行

判斷。如果在那種想法之餘，平衡加上「產生這種加害者的社會之中也有我們的存在」的意識，則陪審團制度在思考我們和社會的關係時將成為讓我們更加成熟的工具……。

的確社會為了保障我們市民制定了法律，用法律來處罰犯罪者。

可是社會在該犯罪者真心改過更生時，或是為了讓他們能夠更生，還必須持續成為一張能夠再度接受他們的安全網才行。遭到法律制裁以及社會有一天原諒他們接受他們，絕對不會彼此矛盾，必須能夠同時成立才行。遺憾的是日本社會還沒建立如此成熟的觀念。

人世間的善惡只靠法律決定，就無法產生和法律矛盾的倫理觀。如此偏頗的社會讓一般市民參與判決，我擔心恐怕只能更加助長失衡。

被害者遺族之中最令我印象深刻的是河野義行先生。

奧姆真理教在引發地下鐵沙林毒氣事件約九個月前的一九九四年六月，先爆出了松本沙林毒氣事件 6。河野先生是該事件爆發時的第一報案人，隨即被警方列為重要參考人。照理說應該檢驗警方搜查是否正當的媒體，竟放出了警方將他視為凶嫌辦案的資訊。據說在真相查明之前，河野先生家中持續不斷收到來自全國各地毀謗中傷的信件。

遇到這種事很有可能變得無法相信別人，也很有可能成天詛咒奧姆真理教。但河野先生卻讓一名前信徒來照顧妻子中毒病倒後無人照管的庭院，還跟對方一起去釣魚、泡溫泉。

印象中應該是某個電視節目吧，認為此一狀況很不可思議的媒體問「為什麼能原諒加害者呢」，河野先生是這麼回答的：

「可是我不也原諒了你們，所以才接受採訪的嗎？」

對河野先生來說，比起事件加害者的奧姆真理教，害自己被當成凶嫌對待的電視台、新聞記者才是更加無法原諒。但只要得到公開道歉就答應接受採訪。結果媒體自己反倒忘得一乾二淨，居然忝不知恥地追問原因。

身為媒體，其實是想得到河野先生一聲「我想殺了奧姆教那幫人」的詛咒，所以無法相信與理解河野先生能和加害者的前信徒建立友誼。然而不是每個被害者都會詛咒加害者，人的情感就是那麼的複雜與充滿多樣性。

我從被害者遺族之一的河野先生身上重新學到了這一點。

「即興是寫不出來的人的藉口」

內容突然嚴肅了起來，且回到電影的主題吧。

假如說拍攝上一個作品《下一站，天國！》時我被一般素人給吸引了，或許我又會回到紀錄片的世界。之所以沒有變成那樣，讓我對演員產生興趣，是因為拍片現場發生的一件事。

前面也說過，在電影中回憶往事的素人之一，我們找了位名叫多多羅君子的七十七歲老太太上場。有一幕戲是多多羅女士一邊跳著童年的《紅舞鞋》，一邊哼歌試圖回想起自己當年是如何拿著那條白手帕。多多羅女士將手帕交給扮演自己童年時代的小女孩後回到座位上，旁邊有寺島進、ARATA、小田伊麗嘉等人並排坐著。他們都溫柔地看著小女孩演戲，並跟著一起哼唱《紅舞鞋》。

我沒有指示他們那麼做，一切都是自然發生的。看到那情景的我真的很感動。因為我頭一次看到演員如此創作性的存在，受到一般人的觸發而自然地發笑、歌唱、做動作。有了此一念頭的我決定在下一部作品

或許可用演員自發性、內發性生成的情感拍出一部電影。有了此一念頭的我決定在下一部作品《這麼⋯⋯遠，那麼近》中，使用演員但沒有劇本，只有角色設定，嘗試進行一種實驗性的拍片模式。

117

關於演員的即興演出，我想起兩位業界專家的想法。

一位是執導《岸邊的相簿》、《長不齊的蘋果們》、《高中教師》等電視劇的鴨下信一[7]。

一九九七年，我去觀摩一個禮拜鴨下執導的舞台劇《玻璃動物園[8]》的彩排，見識到自己根本無法比擬那麼高精緻度的執導功力。

比方說，說故事的人也是女主角蘿拉的弟弟湯姆由香川照之飾演，有一幕戲他要叼著菸說「這是家人的回憶」，然後滑亮火柴。香川演完後，鴨下導演是這麼說的：

「不對。『回憶』這個詞是內省的，所以既然要滑火柴就不能向外，必須對內向著自己滑。」果然照他說的向內滑，演員看起來就更厲害。

還記得我當場起了雞皮疙瘩。拚命在筆記本上記下向內的單字和向外的單字如何云云等心得。

鴨下導演對於演員下樓梯時該如何停下腳步、停下的是左腳還是右腳、頭要轉向這邊還是另一邊、所有的行為和台詞的意義、功能，他都能說明。演員有困難去找他，他都能回答。從不會回應「自己去想」。鴨下導演自有他的答案。我想他應該不相信演員的即興演出吧。

鴨下是有著深厚學養基礎的導演。據說他可以用音樂比喻台詞，發出「像鋼琴般開始，然後轉為小提琴」的指示，也能繪製布景設計圖。東京大學文學院美術史系畢業的他曾說過「導演畫不出

所有的布景設計圖是不行的」。

另外一位是平田歐里札 9 編劇。

我曾經和平田先生對談過兩次，他的想法非常單純。

「即興是寫不出台詞的人的逃脫藉口。」

「演員的自我表現對作家而言只是添麻煩。」

「優秀的作家不用依賴演員的即興演出，也能寫出彷彿當場產生的情節。寫不出來就不該當作家。」

我能充分理解兩位專家的想法。或許那是得不斷重複演出同一齣戲的舞台劇和電影的不同之處吧。

現場的自由度還是作品的自由度？

可是我在《這麼……遠，那麼近》卻硬是要求演員的即興演出。努力將他們溶入角色所呈現出一次為限的台詞、動作、表情給收進底片中。透過這部電影的幾場戲實現了我想要做的事。

119

例如夏川結衣。

邀約夏川小姐時，她表示「從來沒有說過劇本上沒寫的台詞。倒是有跟導演反應過比起劇本上的說法，這種說法自己比較容易說出口的意見。要說劇本上沒寫的台詞，我還真搞不清楚是怎麼回事。不過我很有興趣，想要試看看」，就這樣答應了我的要求。

可是真的到了現場，她卻一句話也說不出來。所有演員碰面後，大家一起到代代木八幡神社散步時，我先開機試拍。伊勢谷跟她說話，她也不回應。關機後，才開口說「伊勢谷，拜託別跟我說話啦」。正式開拍後仍然一樣，甚至還壓力大到胃潰瘍。

還好轉機出現了。

拍攝ARATA和夏川小姐拿著香包聊起雛菊的那場戲時，夏川小姐悠悠地說出「我先生最後離家時，忘了把皮鞋帶走」，總算從自己口中回憶起和演丈夫的遠藤憲一合拍的畫面。她很自然地融入角色，就像回想往事般地說出台詞。拍完後，夏川小姐笑說「我好像能理解導演說的意思了，但還是覺得胃痛」。

還有一幕戲是涼和淺野忠信在湖邊棧橋上說話。拍之前，我要求淺野「在對話之中，跟涼說『我們私奔吧』」。

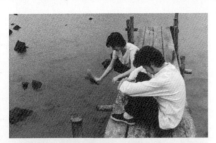

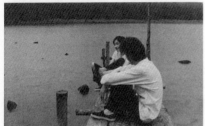

我事先沒有跟涼說淺野會說出那樣的台詞。因為美國電影導演約翰‧卡薩維蒂 10（John Cassavetes）曾在書中寫過「進行某種即興演出時，如果是兩個人，就讓兩個演員的資訊量有些『落差』」的方法，我想要實踐看看。當時涼一臉「咦……」的驚訝表情和困惑，淺野接收到後反映出來的演技也很有臨場感。像這樣的資訊落差戰略，我在第四部作品《無人知曉的夏日清晨》中也運用到了。

然而就電影整體來說，有些部分還是沒能讓演員的即興演出得到盡情發揮。

電影原本的主題是「父性、父權的闕如」，開拍前夕我父親剛過世，使得我跟這個主題十分契合。也因此總覺得比起在拍演員們演戲，更像是為了弭平自己的喪失感似地，讓演員們也隨時不得不留意我到底在要求他們什麼。結果許多瞬間，所有出場人物看起來都像是導演本人一樣。我想這樣反而造成演員的「不自由」。這是第三部作品的反省點。如果要拍以演員即興演出為主的電影，就要選擇讓演員之間比較容易對話的題材才是。

還有一項感觸是，「演員在拍片現場的自由」和「拍出來的成品看得出自由」是兩回事。至於哪個比較好，當然是拍出來的作品看得出自由比較好。因此就算現場不自由也沒關係，能有這種價值觀轉變可說是拍《這麼……遠，那麼近》得到的最大收穫。

像這樣因為許多的不成熟而失敗，但我個人仍最喜歡這部作品。因為這一時期所想的、所感受

到的東西都能確實反映在作品之中。

導演自身的心路歷程能拍成商業電影，在現在的電影界很難能可貴吧。所以我很感謝在四十歲之前能夠進行如此奢侈的實驗。

『忘却』

2005

以個人史中的「憲法」為題材

關於「加害與被害」，之後也一直都是吸引我的主題，也拍出了兩部作品。一部是紀錄片，於

NONFIX「憲法」系列播出的《忘卻》，另外一部是電影《花之武士》。

憲法系列是富士電視台編成部負責 NONFIX 的製作人主動跟我聯絡的。由於之前在製作公司

和其他導演拍出了「探索在日韓裔」系列、《紀錄片的定義》等系列節目在業界受到矚目，他表示

也想製作能夠引起關注的企畫系列。

於是我約了以奧姆真理教為題材的紀錄片《A》、《A2》[11] 導演森達也 [12] 和一九九七年將谷川俊

太郎 [13]《詩的拳擊賽》拍成傑作的 Telecom Staff 的長嶋甲兵 [14]，大家一起集思廣益時，印象中是長

《忘卻》

嶋兄提出了「想做憲法」的主意。

我知道以這些成員來做憲法的主題肯定會做出相當尖銳的內容，基於危機管理決定把富士電視台的報導局也拖下水。另外製作方面也找了Documentary Japan和SLOWHAND兩家製作公司參加，森兄選了「第一條　天皇」、長嶋兄選了「第九十六條　憲法修訂」、富士電視台選了「第二十一條　表現的自由」、Documentary Japan選了「第二十四條　男女平等」、SLOWHAND選了「第二十五條　生存權」，最後我選了「第九條　棄戰」。

憲法第九條是一九六七年於「當代主角[15]」紀錄片節目中播出《太陽旗[16]》搞出「偏向」問題的萩元晴彥接著想要處理的主題。只不過聽說當時萩元兄想到的企畫內容很簡單，就是到街頭找民眾朗讀憲法第九條，倒讓我想過自己會用什麼方式詮釋。

老實說，我也不是隨時都在思考憲法的問題。而是二○○三年十二月，當時的首相小泉純一郎決定派兵前往伊拉克時，刻意擷取憲法前文的一小部分做為派兵根據讓我備受衝擊。那種無視於憲法根本精神的瞎解釋，的確叫人憤慨質疑「這樣也行嗎」。

另外一個原因是，我從小生長的東京練馬區是自衛隊的駐屯地，生活中感覺近在咫尺。駐屯地在小學旁邊，有很多朋友住在自衛隊的宿舍裡。我和那些孩子們一到星期天就會到駐屯地裡的道

場練習劍道，練習完後還會跑進棄置在營區裡的戰車、戰鬥機裡玩。

感覺自己就像是力霸王警備隊的一員。為戰車氣味、從探測窗看出去的風景而興奮莫名都是我童年時代的原始體驗。

我生於一九六二年，可說是浸淫在戰後民主主義中長大的。就像呼吸空氣一樣，總以為不會再有戰爭、每天都能和平過日子。可是隨著年紀漸長，才注意到有沖繩美軍基地問題、自衛隊問題等各種矛盾存在。也就是說，小時候對自衛隊懷抱的那種憧憬居然和真實社會明顯悖離。

我以自身的悖離感為主題，前往沖繩、廣島、台灣、韓國、奧斯威辛集中營、美國等地拍攝。

與其說是有關憲法的紀錄片，不如說是以憲法為題材，重新檢討在個人歷史中曾經意識過卻被忘卻的「權力」、「暴力」、「加害性」等課題，我要拍的是這樣的節目。

攝影從二〇〇四年終戰紀念日的靖國神社和千鳥淵開始。千鳥淵有小泉首相獻祭的花圈。老實說我覺得很不舒坦。看到他平常的言行舉止，只覺得八月十五日在此獻花一事顯得很掩耳盜鈴，微微有股寒意上身。於是在我心中浮現出「慰靈的意義何在？」的問號。

●《忘卻》

二〇〇五年五月四日播出／富士電視台
NONFIX／四十七分鐘【概要】以昭和三十七年生於東京、童年在自衛隊學習劍道、相信超人力霸王就是正義化身、現年四十二歲導演是枝裕和的個人史為切點，探討憲法第九條的存在、過去對人們內在有何影響、以及如何影響現在。【獎項】ＡＴＰ獎優秀獎

「monument」與「memorial」

記憶戰爭的形式因國家而不同，也隨著時代而改變。

例如紀念碑分為兩種，為紀念戰勝而建的叫做「monument」，為悼念犧牲者的叫做「memorial」。我認為將軍人當做神來拜的靖國神社屬於前者，千鳥淵則是後者。小泉首相明明心裡想去的是靖國神社，這種人不應該來拜千鳥淵吧，這是我覺得不舒坦的地方。

美國華盛頓州的「越戰紀念碑」就是memorial。由全長七十五公尺、高三公尺的兩座並列黑色花崗岩石牆組成。上面刻有超過五萬八千名戰歿士兵的名字。來訪的遺族會用紙貼在牆上，用鉛筆拓出親人的名字。看著壓倒性數量的名字，深深感受到有這麼多的人生消失，有這麼多的家庭為此哀悼。這個設施極具公共性的同時，也極具私密性。我覺得這一點很棒。

沖繩的「和平礎石」顯然模仿了「越戰紀念碑」，但青出於藍的是兩邊並列出被害者的名字和加害者的名字。在沖繩失去生命的美軍姓名也被刻在同一塊石頭上（據說當初有不少人反對）。沒有選邊站在被害或加害的那一邊，我想這是一種非常新的態度。

參加維也納影展時順道去了奧斯威辛集中營。那裡展示了用人體脂肪做的肥皂、頭髮織的毛衣

等東西。想來當時的德國人沒有把猶太人當「人」看吧。好一個讓人深刻感受到「人類居然能殘酷至此」的地方。展示品中最讓我受到衝擊的是壓倒性數量的皮鞋。還有手錶和眼鏡等隨身物品。要如何啟發想像力、讓過去的影像在腦海中鮮明復甦，恐怕因人而異。以我來說，比較容易像這樣對壓倒性數量的東西有反應。比起直接訴說，間接描寫更有吸引力。

另一方面，韓國首爾郊外的「西大門刑務所歷史館」是日據時代囚禁投身民族獨立運動被捕入獄的政治犯的遺跡，就傳達戰爭悲慘的設施而言，效果不是很理想。

地下拷問室，就像刑事劇的場景一樣，日本警察和愛國烈士隔著木桌對坐，手指之間插著利錐，只要一按開關就會發出尖叫聲。

可惜感覺不太真實。倒不是說人偶做得不好，還是說用電腦合成圖片比較逼真，問題在於無法刺激想像力。不像奧斯威辛集中營看到成堆的皮鞋山時，會促使人們深入思考「人類究竟怎麼了」。可能是因為我是加害者的日本人吧，只會想說「日本人太過分了」。

當然如果目的是要訴說被害的淒慘，或許沒什麼問題。但若是要傳承戰爭的種種時，過於偏向被害一方的論調，會讓思考停滯不前。甚至煽動某種排他主義、敵對主義。回過頭來看，日本在訴說廣島、長崎時也必須注意到這一點。

容易忘卻「加害」的民族性

我認為德國的戰後處理方式很好。主動承認自己的加害性，比較公開、公平，很遺憾日本就是無法相提並論。那是因為被害者意識不論就國家還是國民來說都嫌太強。

例如我母親回憶中的戰爭就只有東京大空襲。甚至還大言不慚說「當初如果不要太貪心，只佔領台灣和韓國就好了。日本也不會……」，顯然她只有被害情感。

我的父親也是一樣。父親出生於殖民地的台灣。他只會訴說在台灣幸福生活的青春時期和敗給中國被強制扣留在西伯利亞服勞役的痛苦經歷。兩者之間日本在中國做了些什麼（自己做了些什麼）則完全閉口不提。

個人都已然如此了，也難怪日本史本身會採取那樣的態度吧。不是少了「加害者的記憶」，就是要賴「大家都是那麼做的呀」，一切放諸水流。也就是說，國家整體都偏向遺忘的方向。

取名為「忘卻」就是指這件事。所謂的第九條，說得誇張點，應該就是聖經中的「原罪」吧。也就是說，為了制衡這種容易忘卻「加害」的民族性，我們有必要隨時抱著罪惡的意識在戰後存活下去吧。儘管是美國加諸於我們那種罪惡感，對日本人而言，我們已經發揮過重要的功能，今後也

該繼續承擔下去才對吧。

我在想如果日本社會變得真正成熟時，日本人會親手修訂憲法，對於第九條也應該會透過全民公投來決定吧。說得理想點，將帶著某種意義的自豪和覺悟重新選擇第九條。不過到時候駐守美軍的問題當然要解決，包含昭和天皇的戰爭責任，日本人也必須親手重審東京判決。好好地追究加害者的責任，當然也包含了美國不斷隨機轟炸無辜市民的戰爭犯罪責任。

宗教學者山折哲雄 17 在著作中提到「常言道『日本人死後都會成佛』，這種不懲罰往生者的概念，和中國、韓國有明顯不同」。的確在日本會覺得鞭打死者有違倫理。就是因為日本人這種「人死後，即便是壞人也已成佛」的思維才會將所謂的 A 級戰犯當成「英靈」和其他的戰歿者混為一談。

可是再怎麼解釋「對靖國神社合十祭拜」，是為悼念戰爭中犧牲的人們」，也很難讓國際社會理解。至少對搞不好也被一同放進靖國神社裡祭拜的中國人和韓國人，此一問題應該有讓當事者陳述意見的權利。

政府和一部分的日本人經常會用「干涉內政」、「不希望外國人置喙」等理由搪塞，我認為不僅是現在，靖國問題從戰前以來就已經是歷史問題，而且包含了中國、韓國和台灣，更是應該面對處理的國際問題。

為免落入兩論併記

我不是坊間（尤其是網路上）以為的左翼，也不像宗教經典以為只要高喊護憲就能維持和平的單純。認為「因為有憲法第九條」所以「日本是不打仗的和平國家」的人，另一方面卻又要求沖繩過重的負擔、十分依賴日美安保體制，我覺得根本就是詐欺。所以從來不想用開口閉口護憲、什麼都不能改變的觀點來做節目。

觀看有關憲法的節目時，尤其以NHK最明顯，會讓改憲派和護憲派同時上場，給予同樣的發言人數和秒數，幾乎都是用「兩論併記」的方式處理。那只是做節目的人停止思考，並不代表他們由衷相信兩論併記是公平的做法。純粹只是保護自己的手段罷了。

本來兩論併記是為了讓觀眾能更深入思考而存在的手段。

它是提示各種選項，促進深思的手段而非目的。一旦當成目的，由於做節目的人就停止思考，於是會發生看的人也什麼都不想的狀況。

那麼我在處理憲法主題的節目時，要怎麼做才能避免陷入兩論併記呢？答案是個人史。

我向前面提到想在NONFIX做系列報導的製作人提交第一次企畫書時表示「我要用個人史的方

式進行，不做〈兩論併記〉。

之後經過一番迂迴曲折，森達也退出此一企畫，有人要求我的企畫能否該為兩論併記等等。聽說提出做系列報導的製作人被夾在電視台高層和頑固的導演們之間，費盡千辛萬苦才讓節目得以播出。話又說回來，光是想要播出有關憲法的系列報導節目，我就覺得當時的富士電視台夠氣魄。如今這種企畫應該沒有電視台會核准吧。

製作節目當時，我在《論座》雜誌發表過以下的看法。

要讓看該節目的人在自己的心中產生想像，想像關於殺意、戰爭等個人思考以外的東西。那種讓人有此能力的表現法是電視欠缺的。我認為確保與那些東西相遇的場合，最終能豐富共同體自身，也能豐富個人。那是具有公共性的電視應發揮的功能。

《論座》二〇〇五年四月號

此一想法經過十年後依然不變。

在電影院上映紀錄片當然有其意義；在電影院上映關於憲法主題的作品時，前來看電影的人平

常就對憲法認真思考，是少數的高意識分子。因此儘管是深夜時段富士電視台能播出這種節目，已是很重要的成就。

很少有觀眾會說「我討厭富士電視台，所以看朝日電視台」，只要是有趣的節目，誰都會看吧。那種「不期然的相遇」就是電視的好處，所以我經常想著如何促使電視觀眾的思維能夠更上一層樓。

『花よりもなほ』2006

拍攝沒有英雄的古裝劇

電影《花之武士》講的是武士不復仇的故事。

追隨二〇〇三年上映的美國電影《末代武士[18]》，日本片也接連上映武勇古裝片的當時，我卻想要拍沒有英雄的古裝劇。主角「貧窮、劍術不佳、跑得比誰都怪」，一個不像武士的武士，愛上漂亮的寡婦，苦悶地夾在忠義的縫隙中生存。還想把「四十七武士復仇記」（忠臣藏）、傳統相聲等題材納進去，製作成一部純粹的娛樂古裝劇。

不過真要追源溯史，還是得回到二〇〇一年九月十一日發生的美國一連串恐怖攻擊事件[19]。

所謂的「善惡二元論」是很容易理解的概念。若說九一一正當化了這種善惡二元論，或許太言過

其實；但當時有百分之八十的美國人都支持攻擊伊拉克，畢竟仍屬異常。

就連日本的小泉首相也不經任何檢驗，無條件支持美國政府。而日本最糟糕的是，事到如今仍不去檢驗這件事的正當性。當年的英國首相布萊爾和美國總統布希都反省了，甚至接受政治上的制裁，小泉首相卻不但沒有遭到追究，還常常在「下一任總理理想名單」上榜上有名。明明他才是造成日本貧富差距變大的元凶，看來日本人做事真的只憑印象分數。我認為媒體也有問題，感覺不太正常。

不做檢驗的結果，意味著沒有歷史。因為只憑藉每一瞬間的感情用事，所以很危險。我看九一一以後的日本，感覺「沒想到人類那麼輕易就能加入戰爭」。而且超乎想像地容易忘卻加入戰爭的責任。

還記得當時我在報紙專欄投稿時寫下「自衛隊的伊拉克派兵」，卻被要求改為「派遣」二字。

媒體也是以那種方式來包庇整件事。問題是派兵到海外與否應該是要全民公投的大事件吧。那種不做公投、硬要曲解憲法派兵到海外的行為，居然只因一個首相的人氣受到國民的肯定，彷彿就跟第二次世界大戰前夕的狀況沒有兩樣，實在讓人不寒而慄。我深深以為日本根本算不上是民主主義國家。

從那之後經過十年，日本的狀況更加惡化。

日前一名來參加某電影試鏡的馬來西亞男性說「馬來西亞沒有民族對立」。據說馬來西亞的馬來人佔三成、中國人佔六成，他們從小就被徹底教育「儘管彼此為不同民族，但都是同一國人」。法律也規定不可分開居住。

單口相聲描述的是逃避的那一方

同時還有華裔的馬來西亞人和馬來裔的馬來西亞人來參加試鏡，他們笑說「亞洲只能像馬來西亞做的一樣才有發展的可能，偏偏日本、中國、韓國都是亞洲人卻要說那種蠢話」。

為什麼日本人就不會那麼想呢？難道就因為是島國的關係嗎？

二〇〇二年我製作了伊勢谷友介執導的《醒來的人20》和西川美和21執導的《蛇草莓22》。那是當時所謂的「是枝計畫」，兩位新人導演的企畫加上我的新作共計製作三部電影，目的是想三部片綁

●《花之武士》

二〇〇六年六月三日上映【發行】《花之武士》FILM PARTNERS（TV MAN UNION、ENGINE FILM、BANDAI VISUAL、松竹）／一百二十七分鐘【概要】元祿十五年，出身江戶為報父仇的年輕武士青木宗左衛門住在充滿人情味的大雜院半年，領略到也有「不復仇的人生」……【獎項】高崎影展最佳電影獎、男配角獎（加瀨亮）特別獎（所有演員）等【主演】岡田准一、宮澤理惠、古田新太、香川照之、田畑智子、上島龍兵、木村祐一、加瀨亮等【美術】磯見俊裕、馬場正男【服裝】黑澤和子【配樂】Tablatura【製作人】佐藤志保、榎望【企畫】安田匡裕

在一起好尋求一整筆資金。關於我的企畫，是想趁此機會把自己的點子都列出來，便寫了七、八個案子，其中之一就是《花之武士》。

可是製作人安田匡裕[23]認為《花之武士》很花錢，勸我「不如往後延」，又因為放在 CINEMA SOUND WORKS 仙頭武則製作人「J・WORKS」中的《無人知曉的夏日清晨》企畫由於該公司破產而落空，乃決定第三部戲先拍《無人》。

《花之武士》的確有九一一的背景，但在九一一爆發前，我就有拍非武打古裝戲的念頭。因為我很喜歡山中貞雄[24]導演的《丹下左膳餘話 百萬兩之壺》[25]古裝喜劇、《人情紙氣球》[26]窮人大雜院的故事，所以想拍不強調武士魂、不追求武勇的古裝劇。

在那種情況下，二〇〇一年原先設定的主角形象是《幕末太陽傳》[27]的法蘭基堺[28]和《一介遊俠》的渥美清[30]。但因為當時兩人都已過世，只好將主角重新設定為青年，將故事改為杳掛時次郎[29]。就某種意義來說，應該算是變成青春電影了吧。

我認為日本人是喜歡復仇情節的民族。或者應該說全世界的電影不斷重複拍攝「復仇」這個永遠來自父親的傳承要如何交給下一代。就連好萊塢電影也有許多一個男人為了被殺死的小孩子、妻子而獨自對抗眾敵的夢幻情的主題。

137

第四章 非白、非黑

節，復仇也是韓國電影最常見的題材。

正因為如此，我更不想拍那樣的作品。

在我參考的書籍中，有一本立川談志[31]寫的《你也能成為單口相聲家[32]》。序言「何謂單口相聲」中有一章「那不叫『正義』」是這麼寫的。

電影、電視劇中經常出現的忠臣藏四十七武士，其實赤穗浪人將近三百人，其中兩百五十人沒有參與復仇。他們以各種理由苟延殘喘存活。單口相聲的題材不需要這復仇的四十七武士──。

談志大師明確地表示「人就是會逃避，而且選擇逃避的人還佔大多數⋯⋯」，單口相聲寫的就是選擇逃避那一方的故事。心裡想著「報仇真煩」的人，生活才有智慧與多樣性。讀了這本書，我開始覺得有一部這樣的電影也不錯。

實際上井上廈有本《不忠臣藏[33]》的時代歷史小說，寫的是逃跑的另一方人。山本周五郎的《殺人犯[34]》，主角是沒有幫父親報仇的膽小鬼，小說發表於一九七二年《CONTE》月刊第五十五號，一九七六年拍成電影由松田優作主演。我也很喜歡作家長谷川伸在《日本復仇異相[35]》中將報仇者寫成英雄。

因為感興趣而進行調查後，發現了一種復仇的原則或模式。

一旦決定要復仇，所屬的藩會出資。也就是給生活費，直到復仇成功（至少在所屬之藩還富裕之際）。如此一來，不復仇的人反而能活得更久。於是有的人說是要去報仇並領了錢，卻跑去結婚，後來一直找不到仇家又想念故鄉，就拿路邊死屍的髮束回來交差說「我報仇了」。沒想到歷史上還留下不少這種亂七八糟的故事。或許那才叫做人類的智慧吧。少數人認為立刻起身大喊「我要復仇」是男性尊嚴的表現，但當時絕大部分的人可不是那麼想的。

是志朝還是談志呢

山藤章二[36]比較古今亭志朝[37]和立川談志的單口相聲後這麼寫：

——

將客人從「現代」搬到「過去」的是志朝，談志則是將「過去」整個給拉到「現代」。

《一笑江戶風》高田文夫編（中公文庫）

——

並且將志朝定義為「小說派」、談志為「非小說派」。我認為是相當敏銳、易懂的分析。

139

我一向認為小說帶給讀者陶醉、紀錄片帶給觀眾覺醒的心理變化。小說的功能是誘使讀者投入情感，透過和主角的同化而脫離現實，提供兩個小時如夢般的經驗。紀錄片則是經由其他出場人物屹立在作品中進而發揮批評觀眾的功能（所以我討厭單純讓人陶醉噴淚的紀錄片）。

當然志朝大師的單口相聲絕非單純的古典，他的律動感、節奏和表現法絕對充滿了現代性，總之聽起來很舒服，讓人陶醉。

我想談志大師無意追求那種聽著聽著就沒入其中的陶醉感，反而積極地想要加以破壞。單口相聲長此以往將落入單口相聲的老套。到底要偏重於重新描述、重新再現的世界，還是偏重於說書者的存在、觀點和批評性，兩位大師之間因此產生了差異。

我一直都在拍劇情片——一邊拍小說，但老實說與其說是追求陶醉，目標更偏向覺醒。可是我在《花之武士》卻試圖挑戰陶醉，亦即志朝式的小說性。

然而企圖只成功了一半。儘管演員、工作同仁都很棒，我自己卻跳不進那個時代。

理由大概是現代的我始終意識到復仇的現代性在拍片吧。

本來不該心裡想著「啊，這是九一一」來觀看電影的，而必須是沒有意識到那一點可直接融入劇情的電影。我有些懊惱是否主題昇華的方式太過草率，拍得不是很好。也就是說，明明目標是陶

醉，是否我自己仍停留在覺醒呢……。不過也有人表示最喜歡我的這個作品，所以以上完全是我個人的自我評價而已。

發現沒有意義但豐富的生

其實一開始的劇本是從父親被殺外出尋仇的三年前寫起的。最初是要復仇的，出外的三年間，心情逐漸變得不想復仇，劇本寫的是之間的心路歷程。問題是預算不夠，無法寫成公路電影，只好將故事發展鎖定在大雜院裡。因此既沒有父親被殺的場景，也沒有被殺後戮力復仇的激情畫面，電影直接就開始了。讓我原本企圖的結構變得曖昧模糊，進而使得電影中主角一開始就像是無意復仇的青年。如今我深切反省：是否反而拍成了談志式的作品了。

像這樣一起回顧《這麼……遠，那麼近》、《忘卻》、《花之武士》三個作品時，不禁感覺也許是我想太多。因為每個作品的根本都實際存在一個嚴肅事件，像是奧姆真理教的一連串事件、第二次世界大戰、一連串美國恐怖攻擊事件，所以作品中也難免直接反映出嚴肅的思考。同時也發現這三部片都是跟「父親闕如」有關的故事。

141

《這麼⋯⋯遠，那麼近》象徵性地描繪我所生長的時代，一個缺乏父權存在的時代，受到麻原彰晃某種父性吸引的狀況。《忘卻》造訪了我死去父親的故鄉台灣。而《花之武士》是為被殺父親復仇的故事⋯⋯綜合來看，不禁懷疑「我有戀父情結嗎？」。

或許應該說，我試圖透過這三個作品描繪出和「有意義的死」相對照的東西。

二〇〇一年和精神科醫生野田正彰就奧姆真理教的話題進行對談時，野田醫生曾說過以下的話。

是枝 我自己不太就意義的觀點來探討生。因為我總覺得要求生有意義，相反地就會產生有意義的死、無意義的死等想法。那樣很危險⋯⋯。

野田 日本文化常有那種想法。像是戰前的武士道，總是強調找到死的意義很重要。（中略）本來在問意義之前，必死的時候，死是要完成生。但我覺得那是非常病理性的文化。必須和周遭自然有所關聯、想要生龍活虎走過一生才行。必須要有活得痛快的感覺才行。如果從出生起就是為了什麼而活——為了考好成績、為了出在這樣的前提下談論生的意義，到了青春期一旦開始思考生的意義時，立刻就會想不開直接跟死扯上關係。人頭地，

我在《花之武士》劇本初稿上留下有助於理解該電影的一小段註解文字。

「從有意義的死發現無意義但豐富的生」

就思想而言，我認為是正確的。但就電影的完成度來說，比起意識到這一點而拍的《花之武士》，我感覺從細節就很重視活著的感覺的下一個作品《橫山家之味》更能明確體現那種價值觀。

電影不是高喊那種口號，電影本身是要做為豐富的生命感而存在。這是我現在追求的目標。

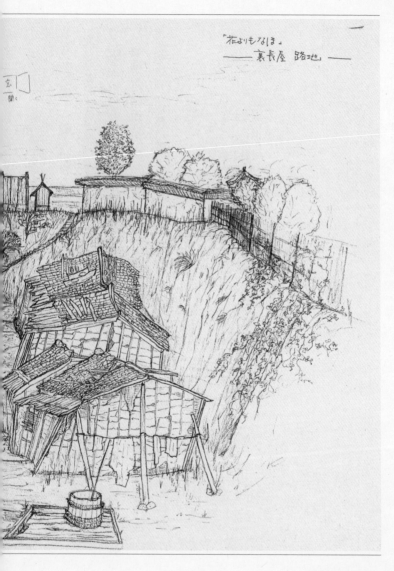

「花よりもなほ」
── 裏長屋 路地 ──

戸開く

《花之武士》美術設計

第四章 非白、非黑

註

● 1 伊勢谷友介

演員、電影導演、企業家。一九七六年生於東京。東京藝術大學美術學院畢業後，修完該校研究所碩士學分。演出是枝裕和執導的《下、站、天國！》、《這麼……遠、那麼近》等電影作品。《醒來的人》為執導處女作。

● 2 奧姆真理教

以麻原彰晃為教祖的日本佛教體系新興宗教團體。一九八九年設立。引發松本沙林毒氣事件、地下鐵沙林毒氣事件等多起反社會恐怖活動。二○○○年解散。

● 3 上祐史浩

「光之環」代表。一九六二年生於福岡，就讀早稻田大學的一九八六年，加入「奧姆神仙會」（之後的奧姆真理教），翌年修完該大學研究所所理工學研究科學分後，進入特殊法人宇宙開發事業團（現為獨立行政法人宇宙航空研究開發機構）。退職後正式出家，於教團內擔任「外報部長」等職位負責對外發言。一九九五年因偽造文書等嫌疑被捕，遭判刑三年。一九九九年十二月出獄後回歸教團設立「亞夫雷」。二○○七年設立新的宗教團體「光之環」。

● 4 《太陽兄弟月亮姐妹》

法蘭高‧齊費里尼導演於一九七二製作的義英合作電影。日本於一九七二年上映。

● 5 法蘭高‧齊費里尼

電影導演、編劇。一九二三年生於義大利托斯卡尼。以盧奇諾‧維斯孔蒂的副導演進入電影界。一九六八年將莎劇拍成《殉情記》創下空前賣座紀錄。代表作有《赤子情》、《無盡的愛》、《王子復仇記》、《麻雀》、《簡愛》、《情深一吻》等。近年來活躍於歌劇界。

● 6 松本沙林毒氣事件

一九九四年六月二十七日發生於松本市的恐怖事件。奧姆真理教的信徒散布神經瓦斯沙林毒氣，造成死者八人、輕重傷者六百六十人。第一報案人河野義行被當成重要參考人接受問訊時，被媒體當成嫌犯過度報導，差點造成冤罪。

● 7 鴨下信一

導演、電視台製作人。一九三五年生於東京。東京大學文學院畢業後進入TBS，執導《岸邊的相簿》、《長不齊的蘋果們》等電視劇，代表作有《女人的家》、《創造回憶》、

《妻子們的鹿鳴館》《高中教師》《老婆的壞話》《理想上司》等，也很活躍於舞台劇，執導過白石加代子主演的《百物語》系列。

● 8｜《玻璃動物園》
田納西‧威廉斯的舞台劇。一九四四年執筆，同年於芝加哥首演。翌年於紐約百老匯長期賣座。兩度拍成電影。翻譯書於一九五七年由新潮社出版。鴨下信一執導的舞台劇是在一九九七年巡迴各地演出。由南果步、香川照之、綠魔子、村田雄浩主演。

● 9｜平田歐里札
編劇、導演。一九六二年生於東京。國際基督教大學就學期間執筆處女作。翌年組「青年團」。一九九四年首演代表作《東京筆記》。榮獲岸田國士戲曲獎。代表作有《月之海角》、《過河的五月》、《首爾市民》等。

● 10｜約翰‧卡薩維蒂
電影導演、演員。一九二九年生於美國紐約。一九五四年出道為演員，和朋友開設戲劇工作室。一九五九年執導處女作《影子》。一九六八年獨立電影《面孔》贏得各界一致好評，確立獨立電影的範疇。代表作有《大丈夫》《受影響的女人》《女煞葛洛莉》、《暗湧》等。一九八九年過世。

● 11｜《A》《A2》
森達也執導以奧姆真理教為主題的紀錄片電影。分別於一九九八年、二〇〇一年製作。

● 12｜森達也
紀錄片電影導演。一九五六年生於廣島。立教大學畢業後，幾經換工作，一九八六年進入製作公司。一九九二年以《侏儒摔角傳說～小巨人們～》出道。代表作有紀錄片《職業欄是超能者》《禁歌～唱的人是誰、禁的人是誰～》、紀錄片電影《A》《A2》等。最新作品為佐村河內守紀錄片《FAKE》，

於二〇一六年上映。

● 13｜谷川俊太郎
詩人、繪本作家、編劇。一九三一年生於東京。一九四八年開始發表詩作。一九五二年出版處女作詩集《二十億光年的孤獨》。代表作有詩集《六十二首的十四行詩》、《半夜在廚房我想對你訴說》、《凝視藍天時》、《早晨的形狀》、《喜歡》、《美好的獨處》等，譯作有《長腿叔叔》、《小黑魚》、《鵝媽媽童謠》等。

● 14｜長嶋甲兵
電視節目導演。生於廣島。一九八四年進入Telecom Staff製作公司。主要執導藝術、文學、政治、音樂等題材的紀錄片。代表作有《詩的拳擊賽》、《世紀之歌──花兒去哪了～默禱的反戰歌曲～》、《二十一世紀留言井上陽水在唱什麼?》、《坂本龍一FOREST SYMPHONY》、《漱石〈心〉一百年的秘密》等。

●15　當代主角

TBS紀錄片節目。一九六六～一九六七年播出。

●16　《太陽旗》

一九六七年二月九日播出。在制定後的第一個「建國紀念日」前夕，以各種角度分析不同世代的日本人對「太陽旗」的認知與想法。寺山修司負責整體架構。

●17　山折哲雄

宗教學家、評論家。一九三一年生於美國舊金山，一九三七年回國，就讀東北大學，退學後進入春秋社。著有《道元》《神秘體驗》《達賴喇嘛》《悲傷的精神史》《徬徨的日本宗教》《信仰的宗教、感動的宗教》《往生的蘊奧》《危機和日本人》《天皇和日本人》《思死見生》等。

●18　《末代武士》

愛德華・茲維克執導、二〇〇三年製作的美國電影。同年於日本上映。

●19　美國一連串恐怖攻擊事件

二〇〇一年九月十一日於美國境內同時發生多起恐怖攻擊事件。包含用飛機攻擊的四起恐怖事件。

●20　《醒來的人》

伊勢谷友介執導、二〇〇二年製作的電影。本人並擔任編劇與演出。

●21　西川美和

電影導演。一九七四年生於廣島。早稻田大學第一文學院畢業後，以獨立工作人員加入是枝裕和《下一站，天國！》劇組。二〇〇二年以自作劇本《蛇草莓》出道成為導演，代表作有《吊橋上的秘密》《親愛的醫生》、《賣夢二人組》等。最新作品《漫長的藉口》於二〇一六年上映。

●22　《蛇草莓》

西川美和執導、編劇。二〇〇三年製作的電影。由宮迫博之主演。

●23　安田匡裕

電影、廣告製作人、導演。一九四三年生於兵庫。明治大學畢業後進入電通電影公司，擔任導演參與許多電視廣告的企畫、執導。一九八七年設立「ENGINE FILM」製作公司，除製作廣告外，並以相米慎二執導的《請到東京上空來》正式成為製作人。一九九九年擔任是枝裕和導演《下一站，天國！》的製作人，一直企畫製作到《空氣人形》。二〇〇九年過世。

●24　山中貞雄

電影導演、編劇。一九〇九年生於京都。一九二九年以《鬼神血煙》出道成為編劇，一九三二年以《磯源太・抱著睡的長刀》成為導演。代表作有《盤嶽的一生》《街頭刺青者》、《丹下左膳餘話 百萬兩之壺》、《人情

●25—《丹下左膳餘話 百萬兩之壺》
山中貞雄執導、一九三五年製作的古裝片。

紙氣球」等。轉戰中華民國各地，羅患赤痢，
於一九三八年過世，享年二十八歲。

●26—《人情紙氣球》
山中貞雄執導、一九三七年製作的古裝片。

●27—《幕末太陽傳》
川島雄三執導、一九五七年製作的黑色喜
劇片。

●28—法蘭基堺
諧星。一九二九年生於鹿兒島。就讀慶應大
學法學院時便在駐軍營區擔任爵士鼓手。一
九五四年組成「法蘭基堺＆City Slickers」，
之後進入電影界。代表作有《丹下左膳》系
列、《幕末太陽傳》、《我想成為貝殼》、《摩
斯拉》、《社長》系列、《宮本武藏》、《寫樂》
等。一九九六年過世。

●29—《一介遊俠岔掛時次郎》
加藤泰執導、一九六六年製作的古裝片。

●30—渥美清
諧星。一九二八年生於東京。中央大學經濟
學院入學後，加入巡迴演出劇團成為諧星。
一九五六年於電視節目出道，一九五八年以
《阿虎生意興隆》進軍影壇，代表作有《砂之
器》、《幸福的黃手帕》、《八墓村》等。主演
《男人真命苦》系列中的國民巨星「阿寅」，
一九六九～一九九五年共拍攝四十八集。
一九九六年過世。

●31—立川談志
單口相聲家。一九三六年生於東京，東京高
中肄業後，十六歲入門為第五代柳家小大師
弟子。一九六三年繼承師名為立川談志，成
為大師。通曉古典橋段，意識到現代與古典
的乖離，不斷勇於創新。二〇一一年過世。

●32—《你也能成為單口相聲家》
立川談志著。一九八五年，三一書房出版。

●33—《不忠臣藏》
井上廈著。一九八五年，集英社出版。榮獲
吉川英治文學獎。

●34—《殺人犯》
山本周五郎著。一九六七年，文藝春秋
出版。

●35—《日本復仇異相》
長谷川伸著。一九六三年，中央公論社出
版。二〇〇八年改由國書刊行會重新出版。

●36—山藤章二
肖像插畫、諷刺漫畫家。一九三七年生於東
京。武藏野美術大學設計科就學期間即有得
獎經驗。國際宣傳研究所離職後自由接案。
一九七六年起於《週刊朝日》連載「山藤章
二的黑色角度」。童年時期常聽單口相聲，

出版許多相關的對談集與演出策畫。代表作有《暴露眾生百態》等。

● 37──古今亭志朝

單口相聲家。一九三八年生於東京，為第五代古今亭志生次子。獨協高中畢業後入門為父親弟子。第五年就破紀錄成為大師。為東京「單口相聲四大天王」之一，名副其實的票房保證。二○○一年過世。

第 5 章
不在を抱えて
どう生きるか

2004–2009

面對失親如何存活

● 《無人知曉的夏日清晨》(誰も知らない) 2004
● 《横山家之味》(歩いても 歩いても) 2008
● 《祝你平安～Cocco 的無盡之旅～》
　(大丈夫であるように～Cocco 終わらない旅～) 2008
● 《空氣人形》(空気人形) 2009

不在は
埋められるのか、
埋められないのか

失親之痛，平復得過還是平復不過呢

『誰も知らない』

2004

不想變更被説是「晦暗」的結局

——《無人知曉的夏日清晨》

第四部片《無人知曉的夏日清晨》是以一九八八年發生在東京豐島區的「西巢鴨四棄子事件 1」為題材寫成劇本的作品。

真實事件的概要如下：父親在長子上小學前便消失無蹤。母親在百貨公司上班，之後反覆不斷認識其他男人、懷孕、自行在家裡生產。小孩有長子、長女、次子、次女、三女共五名。次子出生不久後夭折，這些孩子都沒有報戶口（也就是說，法律上並不存在），也沒有上學。

長子十四歲那年，母親為了跟男朋友一起生活拋棄四個小孩離家出走。那是一九八七年的事。孩子們只能靠母親寄來的現金袋袋過活。可是隔年四月，當時兩歲的三女被長子的朋友虐待致死，

長子將三女的屍體埋在秩父的雜樹林中。後來房東發現家裡只有孩子們住而報警，整個事件才曝光。

得知此一事件時，我在《地球 ZIG ZAG》擔任ＡＤ之餘，抽空前往長野縣伊那小學拍攝春班的上課情形。孩子們在公寓裡生活，周遭的人們沒有發覺，或者說人際關係稀薄到不願去發覺，我心想這種情形還的確很「東京」。

這個事件象徵了家庭關係日益稀薄的現代社會的黑暗面，連日來媒體強烈報導。媒體的批判集中在拋棄小孩的母親身上，周刊標題用「淫亂的壞母親」、「深陷地獄的孩子們」、「不負責任的性行為」等刺激性字眼形容。可是看著那些報導，我心中泛起了一個疑問。

為什麼少年沒有拋棄妹妹們離家出走呢──？

有一天我看到報紙標題寫著被保護的妹妹在兒童諮商中心喃喃自語「哥哥對我們很好」，在我心中萌芽的疑問就此展開了想像的翅膀。

的確整起事件是因為母親的不負責任而起，但她一個人生產，正常把小孩養大也是不爭事實。如果母親是那種動不動就歇斯底里地對小孩暴力相向的人，長子不也應該以同樣模式對待妹妹們嗎？他們母子之間至少存在一段從報導無法窺知、得以建立富足關係的時期，雖然很短暫……。

被拋棄的六個月裡，他們看到的風景應該並非只是灰色的「地獄」。

他們的生活是否存在著某種有異於物質性富足的「富足」呢？其中包含了兄妹之間共有的悲喜情感，和屬於他們的成長與〈希望〉呢。如果答案是肯定的，公寓外面的人就不該說地獄什麼的，難道沒有必要去想像儘管在被斷電的公寓中他們依然體驗過的「富足」、以及那份「富足」又是如何消失的嗎……。

正好當時我被伊那小學班導師百瀨老師反嗆「去東京找自己該面對的小孩」，我覺得「這四個小孩或許就是我在東京必須正視的對象吧」。東京是我生長的城市，也許可以透過孩子們的眼睛描繪出我心目中的「東京論」。我想從公寓裡面拍攝他們抬頭仰望的東京天空──。抱著這樣的想法，我開始寫劇本。

翌年（一九八九年）我完成了最初的劇本和企畫書，開始朝電影化行動。透過門路介紹見到了 DIRECTOR'S COMPANY 2 電影製作公司的宮坂進先生，也聽取了他的感想。

©2004《無人知曉的夏日清晨》製作委員會

●《無人知曉的夏日清晨》

二〇〇四年八月七日上映【發行】Sine qua none【製作】《無人知曉的夏日清晨》製作委員會（TV MAN UNION、ENGINE FILM、BANDAI VISUAL、Sine qua none）／一百四十一分鐘【概要】都內兩房兩廳公寓內和心愛的母親一起生活的四兄妹，可是他們的生父都不同，也都沒有上學。房東並不知道三個弟弟妹妹的存在。有一天母親留下一點現金和簡單留言後離家出走……有一天母親一起生活的四兄妹【獎項】法蘭坎城影展最佳男主角獎（柳樂優彌）、法蘭德斯影展首獎、芝加哥影展金牌獎等【主

DIRECTOR'S COMPANY 是為了不靠大型電影公司、自行製作想

拍的電影，由相米慎二[3]、長谷川和彥[4]等九位導演於一九八二年設

立的公司。遺憾的是因為諸多原因於一九九二年破產了，但做為創作

者的集團，可說是當時電影青年們的憧憬所在。

當時拿給宮坂先生看的劇本標題是「美好星期天」。

完成的電影改在便利商店，其實應該是巢鴨站旁的零食店，小學生們放學後愛去的地方。長子

在那間小店認識後來虐死三女的朋友。

那間零食店有些特別，會給來買東西的小孩圖畫紙和蠟筆讓他們畫畫。店裡貼有幾張圖畫，據

說有長子畫的，上面還寫著私立小學「立教小學」的名字。大概是謹守著母親交代他「被問到時就

要這麼回答」吧。

我聽說有圖畫被貼在零食店時，便想到電影用長子謊話滿篇的圖畫日記來敘事。他面對的現實

人生很嚴峻，但在零食店畫的圖畫日記卻盡是「全家人一起去〇〇〇玩」的美好情事。朗讀圖畫日

記的旁白幾度插入劇情中，最後埋葬妹妹的秩父山畫面時，重疊上少年朗讀「那是一個美好的星

期天」然後劇終。

演【演】柳樂優彌、北浦愛、木村飛影、清水

萌萌子、YOU 等【攝影】山崎裕【美術】

見俊裕、三松惠子【錄音】弦卷裕【配樂】

GONTITI

157

我和宮坂先生在赤坂見面，並一起用餐。他很仔細讀了素昧平生的菜鳥所寫的劇本，還給予許多建議。還記得他對結尾說了一句「太晦暗了」。他說「現實人生也許是那樣子，但最後如果不是長子努力救了妹妹之類的結局，恐怕就不能算是電影吧……」。

像這樣聽取眾人意見之後，我想要描繪的東西逐漸在心中成形。所以與其被稱讚，能夠讓專業眼光仔細檢視並給予批評，我認為還是有其必要。因為宮坂先生的一席話，讓我確定了自己想描繪的並非是救濟，也不是來自救濟的淨化作用。

畢竟沒拍過半部電影，連新手導演都稱不上的菜鳥想要將如此無可救藥的故事拍成電影，未來肯定是問題重重的險路。

之後我一直在尋求執導處女作《無人知曉的夏日清晨》（雛型）的機會，但如同第一章提到的，因為先有了《幻之光》的邀約，想說應該是個良機便答應執導。

電影不是用來審判人的

其實第二部作品《下一站，天國！》之後，原本預定拍《無人知曉的夏日清晨》，可惜事與願違。

第四章也稍微提到過，一九九八年仙頭武則製作人離開 WOWOW 電視台設立 CINEMA SOUND WORKS 電影製作公司，提出了一項名為「J-WORKS」的計畫，預定製作五部能夠到海外競賽的日本片，每部片的製作預算一億日圓。

第一部片是青山真治[5] 的《人造天堂[6]》，接著是河瀨直美的《螢火蟲[7]》、諏訪敦彥[8] 的《廣島別戀[9]》、利重剛[10] 的《克洛伊[11]》，原訂第五部是我的《無人知曉的夏日清晨》。

不料前面拍好的四部片票房不佳，而且四部片就用光了五億日圓的預算，使得 CINEMA SOUND WORKS 破產倒閉。當然我所提交的《無人知曉的夏日清晨》被退回，於是將西川導演的《蛇草莓》、伊勢谷的《醒來的人》和《無人知曉的夏日清晨》結合成前述的「是枝計畫」，親自當製作人正式開拍。

《無人知曉的夏日清晨》的企畫經過了長達十五年的時間，其中最大的變化是我自己的「視線」。

一九八九年寫下最初的劇本時，我才二十來歲，比較同情主角的少年，寫有許多他的內心獨白。之後題目由《美好的星期天》改為《等到我長大成人……》，故事的主詞還是少年的「我」。

到了《無人知曉的夏日清晨》開拍的二○○二年秋，我和事件當時的母親一樣年屆四十，被迫得

159

站在成人的立場。

而且因為拍攝二十年前的製作很花錢，只好改成現代版的故事，剛好「虐童」一詞到了二○○五～六年已一般化，案發當年算是異常的事件，如今也變得稀鬆平常。彷彿時代被事件給迫了上來似地，總之經過那麼長的時間醞釀反而帶來好的結果。

這部電影想要描寫的不是誰對誰錯的問題，也不是大人該如何對待小孩，更不是應該如何修改小孩相關法律的批判、教訓與建言。真的只是想描繪出那些小孩的日常生活。然後站在旁邊凝視著他們、傾聽他們的聲音。如此一來他們說的話就不會是自言自語（monologue），而是對話（dialogue）。他們的眼睛將重新檢視我們。

這種態度在一般的小說演出或許少見，卻是我在電視紀錄片的拍攝現場所發現和對象保持距離的方法，也是共有時間和空間的做法。這是身為採訪者應保有的倫理性立場，基本上我決定以這種立場拍攝《無人知曉的夏日清晨》。不是一翻兩瞪眼的黑白對比，而是用漸層的灰色記述世界。沒有英雄也沒有壞人，只是翔實描繪出我們生活的這個相對性價值觀的世界。

我認為此一嘗試應該有貫徹到最後吧。

《無人知曉的夏日清晨》在坎城影展接受將近八十個媒體的採訪，其中印象最深刻的是被指出

「你對電影裡的出場人物沒有做道德性的批判。就連棄養小孩的母親也沒有被判罪」。我是這樣回答的。

電影不是用來審判人的，導演不是神也不是法官。壞蛋或許是用來讓故事（世界）變得比較容易理解，但不用是否反而可以讓觀眾將這個電影當成自己的問題帶回日常生活中呢——。

那樣的想法基本上至今仍未改變。我總是期盼看電影的人回到日常生活時，對日常生活的看法能有所改變，能成為他們改掉用批判性眼光看待日常生活的契機。

引發出內在演技的「口述」

《無人知曉的夏日清晨》是以四個小孩為主角的作品。製作從二〇〇二年春天正式開始。試鏡除了長子的角色外，其他幾乎都於七月中確定。就這樣找不到演長子的人進入到八月，由於當初預定九月開拍，正當我心想找不到人就只好延期時，某經紀公司送來履歷照片說「剛進來的新人，還沒參加過試鏡」。照片中男孩銳利的眼神瞬間吸引了我，要求馬上來辦公室。這個少年就是柳樂優彌。見到人的當下就決定「是他」，連演技也沒測試就錄用為主角。

161

之後帶著兄妹四人一起去參加神社慶典、烤肉等，讓他們有時間熟悉彼此。參加慶典時，分別給了四人零用錢，演次子的木村飛影才到神社門口附近就花光了，之後看到想吃的東西卻錢不夠。一路觀察這些情況很重要。拍片用的服裝都是在永旺商城買的。經過一段時間相處，逐漸能了解每個孩子的喜好。像是平常穿什麼樣的衣服、吃飯的方式如何等二二反映在劇本上。

到了九月演母親的YOU也來了，大家一起在中野拍片用的兩房兩廳公寓裡吃飯、畫畫、建立情感。為了讓大家能習慣整天都有攝影機伺候，此時屋內已架好十六釐米攝影機。

十月正式開拍。拍了兩個禮拜後進行剪輯，接著寫冬天部分的劇本。

孩子們真的感情很好。沒有拍片的時候，女生跟女生、男生跟男生玩在一起。聽說四個家庭的家長也會帶著小孩一起出去玩。

攝影從二〇〇二年秋天拍到隔年夏天，除了一開始的秋天外，春假、暑假、寒假各使用兩個禮拜。對於《無人知曉的夏日清晨》唯一要求就是拍出四季，如今回想那真是一段無法取代的奢侈時光。

每個人對於「冷硬」（hardboiled）一詞的看法不同。我用冷硬派手法拍攝《無人知曉的夏日清晨》。不是靠台詞，而是用公寓內發生的事──小孩子跑來跑去、端水、踢石頭等動作堆累而成。

《無人知曉的夏日清晨》和孩子們合影

我不打算在台詞間表現微妙的情感。所以比起細緻的演技，靠著微微低頭的神情就能引發觀眾想像力反而更好。就這個意義來說，第一次看到優彌時所強烈感受到的少年氛圍，完全符合冷硬的需求。

我用《這麼……遠，那麼近》中幾場戲的台詞以「口述12」方式對所有《無人知曉的夏日清晨》的童星進行試鏡。老實說，演技好壞不太重要（尤其是對電影），比起聰明伶俐的童星，我想找的是能讓我「想拍他」的小孩。這部電影中的四個小孩就是在此基準下挑選出來的。

最後的夏天戲開拍前，優彌除了《無人知曉的夏日清晨》，同時還有連續劇的拍攝。因為有了背劇本台詞拍戲的經驗，之後在《無人知曉的夏

日清晨》的現場有時說話也會試著帶感情。問題是一般人平常不會那樣子說話。為了避免這種情況，尤其是對優彌，我採取不事前準備直接開機的做法。他的處女作是我的電影，對他而言究竟幸運與否，當時的我並不知道，但最近他已成為充滿魅力的演員，我覺得很高興也安下了心。

相較之下演長女的北浦愛就很會演戲。她在劇中的名字是京子，常常會問我「京子在這種時候是什麼樣的心情呢」。

還記得一開頭那場搬到新家的戲，她一邊在棉被上滾動一邊對著 YOU 說出「這裡的榻榻米好香呀」的台詞，其他還有聞指甲油的場景，於是她很敏銳指出「京子是個喜歡聞味道的女孩」。她非常擅長掌握和自己不同人格的角色設定，小小年紀就已展現出明星架式。

大家一起去公園玩時，她會牽著演妹妹的清水萌萌子的手；如果妹妹跳下來的地方是給人坐的，她會用手拍去塵土。平常的她不會有那些動作。她讀的是國際學校，比一般小孩更有活動力。可是一旦進入角色，就會露出平常沒有的愁容。自己與劇中人物的切換，兩個女生都做得很好。

另一方面男生們──優彌和演弟弟的木村飛影會把自己的個性帶入角色，拍完戲後也一直融入其中，無法順利切換。我不是專家不敢亂說，但我想這就是兩性的差別吧。

比較顯著的是兄弟吵架的畫面。那場戲是優彌生氣踢開飛影拿在手上玩的遙控器。其實當時並

沒有告知飛影會發生什麼事，只跟他說「你可以玩遙控器」。對優彌則是口述台詞，並要求他生氣踢掉遙控器。結果飛影真的被激怒了，將平常被媽媽告誡的話直接對著優彌怒嗆「不可以拿東西出氣」。

停機後我跟飛影說明「對不起，因為我要從遠處拍這個鏡頭，才故意要優彌生氣的」，但兩人接下來的半天都沒有交談。即便搭同一輛車回去，也是各坐一邊，演京子的小愛看不過去，笑說「你們兩人是笨蛋嗎？不過是拍戲，拍戲嘛」。好懷念那一段時光。

對童星該做到什麼程度

導《無人知曉的夏日清晨》的戲，除了口述台詞的方法外，基本上是採小說演出的方式拍攝。不是一邊問童星「你對這裡有什麼想法」一邊拍，也不會偷拍。尤其是跟小孩死亡有關的故事，讓童星們難過、拍下他們流淚的畫面，我覺得違反規則。與其那麼做，最快的方法是捏他們的手臂直接讓他們哭出來。我並不想那麼做。

根據我讀拍攝《何處是我朋友的家》13 而成名的伊朗導演阿巴斯·基亞羅斯塔米 14（Abbas Kia-

rostami）的著作《電影仍將拍下去[15]》，他似乎會將童星逼入難過狀態後拍攝。首先叫工作人員把作業簿藏起來讓童星心生不安，隔天同學因忘了帶作業被老師嚴厲責罵而哭出來，拍下童星看到這一幕更加不安的神情，然後將這神情用於其他劇情上。基亞羅斯塔米是可以那麼做的導演，說他是敢做的導演也無妨，而我決定不那麼做。

至於我為什麼讓優優踢掉遙控器，稍微騙了一下飛影呢？因為肯‧洛區是可以那麼做的導演，說我欺騙分可以修復和無法修復兩種。

肯‧洛區導演的《小孩與鷹[17]》電影說的是一個無法跟家人和老師溝通的叛逆少年因為養了一隻老鷹而成長的故事。

電影中，心情狂亂的哥哥因為忌妒殺死了少年養的老鷹並丟在垃圾箱裡。少年回家後發現老鷹不見了，到處尋找，最後發現死在垃圾箱裡的老鷹屍體，這時的表情實在不像是演戲。

見到導演時我直接問他這問題，導演當時跟少年說「老鷹不見了，你快去找」，真的讓少年到處找。當然少年用心照料的老鷹沒有被殺死，而是將很像的老鷹屍體放進垃圾箱裡，然後拍下少年發現時緊抱鷹屍的畫面。

我很驚訝地問「難道不怕拍完後和少年之間的信賴關係會毀掉嗎？」，導演回答「可能暫時會吧，

但我有信心憑著過去我們之間的關係應該能夠修復」。事實上《小孩與鷹》殺青後，聽說少年成了肯‧洛區的副導演。

導演和演員之間建立信賴關係後，像那樣的挑戰能夠做到什麼程度呢？是要深思熟慮後去做？還是不經思索直接去做？尤其對方是童星時，真的得深思熟慮才行。所以我否定基亞羅斯塔米導演的做法，肯定肯‧洛區導演的做法。不過據說參與基亞羅斯塔米導演電影演出的孩子們，在基亞羅斯塔米導演拍片後再度造訪村莊時，仍很懷念的聚集在一起。就算當時不諒解，拍電影仍然在他們心中留下快樂的回憶。所以或許也沒有必要因為對方是小孩就太過保守吧。

《小孩與鷹》還有一點很厲害。少年抱起了鷹屍後，並沒有將臉頰貼上去、讓淚水滴落在羽毛上，而是抱著鷹屍去找哥哥，將鷹屍伸了出去。哥哥不願接，少年硬是將鷹屍塞給哥哥。感覺很真實。肯‧洛區導演不留於感傷的執導手法果真讓人讚嘆不已。

無關道格瑪、屬於自我的真實性

《無人知曉的夏日清晨》於二○○四年五月坎城影展的競賽片部門放映，主演的柳樂優彌贏得史

上最年輕、也是第一個日本人的最佳男主角獎，開啟了幸運的星途。

但不論國內還是國外，都經常批評說這部電影充滿「紀錄片風格」（寫的記者或許是基於好意使用這樣的字眼吧）。

的確我幾乎都沒有打燈光、也多半使用手提的十六釐米攝影機，但實際上用三腳架固定拍的鏡頭比想像要多。雖然沒有給劇本，但台詞都是我寫的。一如前述，我徹頭徹尾都是當做小說在拍攝，卻被觀眾說很像紀錄片。

剛好九〇年代後半到二〇〇〇年前半，歐洲流行名為「道格瑪（Dogme）95」的電影革新運動。那是以拍攝《在黑暗中漫舞[18]》贏得坎城影展金棕櫚獎的丹麥導演拉斯‧馮‧提爾[19]（Lars von Trier）為中心，對好萊塢電影製作費擴增、執著於運用CG等尖端技術造成電影品質下滑的現象提出疑問而掀起的電影運動。

「道格瑪95」訂定了拍電影時必須遵守的「純潔誓言」如下⋯

純潔誓言

1　所有電影需在實地拍攝。道具、布景使用現場有的東西。

2　不可使用BGM等配樂與音效。

3　攝影機僅限於手提式的。

4　以彩色電影製作，禁止使用一切照明器具。

5　不認同光學處理與使用濾鏡。

6　故事情節上不能包含殺人、爆破等膚淺表面的表現手法。

7　不允許時空上的乖離（電影通常為現在發生的事、禁止使用回想等畫面）。

8　不接受類型電影。

9　影片使用三十五釐米底片。

10　導演不得列名於工作人員表上。

剛好同一時期，我在《下一站，天國！》用了非演員的素人、在《這麼……遠，那麼近》幾乎都用手提攝影機、台詞沒有一定、不打燈光進行拍攝，所以得到很貼近「道格瑪95」的評價。可是我個人從當時起就對「道格瑪95」的評價不高。一邊遵守著類似某種「十誡」的教條，同時還要貫徹所謂的紀錄片主義，儘管心裡明白這是一種嘗試，但如果演員的演出就像是在演舞台

劇，就算拿手提攝影機拍也拍不出真實感。我覺得如果得用這種方式拍攝，豈不等於否定了演員的存在。

「道格瑪95」的作品，有幾部曾在日本上映，除了比利時尚─皮耶・達頓（Jean-Pierre Dardenne）與盧・達頓[20]（Luc Dardenne）導演的《美麗羅賽塔[21]》、法國布魯諾・杜蒙[22]（Bruno Dumont）導演的《人性本色[23]》等幾部外，老實說我都覺得不好看。

於是我為了摸索出有別於「道格瑪95」的真實性，拍了《無人知曉的夏日清晨》。找來幾乎沒有演戲經驗的素人小孩也跟這樣的背景有關係。

尤其是九〇年代，不管好壞難得能脫離拍片廠的系統自由拍攝電影，卻還是和拍片廠時代一樣用同樣的收音方式、同樣的剪輯方式、保有和布景時代同樣的美感為演員化妝。既然是在真實的公寓拍攝，就方法論而言就應該找出一套不同的新拍法才對。基於這樣的想法，《無人知曉的夏日清晨》是在實際的公寓裡，追著四季變化的時間軸，為了不漏掉孩子們的即興表現，盡可能使用自然光而沒有打燈，並用超十六釐米攝影機拍攝。

『歩いても 歩いても』

2008

面對母親過世的療傷止痛作業

——《橫山家之味》

《橫山家之味》是描寫長大離家的孩子們和年老雙親共度一個夏日的家庭倫理劇。沒有發生特別事件。頂多只有快到中間才解開「為何那一天家人要團聚」的小小謎題，還有家人之間瑣碎又時而語出驚人的對話而已。

劇本初稿寫於二〇〇六年秋天，其實同一劇名的大綱早在五年前就有了。但故事設定於一九六九年，內容更偏自傳性。我小學時住在破舊木造的雜院，家裡有癡呆的爺爺、父親成天賭博、母親打工維持家計，當時正好流行石田亞由美唱的〈橫濱藍色燈影 24〉。平常在家幾乎不太顯露存在感的父親，因為颱風將至，忙著將屋頂綁上繩子固定避免被掀飛、幫所有窗戶覆蓋上鐵皮等。劇

本描寫的就是這樣的一天。

可是被安田製作人說「這種故事是你六十歲才要拍的，沒有必要急於現在吧」，只好先拍《花之武士》。

製作《花之武士》期間，母親住進醫院，我只能利用拍攝和剪輯的空檔去看她。可是她在二〇〇五年電影完成前夕過世了。對我是很大的衝擊，就算不是自傳，我有種不趕緊拍下母親的故事就無法前進的感覺。

母親從病倒到過世將近兩年時間，日常生活中有慢慢走向死亡的人，對於精神的打擊很大。住院當初，因為做過醫療相關的紀錄片，自以為具有相當的知識和人脈，相信靠著自己的力量可以幫助母親恢復健康，自信只要換家更好的醫院，認真做復健，出院後就能回家正常生活吧。結果實際上卻什麼忙也幫不上。

母親很擔心我的未來。儘管《下一站，天國！》得到好評，我也稍微有了一點知名度，但母親還是一直很擔心電影這行飯無法維生。她看過《幻之光》和《下一站，天國！》《無人知曉的夏日清晨》則因為在完成前過世而沒能過目。我曾將參加坎城影展時的相關報章貼在病房牆上，但我想她應該不知道是怎麼回事吧。

我應該還能做些什麼吧？至少讓她看過《無人知曉的夏日清晨》會更安心吧？如果能晚半年才病倒……我的懊悔變成了《橫山家之味》的文宣「人生總是有點來不及」。我將這句話寫在筆記本的第一頁，開始寫劇本。

母親絕非溫和良善的人。講話很毒，很會取笑別人出糗，個性很獨特。她認為能夠擔任「徹子的房間」的來賓和「紅白歌唱大賽」的評審是很有價值的事，每次「徹子的房間」有電影導演受訪，她就會錄下來寄給我，並附上一句「希望將來有一天你也能上這個節目」。我手邊還有母親手寫「周防正行導演」的VHS錄影帶。《無人知曉的夏日清晨》的優彌上「徹子的房間」時，因為我也陪著一起上電視，所以湊在病床上母親的耳邊說「我上了『徹子的房間』」，也不知她聽進去了沒有。沒能讓母親看到電視畫面，真的很遺憾。

總之母親就是那樣俗氣的人。就某種意義來說，是很世俗的一個人。因為我是一邊回想她世俗的部分一邊寫進劇本裡，所以電影中的

○《橫山家之味》

二〇〇八年六月二十八日上映【發行】Since qua none【製作】《橫山家之味》製作委員會（TV MAN UNION、ENGINE FILM、BANDAI VISUAL）／一百二十四分鐘【概要】夏日的某一天，橫山良多帶著妻子由佳里和兒子淳回老家。那一天是十五年前過世的哥哥忌日。但對無法說出自己正在失業的良多而言，和父母見面只會帶來痛苦……【主演】阿部寬、夏川結衣、YOU、高橋和也、樹木希

【獎項】聖賽巴斯提安影展編劇協會獎、馬德普拉塔影展最佳影片獎等

©2008《橫山家之味》製作委員會

174

淑子相當貼近我的母親。

例如「主角跟有小孩的女人再婚，中元節帶著家人回老家」的設定，就是源自母親「○○家的△△好像結婚了。聽說對方是再婚。幹嘛娶人家用過的呢」語出驚人的發言。

還有刷牙那一段。母親自己都病倒住院了，卻總是擔心我的牙齒。儘管自己裝了假牙，躺在病床上老是問我「你有好好刷牙嗎」、「要每天刷牙呀」。所以我寫下樹木希林演的母親要阿部寬演的兒子嘴巴張開「你啊一下給我看」的那場戲。

如今回想《橫山家之味》是我對母親過世的療傷止痛作業。思考著要如何接受母親過世的事實，想出來的方法是乾脆拍成電影。其中最重要的是不要沉溺在失去母親的哀痛之中。因為意識到要拍得讓人發笑、不悲情，我認為自己應該拍出了一部乾爽的家庭倫理劇。

故事的兩大設定

《橫山家之味》在角色設定前，對於故事先有兩大設定。

林、原田芳雄、田中祥平等【攝影】山崎裕【燈光】尾下榮治【美術】磯見俊裕、三松惠子【錄音】弦卷裕【服裝】黑澤和子【配樂】GONTITI【企畫】安田匡裕

上，突然間響起了〈橫濱藍色燈影〉的歌聲。

一個是「拍成低喃有點來不及就結束的電影」。另一個是母親和兒子在相處不甚自在的中元節晚

電影日文原名「走著走著」（歩いても 歩いても）是這首〈橫濱藍色燈影〉的副歌開頭。唱這首歌的石田亞由美當年二十一歲，唱片大賣，銷售量超過一百五十萬張。當時大概是「暢銷曲舞台夜」的音樂節目吧，印象中看到間奏時她穿著水藍色衣服溜冰的畫面。我雖說是住在東京、住在練馬，卻是個到處都是工廠的地區，全家人出遊頂多只是搭公車到池袋。在那種環境下，「橫濱」二字的語感和石田亞由美的形象是那麼的都會，給人極大的衝擊。因為保有那樣的記憶，就先決定好電影名稱。

之後只要添加各項細節即可。例如播放〈橫濱藍色燈影〉的唱片，由於母親是不懷好意放的，難道是因為父親有外遇嗎……。還有吃飯的戲，既然要寫乾脆就用我最愛吃的炸玉米當做菜色。不過吃東西的戲就只有晚上吃鰻魚飯那場而已，其他則是做菜和收拾餐桌的畫面。因為這樣出場人物才好說話。拍攝用餐的戲時，準備和收拾比吃更重要，這是我從向田邦子[25]的家庭倫理劇中學到的。

和劇本同時考慮的是選角。考慮找誰飾演男主角良多時，剛好看到富士電視台綜藝節目「CHIM-

《橫山家之味》製作筆記的第一頁

「PAN NEWS CHANNEL」找來阿部寬演出的那一集。

該節目是一隻猩猩的脫口秀，猩猩的台詞由搞笑藝人嗶嗶魯大木在副控室配音說出。阿部寬被猩猩騎在頭上、跑步時又被猩猩逼著加快速度、他明明可以用跑的卻只是快步走，動作顯得很可笑、剛好符合良多長得人模人樣卻很落魄的形象。於是隔天就打電話去經紀公司邀約參與拍片。我實在無法說是因為看了「猩猩報新聞」的節目，過了很久以後才跟阿部寬提起此事，他很高興地表示「還好上了那個節目」。

母親角色從劇本執筆階段就考慮找樹木希林女士來演，所以從初稿起就是量身打造26。希林女士真的很深入理解這個母親角色，給了我許多

建議。

例如在浴室拿下假牙的那場戲。因為希林女士說「我只有裝部分的假牙，因為白天拍到擔心牙齒的那場戲，所以如果我是假牙，擔心兒子牙齒才會有說服力吧。我覺得應該把假牙脫下來」，才有那個畫面的誕生。出發掃長子的墓之前微微塗上一層口紅也是希林女士的點子。

或許一般人以為她應該很喜歡即興演出，其實對於演戲，她是經過非常細密的計算後才肯踏上舞台的人。拍片第一天她就告訴我「台詞會一字一句不變地按照劇本說，絕不會加油添醋」。有想法時也一定會先跑來跟我說「我想這麼做，如果不喜歡剪掉也沒關係」。

原田芳雄演原本是醫生的父親角色，他之前也參與《花之武士》的演出。在《橫山家之味》中他主動提說「因為我年紀沒那麼老」，建議染成一頭白髮。

希林女士、夏川結衣和 YOU 下戲後也不回休息室，總是在一起聊天，每次阿部寬經過她們時就會被調戲一番。由於原田先生演的是「被家人孤立的父親角色」，下戲後便回到休息室裡。拍《花之武士》時他是現場的開心果，一到休息時間，原田先生周遭會坐著遠藤憲一、寺島進，大家一起愉快聊天，沒想到拍《橫山家之味》卻顯得有些寂寞。

而且這個父親角色還會說老婆壞話、跟兒子對立，是個度量狹小的男人。他雖然覺得有趣而接

拍，但畢竟跟本人相去甚遠，我想他應該拍得很辛苦吧。

最令我印象深刻的是晚上一家人吃鰻魚飯的那場戲。孫子指著魚肝湯問「媽，這個能吃嗎？」，儘管媽媽說能吃，孫子還是面有難色地遲遲不敢下筷。這時原田先生演的祖父立刻將筷子伸進孫子的碗中說「那爺爺吃掉了」。而且還先舔過筷子發出一聲「滋」才伸進碗裡，害得孫子連剩下的湯也不敢喝了。可是祖父根本無所謂的一場戲。

當我跟原田先生交代說「舔筷子時要發出聲音」，他立刻露出厭惡的表情。以原田先生的美學是不可能做出那種事的，可是這個祖父就會做，看到他內心的糾葛，我覺得很好玩。結果因為內心有抗拒感，無法錄到好聲音，只好事後補錄音效。真是懷念的回憶。

和演員的交流可豐富劇本

對我而言，經由和演員之間的交流可豐富劇本內容，很有收穫也充滿樂趣。

拿演男主角妻子的夏川結衣來說，她本人沒有結過婚也沒有小孩，問她「如果兩人共處時，婆婆最討厭被說到什麼呢？」，她說「可能最討厭被說到女人的部分吧。比方說頭髮或是指甲很漂亮

之類的」。「那夏川小姐呢？」，「我的話，應該是酒窩吧」。所以才寫下婆婆對演媳婦的夏川說「酒窩很漂亮」的那場戲。在休息室交給她添加那句台詞的新劇本時，還被她嗆說「居然寫上去了，下次什麼都不敢跟你說了」。

另外希林女士一開頭摸著YOU的頭髮說「你的額頭很漂亮，應該多露一點才好」的台詞，也是直接採用兩人在休息室裡的閒話家常。

劇本中也有運用到原田先生的發言。那場戲是吹噓喜歡聽古典樂的老公，妻子故意拆台說「你最近不是在卡拉OK唱演歌〈另一種鄉愁〉嗎」。全體一起讀完劇本後，原田先生說「〈另一種鄉愁〉才不是演歌」，「說的也是……的確不是演歌」，接著大家便開始聊起什麼才叫做演歌，跟其他歌有什麼不同。到了正式演出時就改成加了那句有點孩子氣反嗆的「〈另一種鄉愁〉才不是演歌」。（順帶一提，根據我個人的調查，醫生最愛在卡拉OK唱的歌是〈另一種鄉愁〉和〈奪標〉，所以我才會在電影中選了〈另一種鄉愁〉）。

《橫山家之味》就是像這樣全體一起讀寫好的劇本，然後修改劇本，根據每個鏡頭決定台詞，接著到了布景彩排時決定動作，然後修改台詞。採用正統的方式進行。

然而拍出來的電影，我覺得比起《這麼……遠，那麼近》那種隨著演員個性說台詞的作品，每個

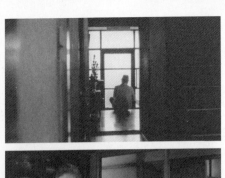

人物的形象反而更加立體鮮明。也就是說，過程在某種意義上的「不自由」，卻讓出場人物在電影中看起來像是得到自由。不過這也只是我個人的評價而已……。

對剪接、燈光、音效的講究

《橫山家之味》拍攝之前，為了學習存留在日本電影史上的技術與技巧，我重新看了不少成瀬巳喜男[27]導演的作品。

以取鏡來說，小津安二郎[28]導演從正面拍攝，但成瀬導演的任何鏡頭都是對著對象壓低攝影機。或許還不到楷書和草書的差別，但光是看兩人對日本房屋的拍法就有截然不同的印象。成瀬壓低攝影機拍攝，我想是因為那樣做能讓房間、家具的位置關係一目了然，移動人物也比較容易。反過來說，小津導演的電影就很難捕捉空間關係。

重新檢視那些作品也能清楚發現五〇年代東寶電影的美術、燈光、攝影等技術力之高。同樣是成瀬導演的電影，東寶和同時代的大映，毫無疑問地東寶的技術就是強很多。東寶當時為了拍家庭倫理片，不只是房子，包含巷子的整個街區都是搭布景完成，豐富的內涵自然也被拍進了畫面

之中吧。現在已做不到那種程度了，如何將現有東西拍出豐富的感覺，成為勝負的關鍵。

設定建於昭和四十年左右的橫山家（老家），是醫院和住家並用的住宅。房屋內部是在棚內搭景拍攝的，為了外觀適合的房子四處奔波的工作人員終於找到了這間位於三鷹的小兒科診所。以庭院和起居室為中心，隔著走廊的後面是廚房，按照這間房子的格局，在棚內搭出廚房和起居室的布景。

很高興能夠得到房屋內部完全感覺不出來是外景還是棚內拍攝的感想，我想一切都要歸功於美術人員高水準的表現，和尾下榮治的燈光打得好。

三鷹小兒科診所的採光良好，幾乎用自然光就能拍攝。但尾下還是堅持補上人工光。我不解地問他原因，他說出了他的照明哲學「如果不刻意補人工光讓自然光稍微貼近人工光，到時候跟棚內攝影組合在一起時，同一部電影中就會出現落差。不能因為現場的自然光很美就只靠自然光拍攝」。聽他這麼說，不禁由衷感嘆：技術人員真的很帥氣！

這部電影也留意收音。有一場家人齊聚起居室時，良多的姐夫帶著小孩吵吵嚷嚷從庭院走進來的戲。通常棚內拍攝的缺點是聲音容易擴散、有回音。總是會在天花板造成迴音產生室內感。於是只好另外到東寶攝影棚停車場錄下孩子們玩回來的聲音，再後製到畫面上。僅僅只是這樣，就

185

能有「外景」的感覺。大家簡直都是魔術師。我想是因為講究的不是聲音「大小」而是「遠近」，再加上聲音的距離感、擴散的差別度，才能建構出感覺不出是布景還是外景的真實世界吧。

導演助理的新系統

《橫山家之味》還有一項嘗試，就是引進「導演助理」的新職位。

導演助理的系統其實在《下一站，天國！》時就已經萌芽。我在該電影找來了還是大學生的西川美和。當時她的職稱是助導，但是不同於只和從開拍到殺青時的攝影有關的助導，而是跟在我身邊參與從企畫構想、調查、攝影、剪輯到完成的整體過程。

西川後來成為自由接案人，除了擔任其他導演的助導，我執導的廣告拍攝、音樂ＰＶ等她也都有來幫忙。在她擔任我三部電影的助導時，我曾建議她「身為導演，最好二十多歲時拍一部片」。那是基於我自己沒能做到才有的愧疚想法。

她暫停協助導工作專心寫劇本的初稿，寫得極好。老實說我認為可以拍成電影。因為所有場景幾乎都在家中，不需要太高的預算。我將劇本拿給當時十分信賴的 ENGINE FILM 安田先生過目，

《橫山家之味》製作筆記　　　上：攝影機位置的備忘　　下：場景順序的檢討

第五章　面對失親如何存活

他說「是枝，這個最好馬上就開拍」。於是我成為伊勢谷《醒來的人》及西川《蛇草莓》的製作人。

由於從來沒有「導演當製作人、助導當導演」的系統，電影界覺得很驚訝，但在電視界則很常見。例如我是導演，如果AD提出企畫，我身為製作人向電視台提交該企畫案，只要通過了，那名AD就能成為導演製作該節目。

電影界之所以沒有那種系統，我想是因為他們認為製作人和導演是兩種不同的工作吧。導演的工作範疇非常狹窄。的確，在拍片廠系統[29]中，導演拍完片後立刻執導下一部片會比較有效率。所以剪輯交給剪輯師，預告片和海報等行銷工具、公關宣傳等交給片商決定。導演沒有權限過問那些事情。可是我對無法過問自己的作品要以什麼方式上映始終覺得很奇怪。

電影導演對於剪輯和廣告宣傳邀請業外人才參與，自己也積極投入，大概是從我和岩井俊二開始的（之前頂多只有伊丹十三導演做過吧）。共通的是我們兩人都是出身電視（岩井也擔任過自己助導的製作人）。

比方說《蛇草莓》和《醒來的人》的製作費約兩千五百萬～三千萬日圓。如此規模的製作費相當於電視節目製作人一般經手的金額。如果預算更高的話，以我而言交給別人管理會比較好，總之製作人該做的事，只要自己能做就盡量去做。

話題再回歸導演助理。西川在《下一站，天國！》、《這麼……遠，那麼近》體驗從企畫到完成的系統非常有效。不同於一路讓電影往前行進的助導，這種得跟著電影一起停下腳步思考、如頭腦般的存在，對我的作品有其必要。

在《橫山家之味》負責此一任務的是砂田麻美[30]。三年前她很誠懇的來信表示「希望能參與拍攝現場的工作」，我的回應是「有機會的話」。我記得導演助理的名稱是在跟她商量如何在工作人員表上列出職稱時，砂田自己想出來的。

當然助導的工作並非只是管理拍攝進度。只是一旦開拍後就難免陷入「到幾點要完成這場戲，十五分鐘移動，如果不拍完下一場就……」一路追趕進度的想法。於是既沒有餘裕在隔天之前仔細審視剛剛拍完的內容，也絕對不敢說「昨天拍的畫面可能不夠好」，因為等於是拿磚頭砸自己的腳。

所以為了能隨時隨地對導演說出自己的任何意見，我引進了「導演助理」的職位。

拍《橫山家之味》時，每當砂田拿著劇本來到我身邊時，就會接收到其他助導們「那傢伙最好別亂說話」的可怕眼神。不過我想現在彼此都能理解助導是油門、導演助理是煞車的功能，並保持良好的關係吧。至少比以前好一點吧。

死者替代了神的説法

有人說我的電影整體而言是在「描寫喪失」，我個人則認為是在描寫「被留下來的人」。起因是《無人知曉的夏日清晨》在坎城影展接受採訪時，一名俄國記者指出「常有人說你是死和記憶的作家，但我不那麼想。你所描寫的是被遺留下來的人——被父母遺棄的小孩、丈夫自殺的妻子、加害者的遺族等某個人過世後被遺留下來的人」。我心想「說的也是，或許真是如此」，自己也恍然大悟。存在於自己下意識的動機被採訪者一語道破，實在是非常有趣的經驗。

關於「喪失」一詞，我還有一個看法。

二〇〇〇年前後，我和黑澤清導演、青山真治導演開始受邀參加國外影展，常被問到「為什麼日本作家老是描寫喪失呢」。

當時我心想「那個人捕捉的方式不同，被混為一談也很困擾」。記者又繼續追問「是跟廣島長崎的原爆經驗有關嗎」。黑澤導演、青山導演和我跟廣島、長崎並沒有直接關係。可是看在外國人眼中卻一樣。就如同我們一聽到「猶太人」就會聯想到大屠殺、奧斯威辛集中營。總之觀眾只能就看過的作品去探索該國民族的獨特性與根源吧。

經過幾次那樣的提問與回答後，讓我不得不思索西洋和東洋的差異性。

明顯的差異是，對西洋人而言生結束後是死的開始。也就是說，生與死是對立概念。然而東洋（尤其是日本）認為生與死是表裡合一，關係更為緊密。未必生結束後是死的開始。我自己肯定就有死經常存在於生之中的感覺。

那種感覺可能對西洋人來說很新鮮吧？

在巴黎舉辦《橫山家之味》的首映會時，發生一個有趣的提問過程。

在歐洲老是被問到「為什麼故事中總是有個不在的死者呢」、「不管誰死了，為什麼不繼續描寫死後的世界呢」，我一直不知道該如何回答，當時卻很自然地說出了這樣的答案。

日本人到某個世代為止都有「無顏面對祖先」的感覺。相對於沒有絕對性的神明存在，日常生活中保有要活得不愧對死者眼光的倫理觀念。我自己也是那樣子活過來的。相對於西洋的「神」，日本或許就是「死者」吧。可能死去的人並非就此不見，而是站在外側批評我們的生活、擔負起倫理規範的功能吧。也就是說，站在故事外側批評我們的是死者，站在內側批評我們的是孩子們吧……。

當場記者們對這樣的回答都很認同。從此以後我也經常使用「死者替代神」的說法。

189

「無法取代但很麻煩」我的家庭倫理劇

自己評論自己的作品也許不太公正，可是完成《橫山家之味》時，我覺得「拍出一部很滿意的作品」。因為是目前為止最能放鬆心情製作的電影。

過去多少因為是電視紀錄片出身有些自卑情結，也因拘泥於「電影是什麼」的分類和方法論而對作品賦予「為思考而思考」之嫌。但是在《橫山家之味》我不再追求那些方法論了。

我心中對於家庭倫理劇自有一套基準。

其實並非「因為是家人所以能夠互相理解、因為是家人所以不知道」等情況在實際生活中佔絕大多數。山田太一[31]就寫了很多那樣的家庭倫理劇，向田邦子也寫出男人安息之地都是在家庭以外的家庭倫理劇。所以我也要寫出我心目中真實的家庭故事。簡單來說，家庭是「無法取代卻又很麻煩」的存在。描寫出這種雙面性，對家庭倫理劇而言很重要。我認為《橫山家之味》在這方面已實現極高的水準。

因此如果有人說「這哪裡是電影，根本是電視劇嘛」，我也欣然接受，完全不想反駁。也就是

說，自己並非電影創作者，只是電視作家吧。這個作品讓我誠心認為：因為自己的本質如此，所以無可奈何。倒不是我惱羞成怒、自暴自棄，而是一種勇於承認、接受、面對身為一個製作者，電視ＤＮＡ毫無疑問已刻印在自己內部的態度。

191

『大丈夫であるように

~Cocco 終わらない旅~』

2008

―― 《祝你平安~Cocco 的無盡之旅~》

受到感動而持續拍下去

紀錄片電影《祝你平安~Cocco 的無盡之旅~》開始拍攝是在二○○七年歲末。

沖繩出身的歌手 Cocco 32，一九九七年正式出道，二○○一年四月暫停音樂活動後，出版過繪本、也推動了打掃沖繩海灘的「零垃圾大作戰」，二○○六年又重新開始音樂活動。

應該是二○○七年十一月上旬吧，我接到經紀人上野新來電，約好在青山 Book Center 總店旁的咖啡廳見面。當場看了單曲《看得見美人魚的山坡》的全版報紙廣告和 Cocco 在慈善演唱會

「Live Earth」上表演該歌曲的影像。十分精采。上野經紀人表示「我們想做成更具體的東西」，我回答「我願意幫忙」。看到她唱歌的模樣，我心裡就想「要做點什麼」，這下更是覺得「應該做點什麼」。

是什麼觸動了我的心弦呢？歌曲一開頭「還是藍色的天空」的「還是」，歌曲中間「已經夠了」的「已經」。「還是」和「已經」的用法著實讓我心頭為之一震。大概「還是」一詞相對於即將失去的未來，「已經」則是相對於背負的過去。聽到這首歌的瞬間能感受到兩者共同支撐所謂「現在」的時間的存在。

基本上我不是容易衝動的人，但當時卻決心「想盡一點心力」，巡迴演唱第一天的十一月二十一日就同行到名古屋拿起攝影機拍攝。

其中也有回報 Cocco 的意思。聽說她停留在倫敦時剛好看了《無人知曉的夏日清晨》，二〇〇六年拍攝她的「太陽雨」PV時，她將受了《無人知曉的夏日清晨》觸動而寫的歌曲〈砂場海盜〉以個人名義送給我，至今仍是我的寶物。

結果幾乎兩個月都跟著她的演唱會同行，最後在她的故鄉沖繩，那個看得見美人魚的山坡上進行採訪結束了拍片作業。

回想起那段時間，與其說是拍紀錄片，正確說來應該是被她感動而持續拍下去的。

尤其在名古屋一結束後，到新宿拍攝散文集《想法。33》出版紀念迷你演唱會時，小型會場上 Cocco 以對等的目光和來賓交談，在那裡我第一次聽到了〈鳥之歌〉，說來難為情，我很感謝自己當天也在現場。

因為幾乎都是連續拍攝，就這個意義來說，不同於過去紀錄片的採訪對象，自己和被採訪者之間有了不太一樣的關係性。

Cocco 在巡迴演出中好幾次對著觀眾大喊「好好活吧！」。二〇〇八年一月九日、十日在武道館的結束演唱會，她也高喊了同樣的話。

可是攝影結束後她的來信上寫著當時的自己「是在說謊」。其實她罹患了厭食症。當時我只覺得「她都沒吃，越來越瘦，應該還好吧」，不知道事情有這麼嚴重。

Cocco 自己的身體拒絕生存，卻還對外發出「好好活吧！」的訊息，她覺得有落差，所以寫下「不想再說謊了」。我認為她當時喊的「好好

©2008《祝你平安》製作委員會

◉《祝你平安～Cocco 的無盡之旅～》

二〇〇八年十二月十三日上映【發行】Klock Worx【製作】《祝你平安～Cocco 的無盡之旅～》製作委員會／一百零七分鐘【概要】紀錄二〇〇七年十一月出道十週年巡迴演唱會的 Cocco，利用空檔到神戶造訪阪神淡路大震災慰靈及復興紀念碑寫曲、以及和因核電廠問題惶惶不安的青森六所村少女交流的過程。【主演】Cocco、長田進、大村達身、高桑圭、椎野恭一、堀江博久等【攝影】山崎裕等【導演助理】砂田麻美

活吧！」，除了是對外發出的訊息，同時也是她對自己身體的吶喊。所以非常能認同。她自己似乎也才理解為什麼會喊出這句「好好活吧！」。

所以電影一開頭會有「只看到她吃黑糖」，最後出現「住院了」的跑馬燈文字。那是在我們倆都同意下的著地點。

同時因為信上還寫著「美人魚之後變成怎樣？沖繩現在又是如何？如果最後在現在的時間點各種狀況盡出，十年後再看時還有意義嗎」，我也反映了她的想法。

印象深刻的還有兩句話。

一個是「所以我要唱」，而不是「可是我要唱」，感覺上那句話的「唱歌」和「生存」是重疊的。儘管懷抱著各種情感，仍以肯定的態度接受，然後直線地化成歌聲。這個作品所要傳達的就是這件事。

另一個是「yonna～yonna～」。那是沖繩方言「慢慢來」、「悠著來」的意思。在新宿唱〈鳥之歌〉前，她對著來賓傾訴「被允許活著、被允許唱歌。因為活著是一輩子的事，所以要慢慢來，yonna～yonna～……」。

她對人訴說「不要急、慢慢來」；卻又在舞台上吶喊「好好活著」、「對生存感興趣」表達對生的

強烈執著、急於生存的感覺，不知道她本人是否發覺兩者之間的落差呢？我心中一直有這個疑惑。拍完片後的簡訊往來中，她寫著「路邊有垃圾，不全部撿完就不甘心。可是路上還是會有垃圾，永遠也撿不完」，看來她還是有自覺的。

巡禮

剪輯於三月下旬暫時告一段落，製作完另一個紀錄片節目後，才又再度回來剪輯。

剪輯的過程中，有讓 Cocco 看過，並徵求她的意見。她早已畫清界線認定「這不是我的作品，你想怎麼做就怎麼做」，所以限定自己在不逾越規範的程度下提建言。偏偏她的意見是那麼令人扼腕地具有建設性。比起自己看起來如何，她提的是「在青森我說了些什麼，假如放進去的話，應該能讓這裡變得更生動吧」等之類俯瞰作品的意見。那些更能傳達出影像中充滿世界觀訊息的意見，讓我受益良多。

另一方面，因為她告訴我「能夠發現自己和每個家人的緊密關係，非常高興」，想來對她個人也是好的。

若要問跟著演唱會同行讓我對 Cocco 的認識起了什麼改變，那就是「歌曲是因接觸世界而生的」。

比方說，看了神戶震災紀念碑而產生的歌曲〈再見南瓜派〉〈好好活著〉的訊息也是來自那裡，最後又都回歸到她身上。我想對她本人來說應該是很辛苦的作業，但比起起單純是從自己內側產生的歌曲，因為看過世界回來，強度自然大不相同。

當然過去也有些歌曲是那樣子產生的，在理解她的同時是否能捕捉到其中的重大變化，老實說我也不知道。我想用那樣的視線去觀看她，我想看看她現在的堅強與美麗。我不知道這樣好或是不好。

Cocco 經常會說「想做大家的歌」。以〈鳥之歌〉來說，因為那是為罹癌過世的朋友所寫，所以入殮時將將CD放進棺材裡。

可是當她在舞台上和團員們即興哼唱這首歌時，聽起來卻是非常溫暖的作品。感覺此時已從她原本的訊息擴大成不同形式的東西，原來她所謂「大家的歌」是這麼一回事。前面提到的「感動」具體而言就是如此，演唱會中歌曲的意義和歌曲擁有的情感產生變化，真的是很豐富多樣的光景。

電影名稱的「祝你平安」，是一開始的名古屋演唱會時她的致詞。也是我真心想要對她說的話

197

（雖然「yonna～yonna～」也不錯，可惜沒有看過內容就不會懂）。

其實我最先想到的標題是「巡禮」。青森六所村、神戶、廣島、沖繩等地。她造訪那些地方、去感受、流血、作曲、歌唱。她的身影比起音樂人更像是宗教的巡禮者。

當時我採訪的作家說過「看電影、唱歌和祈禱三件事是重疊的」，我自己也認為「這不是巡迴演唱會，而是連續到某個地方祈禱、唱歌罷了」。但仍希望人們看過之後有所感受……。電影名稱正式確定後，Cocco親自題字，但可能有些害羞吧，還在副標題的「無盡之旅」下方寫了「欲盡之旅」、「不要結束」、「快點結束」等字眼，然後跟工作人員一起大笑。

一如前述，拍攝這部電影時的關係性和一般紀錄片完全不同，所以我也不太有自信說它是紀錄片電影。

但因為一開始是自己主動參與的製作，旅費、住宿費也都是自己出的，抱著「就算電影無法成形也無所謂」的心情拍攝，感覺很輕鬆。這應該說來最初拍攝的紀錄片《另一種教育～伊那小學春班的記錄～》正好也是同樣模式，所以這是長久以來讓我找回輕鬆心情的作品。

『空気人形』

2009

卓越的專業人員

—— 《空氣人形》

第七部作品《空氣人形》是以漫畫家業田良家[34]於二○○○年發表的短篇傑作集《業田哲學堂·空氣人形[35]》的標題做為題材拍攝的作品。看完後立刻就寫成電影企畫書，但因種種原因花了九年才拍成電影。

原作吸引我的理由是因為空氣人形，也就是充氣娃娃在錄影帶店工作時被刺破，整個人因體內空氣跑掉而萎縮，那段被心愛男人在地板上吹氣的描寫非常情色，感覺很電影。作者將這個吹氣與被吹氣的對應畫面描成性行為。

過去我所描述的是和「闕如」、「死者」等負面氣氛纏繞不清的東西。這個作品的主題「空虛」照

理說通常也跟負面氣息有關，但是從業田良家所繪僅二十頁的作品中，還能感受到別人氣息進入自己身體得到滿足，那種和其他人建立關係的豐富可能性。

也就是說，空虛在和他人接觸時得到解放。空虛是一種可能性——自己得不到滿足是和其他人連結的可能性，以這種方式詮釋就會變成非常正面的作品。

電影化隨著裴斗娜[36]答應飾演主角的充氣娃娃起便進展得很順利。

聽說猶豫要不要演出的裴斗娜跑去跟韓國導演奉俊昊[37]商量，導演說「很有意思不是嗎？妳應該要接拍」，所以我很感謝奉導。

實際上開始拍攝後，裴斗娜的能力每每讓人驚豔。首先是語言問題，當然有安排翻譯人員，但戲拍到一半時，她不用翻譯也沒問題。因為聽力很好，只要大致掌握演出意圖，就算沒有下細節指示，她的演出也都能符合我的期待。

進入角色的方法也很厲害。早上四點半進棚，全身開始化妝，三個

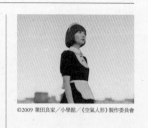

©2009 業田良家／小學館／《空氣人形》製作委員會

《空氣人形》

二〇〇九年九月二十六日上映【發行】Asmik Ace【製作】《空氣人形》製作委員會／一百一十六分鐘【概要】在便利商店工作的宅男擁有的充氣娃娃。宅男幫娃娃取名字，每天跟娃娃說話，有一天早上充氣娃娃突然有了心。她開始走上街頭，到錄影帶店工作……。坎城影展「一種注目」參展作品【原著】業田良家【獎項】日本電影專業大獎女主角獎、高崎影展最佳電影獎、最佳女主角獎等五項獎【主演】裴斗娜、ARATA、板尾創路、高橋昌也、余貴美子、小田切讓等

200

小時後進入拍片現場，此時她已經完全進入角色之中。有一天早上我去跟她打招呼時，看到她一邊化妝一邊流著淚讀劇本，我擔心出了什麼事，結果化妝師告訴我「因為拍片時，充氣娃娃是不能哭的，所以現在先哭出來好培養情緒」。事後我才聽說她每天都這麼做。

因為她就是這樣的人，NG也只發生過兩次！而且還不是演技或台詞出錯，不過是因為忍不住哭了出來。一次是到高橋昌也演的前詩人家中，凝視過他的臉後低頭時，淚水禁不住掉了下來。問她為什麼演技不會NG呢，她回答「韓國的拍戲現場是不容許像我這樣的新人NG，自己是被訓練出來的」。

主演《花之武士》的V6岡田准一的身體能力也很高，非常清楚自己在攝影機鏡頭框裡的位置在哪裡。他說是因為每次都是六個人一起跳舞，已經被訓練到不用看也知道和另外五人的距離和動作的落差。所以當我要求攝影機橫向移動以配合他跑的步伐時，很驚訝他居然建議「我可以配合的，請自由移動攝影機」，結果他完全都沒有跑出鏡頭的框架之外。

裴斗娜和岡田准一擁有同樣的身體能力，不用檢視鏡頭畫面也能俯瞰自己在畫面中的位置。我猜想感覺就跟一流足球選手在比賽中也能彷彿從空中一樣掌握其他十人的所在位置吧。

【攝影總監】李屏賓【燈光】尾下榮治【美術總監】種田陽平【服裝】伊藤佐智子【配樂】world's end girlfriend【宣傳美術】森本千繪【企畫】安田匡裕

201

第五章　面對失親如何存活

例如裴斗娜在後面、對手的板尾創路在前面的一場戲，攝影機在軌道上由左向右移動。到了某個地點，裴斗娜的臉會和板尾的身體重疊在一起，由於她的台詞出來的稍微快了些，以致嘴角被板尾的肩膀給擋到。於是我停機準備走到她身邊時，她先開口說「啊，沒問題。下次我會慢點說台詞」，不用我說她已經察覺了。

漂浮在房間裡的那場戲也很讓我驚訝。

攝影採用十分原始的方法，先讓裴斗娜進入類似樓梯的道具裡，兩邊由男性操演人員架著，讓她一邊做伸展運動一邊用手將身體往上撐。然後攝影機只拍裴斗娜的腳步動作。雙腳在畫面上一下子消失後又出現。不停重複這個消失又出現的動作直到拍到好的畫面為止。

那場戲拍完後，男性操演人員興奮地讚嘆「那個女演員好厲害，我們一次又一次將她架高，都快累壞了，幾乎有點招架不住。這時她會自己將腳稍微縮上來，好讓腳消失在畫面中。證明她本人雖然被架著，卻完全能看到鏡頭的範圍。根據我的經驗，只有像萬屋錦之介[38]、勝新太郎[39]等頂級武打演員，才有那種身體感覺吧」。

於是我跟裴斗娜確認她是如何辦到的，她回答「我是看著牆壁判斷的。先確認過最高位置時自己的視線高度在哪裡，只要覺得有點偏低，就把腳稍微縮上來」。

很少遇到能力那麼強的演員。現場工作人員很感動，都很想為她做些什麼。只要有一個卓越的專業人員存在，相輔相成的效果就能帶出周遭其他人的專業意識。那是個能充分感受到這一點的現場，當然我也是其中一員。

讓對象「凝視和被人看見」的道具

《空氣人形》除了裴斗娜外，還有一位來自海外的工作同仁。那就是攝影師李屏賓[40]。

李屏賓在侯孝賢導演早期作品《童年往事[41]》、《戀戀風塵》、《戲夢人生[42]》等固定攝影[43]固然很棒，但在王家衛[44]導演《花樣年華[45]》中感性運鏡也讓人備受衝擊，他就是這樣的一個攝影師。

攝影可經由現在的數位技術、後製變得更明亮或改變色調等進行各種調整。所以現在攝影師的工作幾乎都是現場四成、後製六成的比例，現場往往只是「拍了再說」。當年，李屏賓用的是底片，攝影的工作必須在現場完成，他是徹底做到不用後製調整的人。

然而以什麼樣感覺的鏡頭聚焦和濾鏡使用[46]完成畫面就只有李屏賓自己知道。而且的所有燈光控制也是攝影總監李屏賓的工作，當他要撤掉燈光部架設的所有燈光，大膽宣布「只用這些就夠

了」，著實嚇到周遭的人。我想燈光部一開始應該相當不安

可是第一次的毛片 47（應該是富司純子的那場戲）放給大家看後，所有人都認同了。大家努力思考如何跟得上裴斗娜和李屏賓這種世界級水準的日子也就開始了。

我自己拍過幾部紀錄片和劇情片，不斷在錯誤中摸索適合作品的拍攝方法，可是《無人知曉的夏日清晨》被說是「紀錄片手法」時還是覺得無法接受。

最常使用這種曖昧說法的是廣告界人士，具體而言就是「感覺很像真的」的意思。主要是受到一九九九年美國上映的類紀錄片電影《厄夜叢林 48》的影響很大，當時很多好萊塢電影都運用了這種晃動效果。

問題是沒有人去追究為什麼手拿攝影機時會晃動。

攝影機是凝視對象的道具，同時也是讓對象被人看見的道具，晃動的理由是因為哪一方其實大不相同。可是幾乎所有被稱為「紀錄片手法」的影像單純只是為了讓畫面看起來像真的（＝疑似真實）而故意讓手晃動。不是因為和眼前對象的關係中有必要產生晃動。究竟是「模式」還是「關係」，同樣是晃動卻大不相同。

在《這麼……遠，那麼近》、《無人知曉的夏日清晨》、《花之武士》、《橫山家之味》一起工作的攝

205

影師山崎裕，因為是紀錄片出身，的確會因「從哪裡觀看對象」而動作。那就是我所認為的「紀錄片」攝影機。

可是攝影機（山崎裕）越是凝視對象，觀眾就越容易感受到攝影機背後的人（山崎裕），有時會造成電影無法成立為電影的問題。實際上看完《這麼……遠，那麼近》後，有個觀眾問我「出場人物並非五人，是否還有另外一個人呢」。也就是說山崎裕觀看五個演員的視線太過強烈，變成擁有意志的目光，讓人感覺彷彿多了另一個出場人物。

山崎裕的強烈視線不只是在手提攝影機，連固定攝影也感受得到。我在《橫山家之味》拜託山崎裕「拍攝時請尊重所有被拍攝的東西」。不管是桌上的百日紅還是日常小事都帶著尊重與愛去拍攝。因為一旦剪輯成電影時，裡面就會有山崎裕的目光。並非只是單純想拍得漂亮而已，是因為心存「很棒」、「我喜歡」而凝視對象的目光。

另一方面，《空氣人形》一開始就想到「如果拍得太真實就會讓人聯想到從軍慰安婦」。裴斗娜也很擔心那一點。簡單來說，如果用紀錄片手法拍攝，我們的意圖就會被政治性解讀，使得電影本質有偏離的危險性。所以為了徹底做出夢幻風格，才拜託李屏賓擔任攝影，至今我仍認為是最適當的選擇。

《空氣人形》吹氣場景的分鏡圖

207

「空虛是可能性」的主題

《空氣人形》雖然有其原著，但我還是放進去一些新的主題和創意。

比方說安徒生童話《人魚公主》。非人類愛上人類，自己雖然也變成了人，最後卻化成泡沫消失。我考慮將人魚公主的故事當成這個作品的題材之一。

另一個題材是奇幻片《綠野仙蹤》。少女桃樂絲、沒有頭腦的稻草人、沒有心的鐵皮人、膽小的獅子，大家都是有缺陷的人，一個為了彌補缺陷而出發旅行的故事。當初考慮做出類似該影像世界的變形藝術。

還有一個是吉野弘[49]的詩。

電影《橫山家之味》的首映會在仙台舉行時，主辦人之後以「因為和導演描繪的世界觀相近」為由，送給我吉野弘寫的詩〈生命[50]〉。其中一段是「生命／自有缺失／經由他人而得以完滿」，我心想完全就是《空氣人形》，便聯絡吉野先生，希望在電影中直接使用該詩。

上映以來經過六年的歲月，回想過去在將《人魚公主》、《綠野仙蹤》、吉野弘的詩、採訪和人偶一起生活的人們、人偶製作師傅等得到的各種東西投影在劇本裡時，使得原先「簡單描繪出從原

208

著感受到的正面性」的想法變得可能有些曖昧，不禁感到後悔。尤其因為演員的演技太好，那種真實性牽引著我，以致無法成功轉化成奇幻片。

我自己被空氣人形誤殺青年的故事悲劇性給牽引，使得自己想描繪的東西——「空虛是可能性」的正面讀後感變得稀薄。她感受到的充實感、感受到自己體內有心愛男人的氣息、接受丟掉打氣筒讓身體萎縮的事實、意味著跟老死之間的關聯。拍成故事如此簡單的作品或許也不錯。

可是當時我總覺得那樣說她都是充氣娃娃，得好好解決她和其他人之間溝通不全的問題才行，所以才增加了原著中青年的存在。我認為不管怎麼說她都是充氣娃娃。人和充氣娃娃之間的隔絕，照理說和填補缺失的充足感應該是不同的。

自己說有點老王賣瓜，我個人倒是很喜歡這個作品。雖然有些地方稍微失控，但許多部分反而成為魅力所在，而且完成度的高低並不能代表一切。我認為就跟《這麼……遠，那麼近》一樣，在這部電影中有好幾層的思考過程，各種插曲沿著「空虛是可能性」的主題同時並進，所以算是形成一部強烈傳達主題的作品吧。這樣的評論恐怕失之偏袒自己。

Hiroki Kaneko	Drawing Date: d 17 / m 11 / y 2008	
director:	Set decorator:	Production:
iroki Kaneko	Tomomi Nishio	TV MAN UNION, INC.

《空氣人形》布景意象圖

| 空気人形 | Set Name: 秀雄の部屋 B | |
| | Director: Hirokazu Koreeda | Production Yohei T |

第五章　面對失親如何存活

是 image 還是 hommage

在大學經常被學生問到「影像是自我表現還是訊息？」。

至少因為我是從紀錄片出發的，所以作品絕不會是從「我」之中產生出來的，我的認知是：作品是從「我」和「世界」的切點產生的。尤其影像得通過名為攝影機的機器，所以更為顯著。不是為了傳達自己的訊息，「使用攝影機是為了自己和世界的相遇」才是紀錄片的基本，也是跟劇情片最大的不同之處吧。

一如前面提到宛如吉野弘詩句「人活著本來就有缺失，得經由他人而得以完滿」的人性觀，做為電影哲學也跟自己十分密合。

二〇〇七年在ＮＨＫ高畫質台拍攝了《當我年幼時　谷川俊太郎篇[51]》的節目，谷川先生重複提及「詩並非自我表現，而是用來記述世界的豐富性」的一番話，強烈留存在我心中。

還有見到攝影家荒木經惟[52]時，大師不斷強調「現在的照片欠缺的是仿效」讓我印象深刻。他的意思是說拍攝照片，重要的不是作家的想像（image），而是對被拍攝者的愛（hommage）。而且照片會反映出此一事實。我由衷贊成他的意見。

大島渚年僅三十二歲時說過「一個作家能創作出代表一個時代的小說僅只有十年」、「自己的十年已經拍完了」，所以他宣布今後要嘗試拍紀錄片。如果無法像他一樣看清自己的「頂尖歲月」，一邊做好如何換血、新陳代謝的覺悟，作家和電影導演很容易會開始自我模仿，以致越來越無趣。

這是我對自己的告誡，隨時長存心底。

當然也有例外，像是極其長壽的艾力克·侯麥[53]（Éric Rohmer）導演。他到了七、八十歲，還能拍出年輕清純的東西。這一點克林·伊斯威特[54]（Clint Eastwood）也很厲害。

還有像楊德昌[55]導演一樣，拍完《恐怖分子[56]》、《牯嶺街少年殺人事件[57]》，沉寂很長一段時間後，又留給世人《一一》的成熟傑作。當時我很感動一個作家竟能成熟至此。

侯孝賢則是突然開始拍傑作。出道後，連續拍了許多牧歌般的作品，接著又拍出清新之餘、完成度極高的《童年往事[58]》、《戀戀風塵》、《悲情城市[59]》等傑作。在亞洲甚至被稱讚「八〇年代是侯孝賢的時代」。之後他不斷改變型態繼續拍片。一部又一部作品，完全不怕改變，這也是我最尊敬他的一點。

如果大島渚說的話是對的，那我是否已經體驗過自己的「十年」呢？現在是第幾年？還是時候未到？我常常會思考這些問題。

且不論好壞，我尚未固定自己的文體，也很清楚比起想像，仿效更

213

為重要的道理。所以一點也沒有想像力在自己內側枯乾後拍不出來的疑慮。

今後如何更成熟面對電影、面對世界？為了達到此一目標需要做什麼？我希望能持續思考下去。

●1 西巢鴨四棄子事件

一九八八年七月於東京都豐島區發現的監護人遺棄事件。父親行蹤不明後，母親也拋棄四個小孩離家出走，小孩的生父各不相同，也沒有報戶口。母親雖有持續給予金錢上的援助，實質上卻是棄養狀態。同年八月母親因監護人遺棄致死罪被逮捕與起訴，並被判決有罪。

●2 DIRECTOR'S COMPANY

一九八二年由石井總互、井筒和幸、黑澤清、相米慎二、長谷川和彥等九名新銳電影導演共同設立的電影製作公司。賣座片有《颱風俱樂部》、《使犬之死》等，一九九二年破產倒閉。

●3 相米慎二

電影導演。一九四八年生於岩手。中央大學文學院肄業。在長谷川和彥引介下進入日活拍片廠擔任簽約助導，拍攝三級片。一九八〇年以《飛翔的卡普爾》出道為導演，隔年的《水手服與機關槍》十分賣座。代表作有《魚影之群》、《颱風俱樂部》、《雪的斷章情熱》、《啊·春天》、《風花》等。二〇〇一年過世。

●4 長谷川和彥

電影導演。一九四六年生於廣島。就讀東京大學文學院第五年肄業，進入今村製作公司。擔任過日活簽約助導，一九七五年成為自由身。翌年以《青春殺人者》出道為導演，被評為是「新電影的旗手」。一九七九年執導的《盜日者》雖不賣座，卻被評為「代表二十世紀的日本電影」。之後執導電視劇、錄影帶、廣告等。

●5 青山真治

電影導演。一九六四年生於福岡。一九九五年以出租影帶《課本上沒寫》出道為導演。二〇〇〇年的《人造天堂》榮獲坎城影展國際影評人協會獎和國際基督教會評審獎。代表作有《無援》、《沙漠中的月亮》、《神呀！為何離棄我》、《悲傷假期》、《東京公園》、《共食家族》等。現任多摩美術大學教授。

●6 《人造天堂》

青山真治執導、二〇〇一年於日本上映之電影。本人執筆的原著小說榮獲三島由紀夫獎。

215

● 7 《螢火蟲》

河瀨直美執導，二○○○年上映之電影。

● 8 《諏訪敦彥》

電影導演。一九六○年生於廣島。就讀東京造形大學設計學院期間製作獨立電影。一九九七年以《話多多二人幫》出道為長片導演，代表作有《母親》《廣島別戀》《現代離婚故事》《Yuki & Nina》。

● 9 《廣島別戀》

諏訪敦彥執導，二○○一年上映之電影。

● 10 利重剛

電影導演、演員。一九六二年生於神奈川。一九八一年，自主製作電影《教訓 I》入選 Pia Film Festival。代表作有《柏林》《克洛伊》《歸鄉》《再見德布西》等。

● 11 《克洛伊》

利重剛執導，二○○一年上映之電影。

● 12 口述

彩排時以口頭交代台詞與指導演技。

● 13 《何處是我朋友的家》

阿巴斯．基亞羅斯塔米執導，一九八七年製作之伊朗電影。日本於一九九三年上映。

● 14 阿巴斯．基亞羅斯塔米

電影導演。一九四○年生於伊朗德黑蘭。德黑蘭大學藝術學院畢業後，一九七○年以短片《麵包和街道》出道成為導演。代表作有號稱《寇科三部曲》的《何處是我朋友的家》《春風吹又生》《橄欖樹下的情人》、《櫻桃的滋味》《風帶著我來》《愛情對白》等。

● 15 《電影仍將拍下去》

阿巴斯．基亞羅斯塔米與居馬仕．普魯阿哈馬特（Kiumars Pourahamad）合著。一九九四年。晶文社出版。

● 16 肯．洛區

電影導演。一九三六年生於英國沃里克郡。於牛津大學學習法律後，一九六二年進入 BBC，擔任電視劇執導。一九六七年以《可憐的母牛》出道為導演，代表作有《小孩與鷹》《底層生活》《土地與自由》《吹動大麥的風》《尋找艾利克》《天使威士忌》等。

● 17 《小孩與鷹》

肯．洛區執導，一九六九年製作之英國電影。日本於一九九六年上映。

● 18 《在黑暗中漫舞》

拉斯．馮．提爾執導，二○○○年製作之丹麥、德國合作電影。同年於日本上映。坎城影展金棕櫚獎得獎作品。

● 19 拉斯．馮．提爾

電影導演。一九五六年生於丹麥哥本哈根。哥本哈根大學電影學系畢業後，進入丹麥

電影學校學習導演，一九八四年以長片《犯罪分子》出道為導演。代表作有《歐洲特快車》、《破浪而出》、《在黑暗中漫舞》、《厄夜變奏曲》、《撒旦的情與慾》、《性愛成癮的女人》等。

● 20｜尚·皮耶·達頓與盧·達頓

電影導演。哥哥尚·皮耶一九五一年、弟弟盧一九五四年生於比利時烈日省。一九七四年起製作紀錄片。一九八七年發表首部劇情長片《Falsch》。代表作有《美麗羅賽塔》、《兒子》、《孩子》、《騎自行車的男孩》、《兩天一夜》等。

● 21｜《美麗羅賽塔》

達頓兄弟執導，一九九九年製作之比、法合作電影。日本於二〇〇〇年上映。坎城影展金棕櫚獎得獎作品。

● 22｜布魯諾·杜蒙

電影導演。一九五八年生於法國巴約勒。

一九九七年以長片《人之子》出道為導演，榮獲坎城影展評審團大獎。代表作有《人性本色》、《情色沙漠》、《野獸邏輯》、《最後的卡蜜兒》等。

● 23｜《人性本色》

布魯諾·杜蒙執導，一九九九年製作之法國電影。日本於二〇〇一年上映。坎城影展評審團大獎得獎作品。

● 24｜《橫濱藍色燈影》

一九六八年發行，石田亞由美第二十六張單曲唱片。累計銷售超過一百五十萬張的暢銷金曲。

● 25｜向田邦子

編劇、散文作家、小說家。一九二九年生於東京。實踐女子專門學校（現為實踐女子大學）國文系畢業後擔任社長秘書，之後進入雄雞社《電影故事》編輯部當編輯。一九六二年執筆《森繁

的高層讀本》劇本、一九六四年執筆電視劇《七個孫子》劇本。代表作有《時間到了》、《寺內貫太郎一家》、《冬日運動會》、《家族熱》、《宛如阿修羅》、《阿吽》、《宛如蛇蠍》等。一九八一年採訪旅行中因空難過世。

● 26｜量身打造

「根據演員而寫」的意思。編劇事先根據某位演員撰寫為劇本內的出場人物。

● 27｜成瀬巳喜男

電影導演。一九〇五年生於東京。工手學校（現為工學院大學）肄業後，進入松竹蒲田拍片廠擔任道具人員。經過十年努力，一九三〇年以喜劇短片《武打夫婦》出道為導演。代表作有《願妻如薔薇》、《飯》、《夫婦》、《兄妹》、《浮雲》、《流》、《聽雨》、《亂雲》等。一九六九年過世。

● 28｜小津安二郎

電影導演。一九〇三年生於東京。曾任一年

217

的高等小學代課老師，之後進入松竹蒲田拍片。一九二七年以古裝片《懺悔之刃》出道為導演，特殊的影像世界被稱為「小津風格」，留下許多傳世名作。代表作有《晚春》、《麥秋》、《小早川家之秋》、《東京物語》、《早安》、《茶泡飯之味》、《秋刀魚之味》等。一九六三年過世。

● 29｜拍片廠系統

一九三〇年代起確立，在拍片廠拍攝電影的系統。導演以下的工作人員、大大小小所有演員必須跟電影公司簽約，導演有固定工作班底。一九七〇年代初期隨著電影業的夕陽化而消失。

● 30｜砂田麻美

電影導演。一九七八年生於東京。慶應義塾大學總合政策學院畢業後，擔任是枝裕和導演的導演助理，進入河瀨直美、岩井俊二、是枝裕和等導演的製作現場。二〇一一年首次執導以罹癌過世的父親為主角的紀錄片電影《多桑的待辦事項》，票房突破一億日圓，創下新手紀錄片導演的賣座紀錄。二〇一六年三月上映，岩井俊二執導的《夢想與瘋狂的王國》上映。

● 31｜山田太一

編劇、小說家。一九三四年生於東京。早稻田大學教育學系畢業後，進入松竹，師事木下惠介導演。一九六八年執筆「木下惠介時間」的《一家三口》贏得高收視率。代表作有《男人們的旅途》、《岸邊的相簿》、《創造回憶》、《早春素描簿》、《長不齊的蘋果們》、《提洛邦輓歌》、《山丘上的向日葵》、《拼布家庭》等。

● 32｜Cocco

歌手、繪本作家。一九七七年生於沖繩。一九九六年以地下音樂人出道，翌年以單曲《倒數計時》進軍樂壇。發行了四張專輯後，二〇〇一年暫停音樂活動。出版兩本繪本後，二〇〇六年重新開啟音樂活動。二〇一二年主演的電影《KOTOKO》上映。二〇一六年三月上映，岩井俊二執導的《被遺忘的新娘》。她也有參與演出。二〇一三年散文集《東京夢》由三島社出版。

● 32｜《想法。》

Cocco 著。二〇〇七年、每日新聞社出版。

● 34｜業田良家

漫畫家。一九五八年生於福岡。西南學院大學法學院畢業。一九八三年投稿應徵千葉徹彌獎，受到編輯注意，翌年以四格漫畫《業田君》出道。代表作有《自虐之詩》、《業田哲學堂 空氣人間》、《機器人間》等。

● 35｜《業田哲學堂 空氣人形》

業田良家著。一九九九年、小學館出版。

● 36｜裴斗娜

女演員。一九七九年生於大韓民國首爾。漢陽大學演劇電影系畢業。曾為模特兒、

藝人，一九九九年以《午夜冤靈》出道，代表作有《綁架門口狗》、《復仇》、《琳達！琳達！》、《駭人怪物》、《空氣人形》、《雲圖》、《道熙呀》、《朱彼特崛起》等。

● 37 ｜ 奉俊昊

電影導演。一九六九年生於大韓民國大邱。延世大學社會學系畢業後，一九九五年執導十六釐米短片《白色人》。代表作有《綁架門口狗》、《殺人回憶》、《駭人怪物》、《非常母親》、《末日列車》等，為大韓民國「三八六世代」之一。

● 38 ｜ 萬屋錦之介

演員。一九三二年生於京都。出身歌舞伎世家，父親為吉右衛門劇團地位最高的女性扮相演員。一九五三年最後的歌舞伎畢業公演後轉戰電影界。與美空雲雀合演後，主演《吹笛童子》成為明星。代表作有《里見八犬傳》系列、《武士道殘酷物語》、《新選組》、《柳生一族的陰謀》、《布局者梅安》、《本覺坊遺文、千利休》等。一九七二年前後轉往舞台劇、電視界發展，一九九七年過世。

● 39 ｜ 勝新太郎

演員。一九三一年生於千葉、成長於東京。二十三歲與大映京都片廠簽約。一九五四年以《花樣白虎隊》出道。一九六七年設立勝製作公司，親自參與電影製作。代表作有《座頭市》系列、《惡名》系列、《軍人流氓》系列、《忠臣藏》、《無法松的一生》、《砍殺人》、《迷走地圖》、《帝都物語》等。亦活躍於電視劇、舞台劇。一九九七年過世。

● 40 ｜ 李屏賓

攝影總監。一九五四年生於台灣。一九七七年進入中央電影公司。一九八五年拍攝侯孝賢執導的《童年往事》，以後成為班底，近年以《春之雪》、《空氣人形》、《戀戀塵囂》、《戲夢人生》等日本電影於業界活躍。代表作有《戀戀風塵》、《戲夢人生》、《花樣年華》、《印象雷諾瓦》、《刺客聶隱娘》等。

● 41 ｜ 童年往事

侯孝賢執導，一九八五年製作之台灣電影。日本於一九八八年上映。

● 42 ｜ 戲夢人生

侯孝賢執導，一九九三年製作之台灣電影。同年於日本上映。

● 43 ｜ 固定攝影

先固定好攝影機再進行攝影。

● 44 ｜ 王家衛

電影導演、編劇。一九五八年生於中國上海。五歲遷居香港，於香港理工學院學習平面設計。畢業後進入電視圈，以編劇出道。一九八八年執導處女作《旺角卡門》，代表作有《阿飛正傳》、《重慶森林》、《春光乍洩》、《花樣年華》、《2046》、《我的藍莓夜》、《一代宗師》等。

●45｜《花樣年華》
王家衛執導、二○○○年製作之香港電影。日本於二○○一年上映。

●46｜濾鏡使用
為調整色溫使用濾鏡，以達到修正色溫和柔化效果。

●47｜毛片
電影用語，拍攝後未經剪輯的素材。

●48｜《厄夜叢林》
丹尼爾・麥利克（Daniel Myrick）、艾杜瓦多・桑奇斯（Eduardo Sánchez）執導，一九九九年上映的美國電影。同年於日本上映。

●49｜吉野弘
詩人。一九二六年生於山形。酒田商業學校畢業後，進入帝國石油（當時）服務。戰後因肺結核進行療養開始寫詩，一九五二年起向《詩學》投稿。一九五三年成為《櫂》同人。一九五七年自費出版詩集《消息》。代表作有詩集《十瓦特的太陽》、《沐浴陽光下》、《燒夢》、《生命》、《為了兩人和睦》、隨筆《日本的愛情詩》、《詩的建議 詩和語言的通路》等，二○一四年過世。

●50｜《生命》
吉野弘的詩作。收錄於一九九九年、角川春樹事務所出版之《吉野弘詩集》。

●51｜《當我年幼時 谷川俊太郎篇》
於NHK數位衛星高畫質台播出的人物紀錄片節目，是枝導演負責拍攝的「谷川俊太郎篇」是第九集，於二○○七年三月二十一日播出。

●52｜荒木經惟
攝影家。一九四○年生於東京。千葉大學工學院畢業後，進入電通擔任宣傳攝影師。一九六四年以攝影集《小幸》榮獲太陽獎。代表作有《感傷的旅程》、《愛貓奇羅》、《冬之旅》、《旅少女》、《寫狂人大日記》、《日本人的臉》系列等。

●53｜艾力克・侯麥
電影導演。一九二○年生於法國巴黎。大學主修文學，取得教師資格後於中學任教。一九五一年投稿於安德烈・巴贊（André Bazin）等人創刊的《電影手冊》之後擔任六年的總編輯。一九五九年執導長片《獅子星座》，代表作有《沙灘上的寶琳》、《春季故事》、《人約巴黎》、《愛情誓言》等。二○一○年過世。

●54｜克林・伊斯威特
演員、電影導演。一九三○年生於美國加州。因演出一九五九年起於CBS播出的西部劇《策馬揚鞭》而成名。主演的代表作有《荒野大鏢客》、《黃昏雙鏢客》、《緊急追捕令》系列。兼任導演的代表作有《殺無赦》、《麥迪遜之橋》、《登峰造擊》、《經典老爺車》。執導作有《硫磺島的英雄們》、《來

自硫礦島的信》《美國狙擊手》等。

● 55｜楊德昌

電影導演。一九四七年生於上海，兩歲時遷居台北。一九八一年於《一九○五年的冬天》擔任編劇和製作助理。翌年以集錦式電影《光陰的故事》出道成為導演，代表作有《恐怖分子》、《牯嶺街少年殺人事件》《青梅竹馬》、《一一》等。和侯孝賢同為台灣新電影的代表人物。二○○七年過世。

● 56｜《恐怖分子》

楊德昌執導、一九八六年製作之台灣電影。日本於一九九六年上映。

● 57｜《牯嶺街少年殺人事件》

楊德昌執導、一九九一年上映之台灣電影。日本於一九九二年上映。

● 58｜《一一》

楊德昌執導、二○○○年製作之台灣電影。

同年於日本上映。坎城影展最佳導演獎得獎作品。

● 59｜《悲情城市》

侯孝賢執導、一九八九年製作之台灣電影。日本於一九九○年上映。

第 6 章
世界の映画祭
をめぐる

遊走世界各大影展

ゴールではなく
スタートとして

不是終點　而是起點

世界三大影展的構圖

處女作《幻之光》參加威尼斯影展，是我第一次進軍影展，至今已有二十年。截至目前參加了將近一百二十場影展，累積的經驗總算能看出對電影和電影導演而言，影展的意義何在。

典型的歐洲影展首推法國坎城影展。我參加過五次。從一九四六年法國政府首度開辦以來（有中斷過），每年五月都會在蔚藍海岸度假勝地的坎城舉行。歷年來都聚集了數千人的電影製作者、片商、演員。這裡是將新片賣給全世界電影發行公司的促銷舞台，俗稱為「國際樣品市場」。最大獎項金棕櫚獎叫做「La Palme d'or」、評審團大獎叫做「Grand Prix」。

其次是德國的柏林影展 1。一九五一年開辦，每年二月舉行。我只有以處女作《幻之光》參加過一次「影片大觀單元」。就傾向而言，偏好社會派作品，最大獎金熊獎曾頒給紀錄片作品。二〇〇二年宮崎駿 2 導演以《神隱少女 3》得獎。

第三是義大利的威尼斯影展。該影展我也只參加過一次。一九三二年開辦，是歷史最悠久的國際影展（中斷過），於每年的八月底到九月上旬舉行。不是在觀光客雲集的本島，而是在麗都島——從威尼斯搭水上巴士約二十分鐘距離的高級休閒勝地，算是氣氛悠閒的影展。

這三個被稱為是「世界三大影展」，實際上由於威尼斯的交通不便，且長期以來被定位成重視「藝術」多於「商業」，因此於二〇〇二年設置買賣市場，但仍是買家不願積極參加的影展。

反而因為多是創作人聚集，說氣氛輕鬆倒也很輕鬆。我參展是在一九九五年，當時還沒有買賣市場，一點商業色彩都沒有，演員和工作人員可以在島上看電影、吃可口的生火腿、假日到威尼斯坐鳳尾船，悠閒度過美好的時光。儘管很有傳統，又是三大影展之一，但最近比起坎城和柏林，不論是受矚目度、聚集人數都敬陪末座。

不過在日本因為對一九五一年黑澤明 4 導演的《羅生門 5》榮獲最大獎金熊獎的記憶猶新，還存在「說到影展就是威尼斯」的印象。其實世界各地則是呈現坎城影展始終一枝獨秀的狀態。我想這跟主辦國電影產業的隆盛或衰退有直接關係。歐洲的電影創作者一旦完成作品，通常目標都會指向可擴展商機的坎城，尤其法國的主流思想是「與其參加威尼斯競賽，不如選擇坎城的『一種注目』部門」。

不過所謂的影展都很重視他們自己發掘的作家。以坎城來說，贏得最佳新手導演獎「金攝影機獎」的導演每一次帶來新作品時，他們都會說聲「歡迎回家」。像這樣和導演建立緊密的信賴關係、倚重評審團，然後形成一個「大家族」。就這個意義來說，我這幾年雖然接連參加坎城影展，

但身為威尼斯發掘的作家將永遠成為我的履歷。

北美最重要的絕對是多倫多影展。在日本因為蒙特婁有競賽單元，日本作品也常得獎，或許比較熟些，但就影展的世界地圖而言，顯然多倫多的地位要高得多。

現在的片商不會跑去威尼斯，而是前往加拿大的多倫多影展。因為在威尼斯影展上映的好片，幾乎也都會在這裡上映；加上連續有許多在此影展贏得觀眾票選獎的作品得到奧斯卡獎，讓選擇多倫多為世界首映的好萊塢電影跟著增加，近年來影展突然變得熱鬧豪華了起來。實際到場人數也僅次於坎城、柏林的規模。除了因為九一一恐怖攻擊事件而放棄參展的《這麼……遠，那麼近》，我其他的作品都有受邀。如果是歐洲境內，西班牙的聖賽巴斯提安影展 6 的規模也很大、荷蘭的鹿特丹影展 7 則成為發現新才能的熱門場合，十分充實。

政治、音樂、建築等各方面的意見也受到重視

我想海外影展的相關新聞媒體報導要比日本健全許多。

比方說評審團的評價並非絕對。記者的評價有時和評審的看法有所出入，甚至評審的決定會引

發記者一致的反彈。記者和評審各自具有批判精神是很重要的。

根據我個人的經驗，《下一站，天國！》到聖賽巴斯提安參展時，電影一播映結束，拍手和頓地聲起此彼落。頓地是批判，用來取代喝倒采。這種表達方式很有趣。他們不滿的是電影正式開始前播放的影展贊助商名單。例如「雀巢」是親比利時的企業，只要雀巢的商標出現在螢幕上，就會被喝倒采。

比喝倒采更嚴重的就是中途退場。

影展也是提供片商參考的試映會，只要他們認定「不買」，大約十五分鐘就會出場。因為同時段有五、六部片放映，得趕場去看其他試映。由於坎城一開始沒有將片商試映和公開放映分開的關係吧，放映到一半就紛紛響起離席走人的聲音，讓跟著一起看片的導演大發雷霆，現在已經改善了。

還有這樣的經驗。

《幻之光》參加威尼斯影展時，頒獎典禮上法國電影領獎時，會場中有個跟影展毫無關係的女性帶著布條大喊「反對法國試爆核彈！」衝上舞台。我本人當然也反對核彈試爆，但老實說這件事跟得獎導演沒有關係，畢竟他又不是拍了贊成核彈試爆的電影。

229

問題是現場正好是起立鼓掌的時間，發生此狀況大家都驚訝，一下子坐也不是、起立鼓掌也不是。我心想如果自己是站在舞台上的導演該怎麼辦，一時之間無法有明快解決的答案。倒是讓頭一回參加影展的我深刻體悟到：身為電影導演必須在那種場合發言，表明自己的態度才行。

日本的電影導演，基本上大多只談論電影的話題。尤其是我這個世代，要談電影可以，因為不太涉獵政治、音樂、建築等相關知識而無法開口。因為在日本，電影僅僅是專科學校或藝術大學的一個學系，並沒有國立電影大學的存在，幾乎電影導演都不是在大學主修電影，而是自修而成。

儘管小我一世代的導演比較多大學科班出身，但就我所知全面性擁有藝術相關素養的人並不多。當然擁有那些學養未必等於有創作電影的能力，但國外有許多像艾騰・伊格言[8]（Atom Egoyan）也能執導歌劇的導演，恐怕日本就找不到吧。

在法國，電影導演多半出自國立電影學校，都是相當資優的知識分子。例如從越南移居法國的陳英雄導演，法文、英語都能說，比我還了解村上春樹、川端康成、三島由紀夫等作家。據說在法國，電影學校比司法考試還難錄取，能讀韓國電影學校和美國NYU（紐約大學）電影學系的都是菁英分子，而且家境富裕。

正因為如此吧，電影導演這個職業的社會地位很高。至於能否拍出有趣的作品，就另當別論

了。看在他們眼裡，只覺得「沒有受過菁英教育，甚至也沒有在大學主修電影的日本導演為何能拍電影」很不可思議。不過日本國立東京藝術大學已在二〇〇五年設置「影像研究科電影主修」的研究所，儘管發展得慢，今後日本電影教育的走向仍值得關注。

東京影展無法成為「亞洲最大影展」的理由

一九八五年開辦的東京影展，很遺憾以世界來看，算是排名很低的影展。

最近總算影展總監（二〇一三年之前名為主席）開始走訪各國影展進行調查，由於之前在不熟悉他國影展的情況下開辦，搞得很不像樣。

例如競賽評選的歷史不存在。最可惜的是沒有向全世界介紹我們所發掘的電影創作者，沒有對他們的新作表達「歡迎回家」培養持續性的關係。

當初也沒有好好招呼來自海外的導演和演員。主會場不明確，比方說不知道去哪兒能夠見到誰。原則上澀谷的文化村是主會場，還記得在地下室的開幕式和侯孝賢導演說笑時，到了下午六點說是要關門把我們趕了出去，害得我們手上拿著咖啡不知何去何從。既然號稱是「亞洲最大影

231

展」，假如邀請導演來日本一個禮拜就請安排好一個禮拜去哪裡，三餐如何解決。對海外導演，尤其是來自其他亞洲國家，都覺得東京物價太高，無法好好吃飯。聽篠崎誠導演說，他在其他影展認識的伊朗導演受邀來東京影展時，因為錢不夠只好在飯店裡吃泡麵，所以他趕緊帶著友人到淺草吃什錦燒。不知道這方面的問題近來是否稍有改善。

換做是歐洲的影展就會發揮特色，就連「用心款待」也是一種演出。

例如一九八二年開辦的都靈影展，三十多年來都受到當地市民引以為傲的支持。我參加過三次，影展首日會收到停留幾天的餐券和標註可使用餐券之餐廳的地圖。只要掛上影展通行證，服務生就會主動開口問「從哪裡來的呢？日本嗎？我知道黑澤明」。不僅可以吃到當地美食，也能和一般市民交流，是很棒的規畫。

法國南特三洲影展也會根據停留天數發給零用錢，並叮嚀「請上街享用美食」。這真的是很棒的安排。影展不是只有放映電影，還必須整個城市都具備歡迎電影和電影人的精神才會成功。

光拿吃飯為例，彷彿我是個好吃鬼（雖然沒錯）。說到其他的魅力，在法國西部港都拉羅歇爾舉辦的影展，規模很小也沒有競賽部門，更不可能有交易市場，但從一九七三年起已持續舉行四十多年。二○○六年以回顧展 9 的名義，放映了我的作品（包含紀錄片），於是當成暑假前去停留了

一個禮拜。印象中街頭不像世界盃足球賽那般熱鬧。

當時經由影展主辦單位的協調，答應接受當地高中生採訪。他們在高中主修電影，也看過我作品的DVD，所以想採訪我。採訪者、打燈光等都是高中生。雖然問的不外乎是「法國導演中喜歡誰」等很稚嫩的題目，對我來說卻是很愉快的經驗，一共接了三場。還遇到幼稚園老師帶著約四十名幼童來看美國喜劇演員巴士達‧基頓（Buster Keaton）的無聲電影。當然這場電影是免費的。影展也能像這樣成為電影教學的場地。

我並不認為歐洲就全部都好，日本完全不行。而是在我的印象中，不管是競賽片的評選、對參加者的照顧、和地方建立良好關係、負起電影教育的功能等方面，東京影展遠遠落後於世界的國際影展。

那是因為日本的電影市場本來只靠國內就能成立的關係吧。犯不著特意跑去海外、不用辦影展，只要在國內就能做好生意。長期以來東寶、松竹、東映等大型電影公司的情況良好，「沒有必要到海外發展」的想法至今仍根深柢固無法跳脫。相對地，歐洲本來就具備把電影當成世界語言的價值觀，最大的要因是市場單靠自己國家是撐不起來的。所以會把海外市場納入視野之中，參加影展也成為基本常識。

233

影展不是用來宣傳日本的場合

二〇一三年就任東京影展總監的椎名保先生，於二〇一四年提出「希望加強動畫作品」的方向性。不管今後是否能成功，總之沒有訂出明確的方針，我想是不會有人願意大老遠跑到東京影展看電影吧。

然而很遺憾的是，這一年影展的宣傳口號非常無厘頭，居然說「勿忘日本是世界被尊敬的導演出身國」。想到從海外來的電影人不知抱著怎樣的心情看這句子（當然底下有翻譯成英文），我除了羞愧更是憤怒。影展不是用來宣傳日本的場合。

所謂影展是思考「何謂電影的豐富性？為此我們需要做什麼？」的地方。我無意將電影比喻為神，但想到自己能為電影做些什麼，身為其中的一滴水能夠和大家分享匯入電影大河的喜悅，這就是影展。絕對不是用來宣傳「電影為我們日本經濟帶來什麼？」的地方。因為是由廣告公司、經濟部主導產生的點子，才能平心靜氣做出如此丟人的舉動。

據說其他還有「TOKYO超越坎城、威尼斯、柏林的日子終將到來!?」的宣傳口號。以現階段的水準日本要想超越歷史悠久的三大國際影展恐怕永遠都不可能吧。影展找來好萊塢明星、女星

走紅地毯的二手花招已經無法吸引世界各地的人們前來。TOKYO到底目標要指向坎城、釜山還是多倫多，應該先確定方向性才行。

我個人認為不是紅毯群星閃耀的坎城，應該學習多倫多影展比較好。多倫多是都市型的國際影展，前面也提到過沒有競賽部門。宗旨是聚集喜愛電影的加拿大人和美國人請兩個禮拜的假，帶著通行證到戲院觀賞平常不在戲院上映的優質世界電影。我覺得東京也辦得到。

或者將場地移往京都，時間改在櫻花盛開或紅葉滿天的季節舉行。選擇在世界電影人「想去」的地點舉辦，或許會更有效果也說不定。因為基本上我很懷疑東京這地方適合舉辦影展嗎？

學習釜山國際影展的發展

亞洲的影展壓倒性獲得高評價的是釜山國際影展 10。釜山國際影展創設於一九九六年，歷史沒有東京影展久，但預算是東京影展的五、六倍。換句話說，國家參與支持的方式差別頗大。

第一次去釜山應該是第三屆，當時影展本身未臻成熟，電影上映中還有人帶行動電話進去，到處看得到義工跟海外導演索取簽名。如今那種素人氣息已消失殆盡，規模也變大了，來自韓國各

235

地的明星雲集，已是相當成熟的影展。

這都要歸功從創設年到二〇一〇年擔任執行委員長、被稱為「釜山國際影展之父」的金東虎[11]先生觀摩世界各地影展所反映出來的成果。

他在韓國政府還禁止日本電影公開放映的時代，第一屆影展就邀請了包含三部紀錄片電影的十三部日本電影參展。對於創設影展的動機，他表示「當時韓國電影才剛開始有海外影展邀請，為了向世界推廣、為了讓戰略更加明確，決定以亞洲的電影圈為主」，達成培育人才的目標」，實際上也持續進行審查亞洲新手導演的企畫案、援助製作資金的ＰＰＰ計畫[12]。

結果片商來了、新的創作者帶著企畫書過來、製作人也帶來了會議。從三十個國家、地區的一百七十部作品開始的影展，如今已擴展成超過七十個國家、三百部以上電影作品聚集的盛大活動。

不過因為跟法國一樣是基於國家威信舉辦的國家盛事，難免存在宣揚國威的意味；或者說與其是對世界發出訊息，更有著「這是韓國人為了韓國人而辦的影展」的傾向。以受邀來賓身分前去時，老實說會有稍微難為情的瞬間。尤其記者又很愛問「喜歡吃什麼韓國料理？」、「在韓國想跟哪位明星合作？」之類的問題。

但因為導演、記者和片商都是年輕人，倒也充滿活力、氣氛熱絡。

所謂「三八六世代」是指一九六〇年代出生、八〇年代參加過大學生運動的世代，韓國電影界目前就是由他們主導。像是奉俊昊導演、朴贊郁[13]導演等都有留學經驗、會說英語、也都是四十歲以後轉往好萊塢。也許在韓國跟其他工作比不算很成功，卻充滿壓倒性的上升氣勢，這就是韓國導演的特徵。

問題是這樣的影展也非一路風調雨順。釜山影展前年因為放映有關世越號船難[14]的紀錄片跟政府對立，補助款被削減，被迫換掉高層。因為處於存續危急狀況，世界各國的電影人都團結起來聲援影展，至今仍有抗議的聲音。日本方面，我和黑澤清導演等人也都發出了支持影展的訊息。

成熟的影展、國立的電影大學、高中的電影課程、對藝術村的補助等，韓國是由整個國家共同支持電影業的發展。可惜日本一項都沒有。

就像前面提到的，沒有國立電影大學的先進國家只有日本而已，這在海外是相當驚人的事實。

因為日本從沒有把電影當成文化，小津安二郎、溝口健二[15]早期的作品甚至連斷簡殘篇都找不到了。當然單是將電影視為「文化」也很無聊，將影展變成「國家事業」也很無趣，但回顧韓國這二十年，發現日本真的從未認真思考過要守護培育電影文化，才教人失望至極。

237

難忘的小小回憶

在影展中，電影導演一般會出席試映會、回答記者們的提問，一旦確定好跟哪國發行片商合作，就展開公關活動，幾乎得不停地接受採訪。

另外就是參加和電影相關人士的餐會、宴會，還有影展安排可自由參加的活動——例如遊覽尼加拉大瀑布、搭遊輪繞黑海一周之類的，只要時間許可就能參加。我個人倒是很少參加，多半是窩在飯店房間裡悠閒地看書、觀賞DVD。對我而言已算是奢侈的時光。

最近除非是很想去的地方，盡可能只參加可順便宣傳已確定上映的公關活動。

對於來影展的觀眾而言，能看到沒有公開上映只能在影展看到的電影，也就是非商業性的電影，是很重要的收穫。可是身為帶著作品參展的另一方，沒有找到發行片商，恐怕連雇用專業口譯人員的資金都闕如。

有一次參加荷蘭影展時受邀上電視，我和橋口亮輔導演去了，當時找了一個學日文的女大學生當翻譯，結果為了想聽懂她的日文重聽一遍時，節目已然結束了。所以現在的商業模式是確定發行片商時，也會要求附上專業口譯人員一起參加影展。

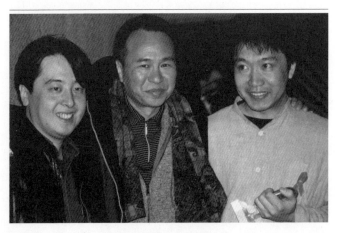

左起賈樟柯導演、侯孝賢導演、作者

不過印象深刻的通常都是和商業活動無關的影展。

一九九八年南特影展，賈樟柯[16]導演的《小武》[17]和我的《下一站，天國！》雙雙得到金熱氣球獎，和頒獎人侯孝賢導演三人一起拍照，留下美好的回憶（上圖）。而且當時還跟侯導在街頭巧遇，他買了路邊的水果軟糖給我。我不能吃，只好回飯店房間時拍照留念。

受邀參加於西班牙巴塞隆納近郊舉辦的錫切斯·加泰羅尼亞影展時，影展活動之一是在鎮上戲院放映維多·艾里西[19]（Víctor Erice）導演的《蜂巢的幽靈[20]》，我去看了。之後很高興在影展見到了女主角安娜·托倫特（Ana Torrent）。儘管她已經二十九歲，仍然保有一雙跟電影中一樣

黑白分明的眼瞳。我用破碎的英文表達「剛剛在戲院看了妳的電影」。

果然在影展看到喜歡和尊敬的人，意義就不一樣。

在美國科羅拉多州滑雪勝地舉辦的特柳瀨得影展 21，是讓電影愛好者請假大啖電影的影展。我在那裡見到了希臘的泰奧・安哲羅普洛斯 22（Theo Angelopoulos）導演。當時湯姆・克魯斯（Tom Cruise）的別墅就在山腳，在宴會上我還看到了哈里遜・福特（Harrison Ford）和喬治・盧卡斯（George Lucas）。

去多倫多時，因為艾騰・伊格言導演的新作《赤裸真相》正在拍攝，便跑去觀摩。剛好是中午時段，還跟著排隊吃飯，十分懷念的回憶。

參加印度的影展時更是一連串的文化衝擊。《下一站，天國！》原本預定放映，但因為底片在機場失蹤了，結果一個禮拜的停留期間依然沒能送達。儘管如此，影展主辦人還是拍拍我的肩膀笑說「This is India」。同一時期停留期間的韓國導演則是拿著節目單跟影展工作人員怒嗆「我的電影預定要放映，可是上面都沒列出來」。幾天後，他突然慌慌張張地趕搭計程車，問他怎麼了，說是突然在飯店房間接到電話「你的電影放映了，請快來現場」。原來前來的觀眾看了跟預定放映不同的作品，還好大家都沒有中途離席。韓國導演聽了才稍微覺得心安。

學習的場所

我開始辦映後座談會，一如第一章所寫的，是因為在南特的映後座談會有過非常棒的體驗。

映後座談會跟影評不同，可以直接感受到自己的電影是如何傳達出去（或是沒有傳達出去）。尤其是在國外，因為還要經過口譯，有時間觀察提問的人。那也是身為電影導演考驗自己的時間。

我在國內舉辦映後座談會是從《下一站，天國！》開始的。電影公開上映時，電影導演親自到戲院舉辦映後座談會，大概日本我是第一個吧（通常在影展有舉辦吧）。一開始單純只是想歡聚一堂，如今我僭越，但願能變成培養觀眾解讀能力的地方。

對我而言，影展也是學習的場所。尤其是和其他國家的導演交談，可看見日本所處狀況的特異性，也被迫思索外國人是用什麼樣的眼光看自己的作品。關於這些方面的見解，拍了二十年的電影、於各國影展和他們相遇，我應該也日臻成熟了吧。

● 1 柏林影展

一九五一年於德國柏林開辦的國際影展。共有競賽片、影片大觀、新興勢力、回顧展、兒童電影、德國電影六大單元。和坎城影展、威尼斯影展並稱為「三大國際影展」。每年二月舉行。

● 2 宮崎駿

電影導演、動畫家。一九四一年生於東京。學習院大學政經學系畢業後，進入東映動畫。之後歷經幾家製作公司，推出《魯邦三世》、《小天使》、《未來少年柯南》等動畫作品。一九八二年將連載於《Animage》的《風之谷》拍成動畫電影十分賣座。代表作有《天空之城》、《龍貓》、《魔法公主》、《神隱少女》、《崖上的波妞》等。二○一三年於《風起》上映時宣布不再製作電影。目前正在製作首部3D動畫《毛蟲波羅》。

● 3 《神隱少女》

宮崎駿執導，二○○一年上映的動畫電影。觀看人次兩千三百五十萬人。票房收入三百零四億日圓，創日本電影史紀錄。榮獲柏林國際影展金熊獎、奧斯卡金像獎最佳長篇動畫獎。

● 4 黑澤明

電影導演。一九一○年生於東京。一九三六年進入P.C.L.電影製作所（之後和東寶合併）擔任助導。一九四三年以《姿三四郎》出道為導演，作風強調戲劇性的影像表現和人性訴求，被譽為「世界的黑澤」。代表作有《羅生門》、《生之慾》、《七武士》、《大鏢客》、《天國與地獄》、《紅鬍子》、《亂》等。一九九八年過世。

● 5 《羅生門》

黑澤明執導，一九五○年上映的電影。日本電影首度贏得威尼斯影展金獅獎、奧斯卡榮譽獎的作品。

● 6 《聖賽巴斯提安影展》

一九五二年起於西班牙北部聖賽巴斯提安開辦的國際影展，每年九月舉行。

● 7 鹿特丹影展

一九七二年起於荷蘭鹿特丹開辦的國際影展，每年一月下旬舉行。現在競賽片單元獎勵長片導演的處女作或第二部作品。

●8｜艾騰·伊格言

電影導演。一九六○年生於埃及開羅，三歲遷居加拿大，於多倫多大學學習國際關係學後，一九七七年製作短片。一九八四年以長片《近親》出道為導演，一九九四年的《色情酒店》榮獲坎城影展國際影評人協會費比西獎。一九九七年的《意外的春天》又獲得該影展評審團大獎。代表作有《A級控訴》、《意外的旅程》、《赤裸真相》、《色，誘》、《魔谷奇案》、《雪地迷蹤》等。

●9｜回顧展

回顧上映。

●10｜釜山國際影展

一九九六年起於大韓民國釜山開辦的國際影展，主要受理亞洲新手導演作品。每年十月舉行。

●11｜金東虎

一九三七年生於大韓民國江原道。主管文化政策的公務員。直至六十歲退休後，一九九六年設立釜山國際影展，擔任執行委員長至二○一○年。現為名譽執行委員長。二○一三年發表以影展為舞台的短片《評審》。

●12｜PPP

一九九八年開始，釜山影展期間開設的企畫市場「Pusan Promotion Plan」的簡稱。促成值得期待的導演、製片、投資家、共同製作者等合作，並產生過諸多話題之作。二○一一年改名為「APM」（Asian Project Market）。

●13｜朴贊郁

電影導演。一九六三年生於大韓民國首爾。於西江大學學習哲學，在學期間組織「西江電影共同體」，一九九二年以《月亮是太陽的夢》出道。二○○三年執導、編劇的《原罪犯》獲得坎城影展評審團大獎。代表作有《JSA犯罪地帶》、《復仇》、《三更2之割愛》、《親切的金子》、《賽伯格之戀》、《飢渴誘惑》、《慾謀》、《下女的誘惑》等。

●14｜世越號船難

二○一四年四月十六日大韓民國珍島郡觀梅島海上發生沉沒的船難事故。四百七十六名乘客、船員中，二百九十五人死亡、九人行蹤不明的重大慘劇。

●15｜溝口健二

電影導演。一八九八年生於東京。進入日活向島拍片廠後，二十四歲時以《靈與血》出道為導演。被稱為女性電影的巨匠，影響遍及國內外電影人。代表作有《祇園姐妹》、《西鶴一代女》、《雨月物語》、《山椒大夫》等。一九五六年過世。

●16｜賈樟柯

電影導演。一九七○年生於中國山西省。就讀北京電影學院，畢業作《小武》贏得柏林國際影展最佳新人導演獎和最佳亞洲電影

獎，代表作有〈站台〉、〈任逍遙〉、〈世界〉、〈三峽好人〉、〈二十四城記〉、〈天注定〉等。

● 17 〈小武〉

賈樟柯執導，一九九七年製作之中國、香港合作電影。日本於一九九九年上映。柏林國際影展最佳新人導演獎和最佳亞洲電影獎得獎作品。

● 18 〈錫切斯·加泰羅尼亞影展〉

一九六八年於西班牙巴塞隆納近郊的海邊休閒勝地錫切斯開辦的國際影展。每年十月舉行。主要受理奇幻風格的電影。

● 19 〈維多·艾里西〉

電影導演。一九四〇年生於西班牙巴斯克地區。進入西班牙國立電影大學學習製作電影。在學期間於雜誌上發表影評。一九六九年以集錦式電影〈挑戰〉出道為導演。一九七三年拍攝〈蜂巢的幽靈〉，贏得同年聖賽巴斯提安影展大獎。除短片外，另有一九八

三年的〈南方〉、一九九二年的〈日光之夢〉三部長片，以寡作聞名。

● 20 〈蜂巢的幽靈〉

維多·艾里西執導，一九七三年製作之西班牙電影。日本於一九八五年上映。聖賽巴斯提安影展大獎得獎作品。

● 21 〈特柳瀨得影展〉

一九七四年於美國科羅拉多州特柳瀨得開辦的國際影展。每年九月舉行。

● 22 〈泰奧·安哲羅普洛斯〉

電影導演。一九三五年生於希臘雅典。雅典大學法學院畢業後，當完兵，前往法國索邦大學高等電影學院留學。一九六八年以紀錄片短片〈放送〉出道為導演。一九七〇年執導首部長片〈重建〉後，發表以希臘現代史為題材的三部曲〈36年的歲月〉、〈流浪藝人〉、〈獵人〉，贏得世界性名聲。代表作有〈亞歷山大大帝〉、〈霧中風景〉、〈尤利西

斯的凝視〉、〈永遠的一天〉等。發表「二十世紀三部曲」的〈哭泣的草原〉、〈時光之塵〉後，二〇一二年於拍攝第三部作品時發生機車車禍死亡。

第7章
テレビによる
テレビ論

2008–2010

源自電視的電視論

◉《或許是那個時候～電視對「我」而言是什麼～》
　（あの時だったかもしれない～テレビにとって「私」とは何か～）2008
◉《都是萩本欽一的錯》（悪いのはみんな萩本欽一である）2010

テレビにもっとも
欠けているのが、
テレビ批評

電視最欠缺的就是對電視的評論

『あの時だったかもしれない』

～テレビにとって「私」とは何か～

2008

——《或許是那個時候～電視對「我」而言是什麼～

偶然看到佐佐木昭一郎的電視劇

我是個不折不扣看電視長大的「電視兒童」。

三姐弟中的老么，因為父母的年紀都很大，從小一起跟著他們看古裝劇。而且還是《水戶黃門》、《錢形平次》、《遠山金四郎》等古裝劇中比較保守的劇集，而不是《必殺仕事人》。

開始主動積極看電視是在《超人力霸王》系列之後的連續劇。最初是看《感謝》、《蘿蔔花》、《大膽媽媽》等家庭倫理劇。其中最喜歡的是「東芝週日劇場 1」。當年每個禮拜都期待收看的小學

生，放眼看去大概除了我沒有其他人吧。另外就是平日傍晚播出的《青春是什麼》、《這就是青春》之類的校園劇。我是熱中看電視的少年，連帶地也看了《我是男子漢！》、《夕陽丘的首相大人》等。

中學時代，喜歡東芝周日劇場的《我家警官2》系列和《萬榮3》等由八千草薰和小林桂樹演出的連續劇。兩部都是以北海道為舞台，大學時期得知是倉本聰4寫的劇本，最後出現HBC（北海道放送）製作公司的名稱也印象深刻。事實上我還曾到該公司求職面試過（遺憾的是得跑業務，只好辭職）。

其他我還喜歡《我們的旅行5》、《傷痕累累的天使6》、《前略母親大人》等劇。

佐佐木昭一郎是NHK電視劇的導演，八〇年前半NHK Special台播出《河川》系列節目，其中《四季・烏托邦8》、《流水似提琴的聲音～義大利・波河～9》、《春・音之光 河川 斯洛伐克篇10》等每一集都充滿音樂性與詩意，完全跳脫電視劇的範疇，如今再看仍感覺手法新穎。大概是用十六釐米拍的吧，整集都是底片剪輯，用手提攝影機、只用自然光。那種粗糙的質感，和貫穿整體

有時會被問到「為什麼做電視這一行？」，我回答「因為不期然而遇是電視的魅力」。不見得專程付錢去戲院看電影，心中就一定能留下什麼。以我來說，就是佐佐木昭一郎7的《超人力霸王續集》。對之後的人生多少產生影響的電視節目。我認為每個人都有幾個偶然看見、留下強烈印象、

249

的細緻音效，散發出難以言喻的魅力。

每一個作品的故事都是名叫容子的女性前往造訪鋼琴的故鄉或小提琴故鄉的劇情。但飾演容子的中尾幸世並非演員，容子在途中遇到的人也都是當地素人不是演員。也就是說，演出的人和土地也是紀錄片，架構本身是劇情片，一種很不可思議的結構。節目一開始電視就瀰漫出不同的空氣，呈現出不同於民間電視劇一般模式的獨特世界觀。

佐佐木導演與其說是電視人，應該算是音樂人。他在藝能局廣播文藝部擔任廣播劇導演累積經驗，一九六六年和寺山修司[11]合作的《池谷彗星[12]》獲得義大利獎[13]廣播劇單元大獎。一九六八年調至電視劇部，首部電視劇《母親[14]》榮獲蒙地卡羅電視節[15]最佳作品獎，前面提到的《四季·烏托邦》得到義大利獎電視劇節目單元大獎、國際艾美獎[16]最佳作品獎等各種獎項。光是羅列出得獎經歷，也無法道盡佐佐木導演作品的魅力和獨特性。

佐佐木導演的作品，雖說是戲劇，故事情節的發展卻不是很明快，因此在晚間九點播出的收視率頂多只有三～四個百分點吧。即便是NHK也得重視收視率，因此得獎機會較少時，佐佐木導演也不得不使用演員拍電視劇。隨著獨特的世界觀消失後，一九九五退休的同時也離開了NHK。

● 《或許是那個時候
～電視對「我」而言是什麼～》
二〇〇八年五月二十八日播出／TBS BS-i
「報導之魂」／九十分鐘／ATP獎優秀獎【概要】對離開TBS後設立TV MAN UNION 已故的村木良彥和萩元晴彥所做的生前訪談，交織跟兩人相關的一九六〇年代的記錄片影像，凸顯出電視動漫期的樣貌。

之後有一段時期隸屬於 TV MAN UNION，二〇一四年擔任電影《敏英　泛音的法則》[17] 的導演及編劇。

說得誇張些，佐佐木導演的作品比起當時上映的其他日本電影都讓我感到新鮮。對我來說，佐佐木導演的作品和下一章節與村木良彥的相遇，絕對是讓我將方向從電影轉往電視的兩大契機。我想「如果這種事情都可以做到，自己或許也能在電視圈做出一番事業」，就這樣一腳踏入了電視的世界。

直到後來才發現，原來厲害的不是電視，厲害的是佐佐木導演和村木先生。

村木良彥和他的著作《你不過只是現在而已》

抱著想成為小說家或是靠文字維生的茫然想法考上大學，曾經是電視少年的我幾乎沒有上過課，而是一股腦地讀著接二連三出版的倉本聰、向田邦子、山田太一、市川森一的劇本集。同時也迷上電影，不去上學忙著打工賺的錢全花來買書和看電影。可是在那個電影已成夕陽產業，拍片廠系統也崩塌的時代，我不知道要如何找到電影的工作，心情多少偏向當個編劇吧。

當時是大學四年級的尾聲，我在池袋文藝座看了有森也實的處女作《星空那頭的國度》[18]，一部

很可愛很夢幻的電影。我對充滿早期大林宣彥[19] 導演風格的這個作品很有好感。導演是和我同年

的小中和哉[20]。原本是以八釐米獨立製片有名的導演，這是他首部商業電影。大概是因為和小中導

演和我同年讓我有些焦躁吧，看了他的履歷寫著「媒體工作室[21] 畢業」，經過調查得知不是電影學

校而是電視學校。

於是我決定也去該媒體工作室上課，入學面試的主考官是負責製作TBS山田太一電視的大山

勝美[22] 製作人和 TV MAN UNION 的村木良彥先生。

村木良彥原本是TBS的導播，但因一九六八年和萩元晴彥拒絕被調往非製作現場，連同之

後發生的TBS成田事件[23]、田英夫新聞主播解任事件[24]，爆發了長達九十天的「TBS鬥爭[25]」。

翌年離開TBS的村木於一九七〇年和萩元晴彥、今野勉等人合組 TV MAN UNION 節目製作

公司。

一九八二年為促進電視台和製作者的對等關係，設立全日本電視節目製作公司聯盟[26]。一九八

四年辭去 TV MAN UNION 代表職位，宣稱「為轉往新媒體」而設立媒體開發據點「Today &

Tomorrow」，擔任社長。同時參加人才培育私塾「媒體工作室」的設立，至一九八七年為止出任校

長。我見到他就是在那個時候。

之後他對電視業界的改革熱情不減，一九九四年擔任最後的東京地方電視台「東京大都會電視台」（MXTV）總監，推動高畫質化、全天候播出、攝影記者的任用等，不斷摸索新媒體的模式。

媒體工作室的課程是每周兩次，一個班級約三十人。比較深刻的記憶是在課堂上津津有味聽著山田太一、小栗康平[27]說話。至於最大的收穫還是觀賞村木良彥製作的《你……[28]》《大眾傳播Ｑ第一集·我……（新宿篇）》、《同上（赤坂篇）》、《我的崔姬》、《酷樣·東京》、《河內·田英夫的證言》、《我的火山》[29]等電視節目。緊接著佐佐木昭一郎之後他又帶給我「電視居然能做到這種程度」的衝擊。

知道村木後，也讀了前面提到的書《你不過只是現在而已》——電視能做什麼）。對於村木良彥、萩元晴彥、今野勉三人「對電視進行從錯誤中學習的試驗」非常感興趣，尤其是村木的理念、哲學，比起他的作品對我轉向電視界還更具影響力。如今回過頭來固然是這麼想，但老實說當時完全沒有製作經驗的我究竟對《你不過只是現在而已》能理解多少，我自己也很心虛。或許強烈吸引我的是村木良彥本人吧。總之我覺得他很帥、很有魅力，說話語氣沉穩像個知識分子，從來不會大聲罵人、說人壞話。但是他做出來的東西、寫出來的文字仍能堅持一貫的憤怒和透徹的思緒。

我想他是我遇到第一個有魅力、也能讓同性讚賞的成熟男人。

精神面的父親過世與服喪作業

村木良彥雖然是讓我決定投入電視業這一行的契機般存在，我卻從來沒有想要成為像他那樣的導播。換句話說，對我而言。他是精神面的父親。就像從《下一站，天國！》到《空氣人形》，安田匡裕製作人是我精神面和經濟面的父親一樣。這兩位父親都過世了，至今我在想事情時還是會在心中一一自問「村木先生會怎麼想呢」、「安田先生會怎麼說呢」，他們仍是我參考的對象。

二〇〇八年，我製作了《或許是那個時候～電視對「我」～》的節目。那是對村木良彥，以及同為 TV MAN UNION 創辦人之一的萩元晴彥所做的生前訪談，並穿插他們經手的六〇年代電視紀錄片影像而成的節目。轉記當時的節目介紹內容⋯

———
二〇〇八年一月二十一日，媒體製作人村木良彥過世了。村木於一九五九年進入 TBS。

一九六六年和萩元晴彥共同執導紀錄片節目《你⋯⋯》。以街頭錄音的方式連續對一般民眾拋
———

254

出十七個同樣的問題，嶄新的做法造成當時極大的迴響。也成為對日後的電視紀錄片產生莫大影響的作品。兩人執導的節目基礎總是存在著「電視是什麼？」的本質性提問。之後萩元製作了《太陽旗》，被政府批判是「方向偏離節目」，甚至演變成擴及整個電視業界的大事件。村木執導的《河內·田英夫的證言》也被政府批判是過於反美，使得田英夫被迫辭去主播，村木本人也被驅離製作現場。節目以一九六八年前後的電影春春時代為主，追隨兩人的青春歲月將焦點對準兩個真誠面對電視的製作者，以和他們的生前訪談為中心，透過重新追問四十年前成為電視分歧點的「事件」，藉由電視進行一場電視面對「現在」長期疏忽的自我審視。

當時我從前年的十二月起開始採訪 Cocco。村木過世的一月二十一日，我趕緊前往慶應醫院探視，隔天又趕往沖繩拍外景。

在那過程中，ＴＢＳ報導局的秋山浩之製作人跟我聯絡「聽說是枝導演以前訪談過村木先生，要不要根據那份訪談做個節目呢？」，起初我拒絕了。因為雖說是訪談，卻已經是十三年前的事了，而且是對著想要進入 TV MAN UNION 求職的大學生說的話，畢竟不是我直接詢問，能否做成節目我沒有把握。

255

但是從沖繩出完外景回來，將採訪帶從倉庫中找出來重看後，覺得很有意思。因為不是面對同

業或評論家，萩元、村木也都卸下心防，爽朗大方地用淺顯的語言訴說自己身為製作者的青春時

代。於是我從ＴＢＳ的影像資料室找出六〇年代當時的節目、相關資料進行修改作業。雖然節目

都是以前看過的，但資料多半是初次接觸。除了可以感受到那些是「如何捕捉六〇年代的電視業

界」的資料，似乎也暗示著「搞不好對電視業界而言，是另一種難能可貴的型態」，就這樣逐漸摸

索出節目的架構。

電視的可能性

節目中介紹了村木說的一句話「電視的敵人是藝術和新聞報導」。這是意義非常深遠的一句話。

首先關於新聞報導，其實所謂的電視報導是以包含新聞的報紙和電台新聞為模型。當時近代新

聞主義賴以成立所謂「客觀、中立、公平」的客觀主義、客觀報導被引進了電視界。另一方面，村

木等人認為電視應該建立電視自己嶄新的報導方式。村木考慮到實況轉播或許就是破壞陳規的方

法之一吧。萩元也將電視的那種特性用「As it is」的口號加以表現，呈現出「照實報導」。也就是

說並非呈現經由導播「權力」重編過的作品，而讓狀況更即時地開放出來。這才是電視，也因此電視對所有的「權力」（包含作家自身）都必須有「反權力」的自我認知。換言之，這種電視可以更野蠻些的想法，擔心電視報導失去了「以實況轉播代表電視的特有魅力」，故用「敵人」一詞表示。

其次是藝術，電視劇是從模仿電影開始，因此「拍得好像電影」被認為是讚美詞。村木不以為然，而是思考著電視劇應該如何脫離電影，覺得有必要深入探究。而且藝術是作家的東西，電影則是導演的東西，電視節目對那些東西是有不同看法的，甚至應該努力擺脫掉作家的束縛。

這就是我在第一章引用《你不過只是現在而已》的那句話「電視是爵士樂」。電視更應該以經由當場同時共有那段時間的人們所完成即將消逝的東西，無法用唱片的形式加以包裝的爵士樂為目標才對。

所以這本書的作者雖然有三人，卻無法明顯看出哪一部分是誰寫的，因為電視的共同作業不能反映出作家性，他們合寫一本書才有如此的結果。就這個意義來說，也算是一本激進的書。

我開始拍電影後，逐漸會以作家的角度看事情，身為「村木小孩」多少有點心虛。應該是拍完《無人知曉的夏日清晨》吧，剛好在代代木八幡站的平交道前和村木一起等電車通過，我很老實地說出自己的心情「現在逐漸成為作家的自己」，和村木先生當時想要做出不被作家束縛的節目與作

品之間，我感覺好像逐漸產生了乖離。村木先生不置可否地露出慣常沉穩的微笑安慰我說「一進

入多頻道時代，當人們想看電視時，反而今天的時代會根據個人名字選擇節目，所以一點問題也

沒有，不是嗎？」。

村木先生絕對不會說「非這麼做不可」，而是委婉地表示「這種方式也是一種可能性吧」。關於

《你不過只是現在而已》，只要一被說是「寫有關電視是什麼的一本書」時，他一定否認說「誰也沒

有提到電視是什麼，而是用電視具有什麼可能性的說法」。也就是說，他的想法是「當說出電視是

什麼時，就已經被定義、被限定住。電視是不說電視必須如何、電視應該如何的」。萩元和今野也

是同樣看法。

我製作的節目，播出後的迴響很大。與其說是對我的節目，應該說是對村木、萩元當時製作的

節目的迴響。一如我頭一次看到他們的節目時，許多觀眾的意見是「電視居然能做出如此有趣的

節目？」。但如果那句話的背後意義是「可見得現在的電視節目多無聊」，應該讓電視相關人士感覺

到自己也該負起責任。

「電視人氣概」還存在的時候

做了這個節目，讓我十分有感。

前面提到「搞不好對電視業界而言，是另一種能能可貴的型態」，現在電視所處的狀況和村木、荻元的時代已然不同，當然做出跟當年一樣的東西也未必然有趣。

例如節目中介紹的《大眾傳播Ｑ第一集・我……（新宿篇）》、《同上（赤坂篇）》，將轉播車開上街頭，找來民眾後給予一分鐘的時間自由說話（但民眾之中會夾雜一名演員），有新聞進來就由一旁的綠魔子播報，廣告則是以圖片或字幕隨時插入，呈現出「實況紀錄片」的形式。也就是說，在一個空間之中將現在發生的事以「一個時間流程」的單一畫面呈現出來。村木良彥對於「電視的特性是什麼」的提問，回答「時間和想像力同時進行」。因此這個節目應該可說是基於「能夠讓時間和想像力同時進行的應該是電視吧」的假設產生的實驗性節目吧。

可是當時的報紙社論大肆批評「說話的內容沒有意義」、「嘰哩哇啦地說個不停好無聊」等。的確一般市民在一分鐘說的東西或許很難充滿戲劇性與有趣。不過如果從導播想做什麼、他對電視的看法如何等觀點切入，瞬間就能感受到其中趣味。

259

電視實況轉播的魅力是不會因為剪輯方式將時間給切割。可以呈現完整的時間讓觀看的人可以共有發生變化的過程。這對所謂紀錄片或電視的時間藝術而言非常重要，也因此具有防止權力（包含電視台、政府、導播等一切）介入的好處。

不過我也覺得：物理式的現場實況轉播和看的人心中共有的實況感，應該是兩回事吧。因此就算是製作者重新整理過的節目，儘管不是現場節目，只要讓觀看的人能夠體驗像是現場的過程，不就好了嗎。換句話說，重要的不是「現場」而是「實況轉播」吧？這種詮釋的確與其說是電視性，或許更電影性吧……。

比方說把節目錄下來再看已變得理所當然的現在，能夠充分發揮現場實況轉播魅力的就只有運動賽事和新聞報導。因為我不是電視台的人，跟那兩種節目也毫無關係，或許「現場實況轉播」在我的電視論中很難成立。

電視誕生後的數年，沒有人自問自答「電視是什麼」也過去了。可是到了六〇年代後半，電視迎接誕生十周年，進入了不得不思考自我認同的時期。當時的節目之所以有趣，就是因為能看到導播們自問「電視是什麼」和所做的摸索。

不過那樣的自問自答到了七〇年代便結束了。借用村木說的話「質問本質的激進作業隨著企業

趨於安定而被排除了」。也就是說，因為電視台成了一流企業，在那之中不得不排除自己問自己的行為。

村木和萩元即便在自問自答的時期結束後，仍不畏各種打擊製作節目。當時貼在TBS電視台告示板上的資料寫著「根本看不懂村木良彥到底在做些什麼東西」。激進的東西在當時無法成為主流。

也就是說，能做出有趣的節目，不是因為時代好的關係。差別在於是否具備即使被打壓、明知不被接受還依然製作的「電視人氣概」吧。

他們是刻意選擇進入電視台服務的人們。不只是村木，還有當時負責TBS電視劇的鴨下信一、久世光彥[30]都是東大出身，想要進哪個一流企業都進得去，就連已經成為夕陽產業但地位仍高於電視圈的電影業界也進得去吧。在那種時代選擇電視台的那一刻起，他們一開始就做好了「會被認為是怪咖＝異端」、被質疑「在幹什麼？」的覺悟吧。

六〇年代～七〇年代前半的特徵是覺得「電視好像很好玩」都是非電視圈的人。在民營電視台龍頭TBS的導播周遭，聚集的可是寺山修司、谷川俊太郎、武滿徹[31]等戲劇人、詩人、音樂人。真羨慕能在那種異文化、異業的交流中，產生出水準極高的節目。

村木、萩元、今野，三人三種魅力

在媒體工作室遇見村木良彥的第一印象是知性又充滿魅力。當時他年約四十五前後吧，已是成熟的知識分子。

不過真正覺得他帥氣，是在自己開始工作、重新閱讀《你不過只是現在而已》之後。大學時代第一次讀時，總覺得他們是左翼分子。故意挑建國紀念日播放以「太陽旗」攻擊市民魂反動化（萩元的說法）的節目、歷經工會鬥爭被迫從TBS這種大企業離職、設立TV MAN UNION……，難怪我會覺得是左翼。可是越深入了解後，才發現他們是一點政治臭味都沒有的人。拒絕被捲入工會鬥爭，開始宣告「你們也是敵人」。為了堅守自己「做想做的東西」的哲學，不只是企業高層，就連不認同那種自由的工會也是敵人。始終堅持著這樣的立場，讓我十分感動。

我進入TV MAN UNION開始拍攝紀錄片後，逐漸有機會見到村木先生說話。由於當時村木先生已經不製作電視節目，跟TV MAN UNION也保持距離，平常幾乎沒有交談的機會。《或許是那個時候》的第一次訪談、為了製作《紀錄片的定義》前去請教他的東西也都被用上了。之後每一次要拍電影，我都會跟他約時間見面。如今回想真是寶貴的時間。

我幾乎沒有跟萩元晴彥直接接觸過。我進入 TV MAN UNION 時，他是山多利音樂廳開幕系列活動綜合製作人（一九八六年就任）、卡薩爾斯音樂廳綜合製作人（一九八七年就任），主要重心在音樂方面。就算製作過幾部紀錄片，幾乎也都是和今野勉合作。十分能言善道，讓人完全搞不清楚他話中的真偽。或許天生就是當製作人的料吧，喜歡也很擅長讓人與人相遇。

不過我進公司面試時，給我好評的其實是萩元先生，還記得最終面試時和主考官起了爭執，他擦身而過，他鼓勵我說「是枝，那個企畫案不錯」。我們之間的交流大概就是這種程度。後來有時在走廊上出來打圓場時，他會說「不是啦，他要說的不是那麼回事。也算是本質性的電視論吧」。

二〇一二年二月和今野勉於座・高圓寺紀錄片節[32]曾對談過。在那次對談中讓我驚訝的是，今野先生的工作態度竟是來者不拒接受邀約的工作，基本上一切都接受。

比方說今野先生曾指導過一九七七年播出、江藤淳[33]原著、由仲代達矢和吉永小百合主演、日本電視史上最早的三小時單元劇《大海甦醒[34]》。故事是以全力促進日本海軍近代化的明治英傑山本權兵衛的半生為主軸，從開國描繪至日俄戰爭的作品。

如果是我接到此一企畫的邀約，應該會拒絕。雖然我不是左翼，卻也不想拍攝以戰勝英雄為主角的作品。可是據說今野先生的想法是「那就想辦法不要拍成日俄戰爭的英雄故事」。

首先加入了山本權兵衛逛品川的窯子，救出剛要在裡面工作的女子並娶其為妻。另外也描繪了到俄國當海軍留學生，和子爵千金相戀的真實人物廣瀨武夫。也就是說，今野先生將電視劇改成那兩位女性的故事。而且今野先生後來還將三個小時的電視劇剪成四十五分鐘，完全是以兩位女性的故事為比三個小時的版本還要好看。

於是我重新感受到如果不具備今野先生的堅強韌性，是無法活躍在電視圈的第一線。

第二章也曾寫到，我有一年儘管隸屬 TV MAN UNION，但因抗議製作現場而拒絕出勤，私自跑去拍攝長野縣的伊那小學。結果很快就想將伊那小學做成節目，而在 TV MAN UNION 的工作大會上低頭賠罪說「對不起，請讓我繼續工作」。那一瞬間，始終沒說話的今野先生開口了。

「將來想成為導演的人，就算只是和公司內部的人鬧不合起爭執、或是拒絕出勤，未免也太弱了。所謂的導演是必須跟外部的工作人員、演員進行強韌交涉的職業。像你這樣是無法成為導演的。」

過去被罵態度不好、沒大沒小，我都無所謂。今野先生的這番話卻是重重一擊。經過將近三十年還清楚記得。證明今野先生本人果然很強韌，他是名副其實的成熟大人。

因為周遭有幾位成熟的大人存在，我才能繼續留在電視圈工作吧。

『悪いのはみんな萩本欽一である』

2010

——《都是萩本欽一的錯》

七〇年代解體電視的人們

二〇〇九年秋，提升廣電倫理·節目品質機構[35]（BPO）發布「有關綜藝節目的意見書」。那是對電視台「基於批判的聲援」，內容十分嚴苛。

在NONFIX經常合作的富士電視台小川晉一製作人那一年就任編成局次長，有意對這份意見書做出反應。首先讓被點名批判的《亂有看頭的說！[36]》工作班底開新節目，同時找非電視台員工的外部人士以「現在對綜藝節目的看法」為題拍一個節目，我收到了邀約。

當時製作的就是《都是萩本欽一[37]的錯》這個節目。

我刻意提出一個假設「會讓人對電視綜藝節目頻頻皺眉頭的犯人是萩本欽一」，然後拍成對萩本

265

欽一公審的紀錄片。一邊透過影像回顧過去的綜藝節目史，一邊檢討

意見書上列出綜藝節目被嫌棄的「霸凌」、「低俗」、「作弄素人」等七

大項目。辯護證人則是來曾經定義「電視的笑點就是摧毀現有的東

西」、日本電視台《電波少年[38]》也是前T部長的土屋敏男[39]、前「滑稽

導播族[40]」的三宅惠介[41]出來說話。

至於為什麼是萩本欽一呢，因為我個人認為他是說起七〇年代的電

視圈就不得不提的四人之一。

我在立命館大學從二〇〇五年起開了十一年「映像論」的課。共上十五堂，主要以六〇年代的電

視節目為例，教學生們「電視草創期有過哪些嘗試」。繼續延伸下去，則是思考對電視而言，七〇

年代是什麼呢？

七〇年代的特徵是「範疇的跨越」還有「解體」。出現一種不同於六〇年代「批評電視」的形式。

帶頭者之一是田原總一朗[42]。

田原先生一九六四～一九七七年間，為東京12頻道台（現為東京電視台）導播製作紀錄片節目。

其中之一的《青春紀錄片[43]》，節目完全呈現出田原總一朗的「紀錄片論」。比方說畫面上出現一對

● 《都是萩本欽一的錯》

二〇一〇年三月二十七日播出／富士電視台

「Σ頻道」／六十分鐘【概要】二〇〇九年秋

收到BPO「有關綜藝節目的意見書」，除了

採用「我們富士電視台綜藝節目宣言」，也

做為相關特別節目予以播出。以獨自的觀點

檢討綜藝節目的歷史和功過。

情侶，會有旁白說明「我們要這兩人扮演情侶」，製作出一個讓觀眾明白知道「紀錄片都是作假」的節目。

另外一人是伊丹十三[44]。伊丹先生的頭銜一般說來應該是電影導演，但在一九七一年執導TV MAN UNION 製作的人氣節目《想要去遠方[45]》以來，讓他領略到電視的可能性和趣味性，之後除了導演，連其他幕後工作也跟著參與。

比方說一九七五年播出的《太平洋戰爭秘辛「緊急密碼電報，祖國呀要和平！」～來自歐洲的愛～[46]》是他和 TV MAN UNION 的今野勉合作，一部融合了電視劇和紀錄片兩種不同範疇的「紀錄片電視劇」。

主角藤村義一中校是真實人物。戰時前往德國、瑞士的日本大使館赴任，戰敗幾個月前和美國情報局OSS（CIA前身）負責人亞蘭・達雷斯接觸，嘗試從事和平工作。仲代達矢飾演這名中校，就在劇情發展中，突然間以記者裝扮出現的伊丹十三宣布「現在藤村要和達雷斯進行交涉」，便開始了實況轉播。

伊丹先生用這種方式讓紀錄片和電視劇產生衝突與解體，負責該任務的則是伊丹十三本人。我覺得完全將他自己的電視論、電視觀投影在其中。

在電視劇方面，推動「解體」的是久世光彥導演。

《都是萩本欽一的錯》中也有提到，六〇年代主要播放的是以橋田壽賀子[47]編劇為主所寫、偏向古典、保守的家庭倫理劇。久世想要加以摧毀。便和向田邦子合作開始了電視劇的綜藝化。

例如來淺田美代子、天地真理等當紅偶像演戲，拍攝時幾乎都讓演員自由發揮，明明是電視劇卻是現場直播，就某種意義而言隨便他們愛怎麼搞就怎麼搞。

最具衝擊性的是《謎樣一族[48]》第三十集。這是以創業九十年的日式襪套店「兔屋」為舞台的家庭倫理劇，一開始久米宏來到兔屋的起居室，以現場直播重現當紅益智節目《答對了！噹噹！[49]》，而且要電視劇的出場人物回答「接下來在赤坂TBS周遭跑步的是誰和誰？」，最後鄉廣美和清水健太郎在TBS周遭跑步的實況轉播畫面和電視劇同時出現在畫面上。久世光彥勇於挑戰將原本應該保守的家庭倫理劇，極盡能事地加以摧毀。

那是久世導演對電影的對抗意識吧，呈現出徹底追求只有電視才能做到的態度。或許也能說是身為冷面笑匠「電視人」的尊嚴吧。而且久世導演最出類拔萃的是，在晚上九點時段播放那種節目還能擁有百分之三十的收視率，很厲害吧。

「解體」的背景自有其哲學

第四人就是萩本欽一。他是在綜藝節目方面進行「解體」的人。

首先電視綜藝節目有兩個源流。

一是ＴＢＳ旗下播出的古裝喜劇《俺就是三度笠[50]》、每日放送至今仍有的長壽節目《吉本新喜劇[51]》等可為代表。將劇場或演藝場演出的喜戲以實況轉播或錄影方式播出的綜藝節目。

另一種據說是來自美國的模式，以《泡泡假期[52]》為代表。是有歌有舞有短劇，源自歌舞秀的綜藝節目。這兩種長期以來就是綜藝節目的主流。

相對地，萩本欽一做了什麼嘗試呢？他就是帶支麥克風，和攝影師一起從攝影棚走上街頭，找一般人上節目。這是非常劃時代的做法，同時也讓電視走向素人化，也就是說將電視改變成「沒有才藝也能上的地方」。這是很大的轉捩點。發現「原來人的失敗很好玩」的是萩本欽一。作弄素人也是一樣，ＮＧ大獎也是一樣。在電視綜藝節目的分類中，萩本欽一開啟了新的主流。關於這方面我對萩本欽一的看法，採用了節目中被告證人日本電視台土屋先生的意見。在開製作會議時，土屋先生提到萩本欽一曾說出「摧毀」電視一詞，顯然可看出節目的主題為「破壞」。

至於萩本先生為何會把素人給牽扯進來呢，我猜想可能是因為跟他的搭檔坂上二郎[53]（兩人合組「短劇55號」）相比，他自覺比較沒有才能吧。二郎會唱歌、也會演戲。阿欽都不會。或許可以說他是因為自卑情結而開出不一樣的花朵。

我也知道節目名稱《都是萩本欽一的錯》用詞太毒，但這是一開始就決定好的。富士電視台說「是很有趣，但如果本人不能接受就不准用」，我個人則認為本人會答應。

於是前往萩本先生的公司，拿出寫著該標題的企畫書請對方過目。我很老實地說明「關於萩本先生改變電視綜藝節目方向性的功過，我想將焦點放在過的部分」。事後再問，萩本先生看到標題的瞬間竟說了聲「很厲害嘛」。這就是他上道的地方，我猜測同時也是他就算被別人否定也對自己做過的事所保有的尊嚴吧。

我曾和萩本先生開會見過一次面，大約聊了三個小時，印象中他想知道我要拍什麼、想要批判什麼。甚至還問了「我該穿什麼樣的服裝？」、「這是綜藝節目？還是紀錄片？」、「你想要多少收視率？」。感覺上不像是要演出的人，反而像個製作人充滿強烈的意識。

拍攝花了六個小時，萩本先生到了後半也著實累了，忍不住吐露心聲「自從擔任二十四小時愛心救地球的主持人後，就不太容易搞笑了」。聽到他這麼說，直覺「這句話可用在節目上」。

為了製作節目重新把阿欽的綜藝節目找出來看時，對於捕捉綜藝節目的深度、萩本欽一這個人在被稱為「收視率百分百的男人[54]」的時代留下了什麼？破壞了什麼？都非常有意義。

萩本先生也是《明星誕生！[55]》的第一代主持人，他讓該節目出身的森昌子、櫻田淳子、山口百惠等偶像歌手上自己的節目，讓她們演短劇。對清水由貴子也是一樣。他對從出發點就有關聯的人抱著「希望能幫助對方發芽、發覺出不同的另一面」的負責態度和多人一倍的用心關照，都是我在製作該節目後才知道的。

關於三宅先生和土屋先生，他們都對曾經製作某一時代的綜藝節目而感到自豪、參與本節目的演出應該也都樂在其中吧。搞笑的期限其實很短，對於製作者來說也一樣，沒有人好幾十年來都能持續讓人笑個不停。在那樣的過程中，我感覺到兩人所挑戰的節目，即便經過時代交疊依然能經得住批評。

例如土屋先生的《電波少年》是準備功夫做得相當齊全的節目。可是萬一製作端無法體會其用心時，就會產生只須粗魯使用諧星的誤解。只是模仿表面性的過激度是很危險的行為。為何會選擇該方法論？應該想到其背景必定有哲學的存在。電視在與時代密接的型態下，明明有屬於那個時代應選用的方法，如今卻單純只選擇一個樣子，找來許多沒有才藝的藝人，量產出只會玩類似處

罰遊戲的節目。如此一來，三宅先生和土屋先生的功績豈不被消耗殆盡。

連著《或許是那個時候～電視對「我」而言是什麼～》和《都是萩本欽一的錯》，我都在批評電視。然而以電視來思考電視，做為媒體解讀能力，我認為是很重要。說是教育製作者，聽起來好像很偉大，但因為電視視業界是沒有解讀能力的業界，在第一世代相繼凋零、退休的狀況下，長期在這一行工作的人以批評角度重新審視電視，我想還是有其必要吧。如果每個製作者都具有電視批評電視有助於節目的觀念，我想電視就可以變成更有趣的媒體。

何況各電視台擁有五十年的文獻資料，如果只基於懷舊觀點取用未免太可惜了。我深深覺得日本人是不懂得跟歷史學習的人種，大河劇也盡演英雄故事，應該更積極重新評估過去靠天線接收優質紀錄片的時代意義才對。

●1 東芝周日劇場
TBS旗下的電視劇節目。一九五六年十二月～二〇〇二年間由東芝獨家贊助，之後改為「周日劇場」繼續播出。

●2 《我家警官》
於TBS旗下東芝周日劇場播出、北海道電視台製作的電視連續劇。一九七五年五月～一九八一年十二月共播出六集。

●3 《萬榮》
於TBS旗下東芝周日劇場播出、北海道電視台製作的電視劇。一九七三年九月三十日播出。藝術祭最優秀獎得獎作品。

●4 倉本聰
編劇。一九三四年生於東京。東京大學文學院畢業後，一九五九年進日本放送。職務之餘，開始寫劇本。以日本電視台的《爸爸請起床》正式出道。一九六三年離職成為自由編劇。一九七七年遷居富良野市。一九八一年以富良野為舞台的家庭倫理劇《來自北國》蔚為話題。代表作有《前略母親大人》、《昨日悲別》、《咖哩飯》、《溫柔的時光》、《風之簾》等。

●5 《我們的旅行》
日本電視旗下播出、UNION電影製作的青春熱血劇。一九七五年十月～一九七六年十月共播出四十六集。之後又分別製作了三集的特別篇。

●6 《傷痕累累的天使》
日本電視旗下播出的電視連續劇。一九七四年十月～一九七五年三月共播出二十六集。一九九七年由阪本順治導演拍成電影。

●7 佐佐木昭一郎
電視劇導演。一九三六年生於東京。立教大學經濟學院畢業後，一九六〇年進入NHK，於藝能局廣播文藝部負責執導廣播劇。一九六八年調往電視劇部，擔任《銀河電視小說》的AD等職務。一九六九年推出首部電視劇《母親》。代表作有《夢之島少女》、《紅花》、《四季・烏托邦》、《河川》三部曲等。

●8 《四季・烏托邦》
於NHK綜合電視台播出的電視劇。一九八〇年一月十二日播出。榮獲文化廳藝術祭電視劇單元大獎、義大利獎電視劇節目單元大

獎、國際艾美獎最佳作品獎等。

● 9｜《流水似提琴的聲音》
～義大利・波河～
於NHK綜合電視台播出的電視劇。一九八一年五月一日播出。為《河川》三部曲的第一部曲。榮獲文化廳藝術祭電視劇單元大獎、義大利市民獎等。

● 10｜《春・音之光 河川 斯洛伐克篇》
於NHK綜合電視台播出的電視劇。一九八四年三月二十五日播出。為《河川》三部曲的第三部曲。榮獲文化廳藝術祭電視劇單元大獎、藝術選獎文部大臣獎等。

● 11｜寺山修司
歌人、劇作家。一九三五年生於青森。一九五四年就讀早稻田大學教育學院，並以歌人身分開始活動。翌年因腎臟病長住院、休學。戲曲處女作《遺忘的領地》於早稻田大學大隈講堂上演。一九五九年，在谷川俊太郎的建議下開始寫廣播劇，一九六七年成立「天井棧敷」劇團。一九七四年電影《田園之死》上映。擁有「語言的煉金術師」、「次文化的先驅者」等別名，留下龐大數量的文藝作品。一九八三年過世。

● 12｜《池谷彗星》
於NHK電台播出的廣播劇。寺山修司編劇。一九六六年八月三十一日播出。榮獲義大利獎廣播劇節目單元大獎。

● 13｜義大利獎
義大利廣電協主辦。為全世界最具歷史與權威的國際節目比賽。一九四八年創設。最大獎為義大利獎。

● 14｜《母親》
一九七〇年八月八日於NHK綜合電視台播出的電視劇。榮獲蒙地卡羅電視節最佳作品獎、最佳創作劇本獎、藝術選獎新人獎等。

● 15｜蒙地卡羅電視節
摩納哥公國主辦的電視節目國際大賽。為世界四大電視節之一。一九六一年創設。

● 16｜國際艾美獎
美國電視藝術及科學學院主辦之艾美獎的一個單元。以美國以外的電視節目為對象。一九六九年創設。包含電視劇的節目外，也獎勵與電視相關的各種功績。

● 17｜《敏英 泛音的法則》
佐佐木昭一郎執導、二〇一四年上映的電影。

● 18｜《星空那頭的國度》
小中和哉執導、一九八六年上映的奇幻電影。原著是小林弘利的同名小說。

● 19｜大林宣彥
電影導演。一九三八年生於廣島。成城大學文藝學院在學期間即發表八釐米作品。一九

六〇休學。一九六四年和夥伴合組實驗電影製作上映團體「獨立影片」，造成極大迴響。同一時期也正式成為活躍的廣告導演，十年拍攝逾兩千部，也得過國際廣告獎項。一九七七年首度執導商業電影《HOUSE》。代表作有以自己出身地尾道為舞台的「尾道三部曲」《轉校生》《穿越時空的少女》、《寂寞小笑》、《兩個人》、《青春搖滾》、《遠遠鄉愁》、《明天》、《殘雪》、《轉校生～再見親愛的～》、《那天以前》等。二〇一六年夏，最新作品《花筐》開拍。

● 20─小中和哉

電影導演。一九六三年生於三重。成蹊高中在學期間，演出電影研究社學長製作的電影。一九八一年製作獨立電影《隨時有夢》立教大學畢業後，於媒體工作室學習影像一九八六年以《星空那頭的國度》出道成為劇場電影導演。主要拍攝《鹹蛋超人》系列的特攝作品、科幻作品。代表作有《四月怪談》、《謎樣轉校生》、《鹹蛋超人》、《東京少女》、《又見七瀨》、《赤赤煉戀》等。

● 21─媒體工作室

村木良彥設立的人才培育私塾。擔任校長職位直至一九八七年。

● 22─大山勝美

電視製作人、導演。一九三二年生於鹿兒島。早稻田大學法學院畢業後，一九五七年進入TBS。製作、執導《岸邊的相簿》《創造回憶》、《長不齊的蘋果們》和久世光彥共同開創了「電視劇的TBS」全盛期。一九九二年退休後設立「KAZUMO股份有限公司」，製作了《藏》、《到天國的百里路》、《長崎布拉民謠》等電視劇。二〇一四年過世。

● 23─TBS成田事件

一九六八年三月十日，採訪反對建設成田機場集會時，TBS紀錄片製作工作人員的採訪車中，被發現有七名拿著抗議標語的反對同盟農婦和三名戴安全帽的年輕男子，電視台遭到來自政府和自民黨的指責、抗議，總共處分了八人。為後來所謂TBS鬥爭之一。

● 24─田英夫新聞主播解任事件

「JNN News Scope」首任主播田英夫在節目播出前往北越採訪的越戰報導，並說「北越不能輸」。自民黨認為他的報導立場欠美，因而向TBS高層施壓，甚至祭出不核發更新執照的最後通牒，儘管高層極力抵抗，但因TBS成田事件的影響，田英夫被迫離開該節目。

● 25─TBS鬥爭

田英夫新聞主播解任事件、TBS成田事件等一九六〇年代後半因節目內容、報導採訪方式發生爭議的鬥爭。

26｜全日本電視節目製作公司聯盟

日本主要電視節目製作公司加盟的業界團體。村木良彥為其設立努力奔走，一九八四年起任副理事長，一九九二年起任理事長，一九九五年起擔任顧問。

27｜小栗康平

電影導演。一九四五年生於群馬。早稻田大學第二文學院畢業後，進入情色電影業。之後成為自由導演助理。一九八一年以《泥河》出道為導演，榮獲莫斯科影展銀獎、奧斯卡最佳外語片提名。人稱「日本電影的鬼才」。代表作有《死之棘》、《沉睡的男人》、《被埋葬的樹木》、《藤田嗣治》等。

28｜《你……》

TBS旗下播出的紀錄片節目。一九六六年十一月二十日播出。美術設計為寺山修司。藝術祭獎勵獎得獎作品。

29｜《大眾傳播Q 第一集・我……》（新宿篇）》、《同上（赤坂篇）》、《我的崔姬》、《酷樣・東京》、《河內・田英夫的證言》、《我的火山》

TBS旗下播出的紀錄片節目。一九六七年六月～一九六八年一月播出。

30｜久世光彥

導演、電視製作人。一九三五年生於東京。東京大學文學院畢業後，進入TBS。一九六五年執導向田邦子的電視劇本處女作《七個孫子》，之後製作《時間到了》、《寺內貫太郎一家》、《謎樣》、《謎樣一族》等留名電視史的電視劇。一九七九年離職後，設立卡諾克斯製作公司。代表作有向田邦子的《沉睡的酒杯》、《午夜的玫瑰》、《女人的食指》，及《時間到了，再一次》、《時間到了，又一次》、《亂搞的傢伙》、《明天吹明天的風》、《小石川家》、《旋律》、《老師的提包》、《向田邦子的情書》、《夏目家的餐桌》、《東京鐵塔》等。一九八七年起以《昭和幻燈館》等書留下了小說、評論、散文等作品。二〇〇六年過世。

31｜武滿徹

作曲家。一九三〇年生於東京。主要自學作曲。作品範圍包含音樂會小品、電子音樂、電影配樂、舞台音樂、流行歌曲等十分廣泛。代表作有《弦樂安魂曲》、《環》、《Textures》、《Le Son Calligraphié》、《The Dorian Horizon》、《November Steps》、《Quatrain》、《Far Calls, Coming, Far!》等。一九九六年過世。

32｜高圓寺紀錄節

跨越電視、電影藩籬，重新發現紀錄片魅力和可能性的影展。二〇一〇年起，每年二月於「座・高圓寺」舉辦。

33｜江藤淳

文藝評論家。一九三二年生於東京。慶應義塾大學文學院畢業後，進入研究所。一九五

八年，由文藝春秋出版《排除奴隸思想》。翌年休學。小林秀雄死後，評為「文藝評論的第一把交椅」。一九六六年和三名夥伴創辦《季刊藝術》。一九六九年起於《每日新聞》發表文藝時評長達九年。也曾任東京工業大學、慶應義塾大學等校教授。一九九八年妻子過世，隔年自殺，享年六十六歲。

●34｜《大海甦醒》
江藤淳著，全五冊。一九七六～一九八三年，文藝春秋出版。一九七七年拍成電視劇。

●35｜提升廣電倫理．節目品質機構
由日本放送協會（NHK）、日本民間放送連盟（民放連）及其加盟會員公司出資與組織的團體。架構分為理事會、評議員會和事務局等三個委員會。

●36｜《亂有看頭的說！》
富士電視旗下播放，搞笑團體99擔任主持人的綜藝節目。一九九六年十月起播放。

●37｜萩本欽一
諧星。一九四一年生於東京。駒込高中畢業後進入東洋劇場劇團，被派往同一旗下的淺草法國座於脫衣舞秀的空檔表演短劇磨練演技。在那裡認識該劇團專屬喜劇演員安藤捲（之後的坂上二郎）。一九六六年和坂上二郎組成短劇55。因在富士電視台現場直播的《午間黃金秀》聲名大噪，短劇55手上同時有許多節目。一九七一年擔任《明星誕生！》第一代主持人開始單飛。翌年主持廣播節目（一）起來喊阿欽咚！一九七五主持電視節目（二）起來做阿欽咚！代表作有《阿欽咚的好孩子、壞孩子、普通孩子》、《阿欽有啥能耐！?》、《阿欽的周刊欽曜日》、《答對了！噹噹！》、《明星家族對抗歌唱賽》等。二〇一五年起就讀駒澤大學佛學院。

●38｜《電波少年》
日本電視旗下播出的系列綜藝節目。一九二年七月～二〇〇三年二月播出。依序是《前進！電波少年》、《再前進！電波少年》、《電波少年頭上長毛 最後的聖戰》。

●39｜土屋敏男
電視製作人。一九五六年生於靜岡。一橋大學社會學系畢業後，一九七九年進入日本電視台。歷經晨間新聞現場後，參與綜藝節目的製作。因為收視率低靡調往編成局，重新回歸製作推出的《電波少年》系列衝出高收視率。節目中被稱為「T製作人」、「T部長」。

●40｜滑稽導播族
由富士電視台旗下於一九八一年五月～一九八九年十月播出之《我們是滑稽族》的導播三宅裕介、佐藤義和、山縣慎司、永峰明、荻野繁組成。

●41｜三宅惠介
電視導播。一九四九年生於東京。慶應義塾

大學經濟學院畢業後，一九七一年進入富士波音（富士電視台製作子公司），八○年改隸富士電視台。一九七五年擔任「一起來做阿欽咚」的工作人員正式參與綜藝節目的製作，之後專心製作綜藝節目超過三十五年。代表作有《獅子的心情》《你可以放聲大笑上最大聖誕禮物秀》《明石家秋刀魚史》《森田一義時間 笑笑又何妨！》《暴衝秋刀魚大師》《平成教育電視》等。

◎ 42 田原總一朗

記者、新聞主播。一九三四年生於滋賀。早稻田大學第一文學院畢業後進入岩波製片廠。擔任攝影助理。一九六四年隨著東京12頻道（現為東京電視台）開台進入該公司。導播過《青春紀錄片》《記錄當下》等節目。一九七七年離職成為自由記者。代表作有《通宵實況轉播》《周日計畫》《選舉站》《激辯論戰》等。

◎ 43 《青春紀錄片》

東京12頻道播出的紀錄片節目，由東京瓦斯獨家贊助，包含田原總一朗共有三名導播輪流上陣。

◎ 44 伊丹十三

電影導演、演員。一九三三年生於京都。高中畢業後，進入新東寶剪接部。從事電影剪接工作後，轉任商業設計。一九六○年進入大映，以「伊丹一三」（ichizo）之藝名擔任演員，隔年離職。一九六七年改名「伊丹十三」（juzo）。成為電影、電視中很有存在感的配角。一九七○年代起加入「TV MAN UNION」參與製作紀錄片。一九八四年的《禮儀式》為電影導演處女作。執導的代表作有《蒲公英》《女稅務員》《民暴之女》《大病人》《寂靜的生活》《超市之女》等。

◎ 45 《想要去遠方》

日本電視台旗下播出，讀賣電視台製作的旅遊節目。一九七○年十月到現在仍播出的長壽節目。

◎ 46 《太平洋戰爭秘辛「緊急密碼電報 祖國呀要和平！」～來自歐洲的愛～》

TV MAN UNION 製作的紀錄片電視劇。一九七五年十二月十八日播出。電視大獎最佳節目獎得獎作品。

◎ 47 橋田壽賀子

編劇。一九二五年生於大韓民國首爾、長於大阪。日本女子大學文學院畢業，早稻田大學第二文學院肄業。一九四九年進入松竹隸屬劇本部。一九五二年於電影《鄉愁》首次單獨執筆編劇。一九五九年成為自由身。一九六四年出版《遞上袋子》成為作家，同年，電視劇《凝視愛與死》蔚為話題。代表作有《阿信》《春日局》《冷暖人間》等。

◎ 48 《謎樣一族》

TBS旗下播出的喜劇風格家庭倫理劇。一九七八年五月～一九七九年二月共播出三十

九集。

● 49│《答對了！嗡嗡！》

TBS旗下播出的人氣問答節目。一九五五年十月～一九八六年三月播出。

● 50│《俺就是三度笠》

TBS旗下播出、朝日放送製作的電視喜劇節目。一九六二年五月～一九六八年三月共播出三百零九集。

● 51│《吉本新喜劇》

每日放送播出、現場轉播吉本新喜劇舞台演出的節目。一九六二年九月到現在仍播出的長壽節目。

● 52│《泡泡假期》

日本電視台播出的音樂綜藝節目。一九六一年六月～一九七二年十月共播出五百九十一集。

● 53│坂上二郎

諧星、演員。一九三四年生於鹿兒島。一九五三年因於「素人歌唱藝場」代表鹿兒島獲得優勝，乃前往東京希望成為歌星。當過歌手助理、專屬主持人後，成為淺草法國座的喜劇演員。一九六六年和萩本欽一合組短劇55大受歡迎。各自單飛後，活躍於電視劇、電影的演出。一九七四年以歌手身分發行的《學校老師》賣出約三十萬張。二〇一一年過世。

● 54│收視率百分百的男人

TBS《阿欽的周刊欽曜日》最高收視率為31.7%、TBS《答對了！嗡嗡！》最高收視率為37.6%、富士電視台《明星家族對抗歌唱賽》最高收視率為28.5%，將各節目收視率合計所產生的稱號。

● 55│《明星誕生！》

日本電視台播出、觀眾參加型的歌手選拔節目。一九七一年十月～一九八三年九月共播出六百一十九集。

第8章
テレビドラマで
できること、その限界

2010–2012

電視劇能做到的事及其限度

◉《之後的日子》(後の日) 2010
◉《Going My Home》(ゴーイング マイ ホーム) 2012

デジタルで
一度撮って
みようかな

應該試著用數位拍一次看看吧

『後の日』

2010

被懷疑幸福的想法所吸引

———《之後的日子》

二〇一〇年，「奇幻文豪怪談」系列在ＮＨＫ數位衛星高畫質台，以連續四夜的方式播出。

這是將日本文豪的短篇小說拍成影像的戲劇部分（節目前半，三十五分鐘），搭配電視劇製作過程的影像和文豪生平與作品報導的紀錄片部分（節目後半，二十五分鐘）組成的系列節目。

導演共四人。落合正幸 1 導演是川端康成的《斷手》、塚本晉也 2 導演是太宰治的《葉櫻與魔笛》、李相日 3 導演是芥川龍之介的《鼻》、我描述的是室生犀星《童子》和《日後的童子》兩作品合而為一的《之後的日子》。每一個作品都將焦點放在該文豪作品所瀰漫幽玄夢幻的「怪異」氛圍。

事情的起源據說是落合導演的點子，想結合筑摩書房筑摩文庫的「文豪怪談傑作選」以戲劇方式

重現日本傳統的怪談。向NHK濱野高宏製作人提出企畫時，除了落合導演外，還思索其他要找誰來拍攝。

我挑中的室生犀星《童子》和《日後的童子》，前者是一對年輕夫婦失去年幼長子的故事，後者是死後三個月，該幼兒竟每天傍晚回到夫婦身邊，一個充滿哀思的幻想故事。

選上這個故事有幾個理由。首先這個作品處於日本近代小說的過渡期。明治中期，來自西歐強調「個我」的近代自我思想移植日本，另外也因為對國家主義的傾向產生抗拒，小說出現向下挖掘自我內在的傾向。浪漫主義如此開始的內在摸索，直接面對事實，逐漸轉移成解放內在自然的自然主義。其代表就是夏目漱石。因此我認為小說一定是進化了，同時某些外在世界的重要部分也被捨棄了。

話又說回來，如果死去的人變成鬼出現是古典的怪談，那麼室生犀星《日後的童子》就能定位在小說邁向內在世界的途中。死去的人並不可怕，我反而覺得這個產生自存活人們內在的幻想故事很有趣。

其次吸引我的理由是，這是個「被遺留下來的人們」的故事。事實上這個也是室生犀星自己的故事。大正十二（一九二三）年犀星寵愛的長子豹太郎才十三個

285

月大就夭折了，他將夫妻倆的悲傷寫成了《童子》（其中小孩的名字就叫做豹太郎）。實際上妻子懷第二胎時，他正在執筆《日後的童子》。

小說寫的是父親的糾葛。失去孩子後，第二胎出生，照理說應該感到幸福的犀星卻煩惱「不知道死去的長子會如何看待我們又生了第二胎、我們夫妻倆也那麼愛那孩子呢」。於是他將想像描寫成小說。嘗試懷疑「可以覺得自己的幸福是幸福嗎」，抱持那種想法的室生犀星，我認為是值得信賴的人。

另外一個讓我感到興味盎然的是有關牙齒的插曲。

儘管母親擔心「長子的牙齒一直都沒有長出來」，死後火化時，遺骨中竟出現沒有燒成灰的牙齒。我將母親保存牙齒的這段故事也用在電視劇中。一開始讀到時覺得毛骨悚然很可怕。那種母親對孩子的執著、以及死後為「原來長牙了」而安心的複雜情感，有著無法言喻的恐怖。

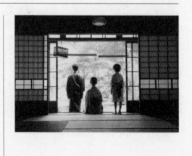

●《之後的日子》

二○一○年八月二十六日播出／ＮＨＫ數位衛星高畫質台／四十九分鐘【概要】最愛長子夭折的年輕夫婦面前，出現一名小孩。這孩子是長子的鬼魂嗎？還是……夫婦開始和孩子交流，不久後他突然消失了。【主演】加瀨亮、中村由里、澀谷武尊等】山崎裕【製作人】濱野高宏、熊谷喜一【原著】室生犀星

286

數位拍攝的可能性和極限

說到二〇一〇年當時，底片攝影的失勢已到了兵潰如山倒的階段。之所以答應接拍，是因為我想用自己的手去確認：到底數位攝影能拍出什麼程度的「戲劇」？能否拍出虛擬的世界？

尤其怪談應該是最不適合數位攝影的劇種。因為無法全黑、又很難表現出氤氳效果[4]。使用的機器是CANON ESO 5D Mark II的數位攝影機，深度相對較淺、也有氤氳效果。如何呈現暗處對怪談而言很重要，我想挑戰看看。

例如晚上的戲。我要拍的畫面是：日式房屋的房間裡掛蚊帳，在昏暗的燈光下，浮現出夫婦的身影。麻煩的是房間不弄暗，看起來就不美。因為在明亮的房間裡看，電視畫面上會映照出自己所在的房間。但又不能要求觀眾「關起燈來看」，所以有點困難。

因為是數位所以理所當然，但我很不習慣用「資料」稱呼拍攝的東西。而且拍好的資料有些會打不開，不管用什麼方法測試，最後就是打不開。從此以後，為了確認資料能否打開，每拍完一個鏡頭就得將資料存入電腦，檢查能否播放。感覺實在是很浪費時間。

當然拍攝紀錄片時也多次使用過數位錄影，但因當時看得見錄影帶轉動，知道機器有在拍攝，

287

所以感到安心。從底片到錄影帶，如今是記憶卡，存錄媒體的質感越變越輕巧，老實說我有點跟不上的感覺。放諸世界，勝負的關鍵也在於能否因應此一變化。

比方說用數位拍攝《挪威的森林 5》的陳英雄導演，他的想法就很明快。他說「許多人用數位拍攝犯的錯誤是想要模擬底片拍攝的質感，所以才會失敗」。也就是說，數位應該有數位的長處，不須對底片抱著念念不忘的鄉愁。他還說「我們其實是用數位式在觀看真實世界而非底片式，應要反映出那種感覺才對」。他認為應該有意圖地拍出平板而清晰的畫面。不過這是否符合《挪威的森林》的世界觀，我個人是有些存疑的。如果要實現他的想法，恐怕攝影師就不會找始終用底片攝影的李屏賓吧。

攝影機存在於中央的風景

CANON ESO 5D Mark II 的合格點在於好用和成本便宜。

比方說，應該比學生過去用的品質壓倒性好很多，至少能拍出清晰的影像吧。

但是攝影機也壓倒性輕很多。

儘管有優缺點，但因為攝影機沒有存在感，在自然拍攝兒童時，比起裝底片的大型攝影機會

發出聲音轉動，所以能拍出自然的東西。是可以讓拍攝對象不會緊張、便於進行突擊式拍攝的機

器。可是在移動攝影時，數位攝影機的輕巧感就會呈現在畫面上。

我不太想提精神論，然而需要三個人才搬得動的攝影機鎮守在拍攝現場正中央的風景，就像是

被「這就是現場」附身的必要瞬間。我覺得攝影機還是應該具備某種程度的重量吧。

而且如神明附身的笨重攝影機，也有讓所有人意識集中的好處。由於 CANON ESO 5D Mark

II太小，只好將影像從攝影機拉到電腦螢幕讓大家看。不是攝影機和演員所在的地方，現場的意

識必須集中到電腦螢幕上。這種事有好有壞，或許有的演員能從緊張感中獲得解放，另一方面現

場所有人都集中在戲劇本身的好處也會逐漸消失。

拍好的東西瞬間成為電腦畫面或監控畫面，恐怕是受到某些寫真攝影師的影響吧。

為李相日導演的《惡人 6》、《大和殺無赦 7》、阪本順治 8 的《老子拚了 9》、《顏 10》等掌鏡的笠

松則通 11 是代表日本的攝影師，他很擔憂「攝影師自己都不相信攝影機了」。

正是像笠松兄那樣傳統的攝影師，連自己的助理也不給看攝影機濾鏡。我剛當電影導演時，還

曾猶豫該不該要求「拍出什麼畫面，給我看一下」。當時還沒有監控畫面可看。

大概電影現場除了攝影師以外的工作人員都能輕易檢查監控畫面，在日本是從伊丹十三導演才開始有的吧。因為伊丹導演有電視現場的經驗，不算純粹的電影人，所以才會做出那種嘗試吧。

底片上映會自然變成3D!?

還有說到數位，會有「萬一有什麼，事後都能處理」的觀念。比方說，可以去除拍攝時不該入鏡的東西（稱為「抹除」）。固然很方便，但因為會削減對每一瞬間的集中力，那種一決勝負的張力感也跟著消失了，所以也是有好有壞。

聽說今後的數位攝影就算拍攝的東西都對準焦距，後製處理也能做到「只留下這個其他都變模糊」。搞不好攝影師將不再是一門專業。

的確說到個別畫面的品質，兩者的差距不大。不過現在的數位拷貝12（Digital Cinema Package）放映不會有晃動。那是當然的，畫面完全不會晃動，但是笠松兄也說過「底片拷貝放映會有晃動，也就是說因為影像本身微妙地晃動，自然就成了3D影片」。就算是半開玩笑吧，他認為我們人眼

看底片拷貝的影像會有立體感是拜底片會晃動的特性所賜。數位拷貝不會晃動，所以之後得戴上特殊眼鏡才能看到3D效果顯得很愚蠢。真是非常獨特的意見。

總之數位攝影仍處於過渡期，包含保存方法今後會如何發展，目前誰也不知道。因為我個人對於數位攝影的好處只覺得可壓低成本，所以趁著還能用底片拍攝希望能多拍幾部片。

《之後的日子》於同年的東京FILMeX [13]、鹿特丹影展、聖賽巴斯提安影展也都有放映，當時的感受是實在看不出是「電影作品」。理由不是我在意的數位攝影，而是音效。拍攝時沒有考慮到戲院上映時的音量擴散程度與幅度，透過大銀幕看，感覺聲音被畫面埋住了出不來。

以電影來說，需要影片剪接兩天＋成音（MA [14]）一週。電視若一個小時的戲劇，則要影片剪接一天＋MA一天。電影必須立體地加上許多音效，那種花時間的方式和現場聲音的擴散方法，目前的電視劇不論在時間上和預算上都做不到。

因為電視播放的音域固定，就算錄下低喃或腳步聲，除非事先放大，否則播出時會被切掉。大的聲音也是一樣。明明原本想表現的不是聲音強弱而是遠近，由於電視音效的特性而無法達到。

如果今後音響系統優秀的電視能普及一般家庭，或許立體音效的電視劇也有到來的一天。

『ゴーイング マイ ホーム』

2012

兼任編劇、導演、剪接師的連續劇

────《Going My Home》

二〇一二年十一～十二月播出的連續劇《Going My Home》，讓我得償夙願。

故事內容是任職於廣告製作公司的坪井良多，因為一向疏遠的父親生病而返回故鄉，得知父親在尋找傳說中的生物「庫納」，有點奇幻風格的家庭倫理劇。良多由在《橫山家之味》之後又擔任主角的阿部寬演出、妻子是山口智子、兩人的女兒是蒔田彩珠、良多的姐姐是 YOU、母親是吉行和子、父親是夏八木勳、父親的友人是西田敏行、友人的女兒是宮崎葵，相當豪華的演出陣容。

平均收視率不到百分之七點九，但我很自豪想做的都做到了。

其中之一是，和電影一樣我自己寫原創劇本、全部自己執導也負責剪接。連續劇從以前就常見

多人編劇、多人執導的情況。當然好處是人多可保持劇本的本質，一季只有兩個月時間可拍攝的超趕進度也比較好調整。

但那種連續劇，也就是制式系統，恐怕也會讓製作端或觀眾感到窮途末路吧。於是我在想如果讓大家知道「編劇、導演、剪接一手包辦且整齣拍完的連續劇能夠成立」，就能擴展對電視的看法吧。對從小看電視劇長大的我而言，這是很有挑戰價值的工作。

以技術面來說，攝影部、燈光部、美術部、錄音部、演出部都是沿用《橫山家之味》的工作班底。

通常電視劇是在攝影棚內拍攝，以全方位錄影方式，同時架設多機拍攝同一場景。所有的影像都送進副控室裡，導演坐在裡面即時對各機發出指示，因此甚至有人從來沒下到現場過。

電影通常只用一部攝影機，也就是所謂的單機作業。所以同一場戲得用不同的方向拍攝。每一次移動攝影機，燈光、美術布景的擺設也得跟著動。由於《Going My Home》採用單機作業，雖然很花時間，但每一個鏡頭都能拍出電影般的高質感（使用的是CANON ESO 5D Mark II 數位攝影機）。

我不信任CG

劇本台詞嘗試盡量不用主詞和固定名詞，而是用「這個」、「那個」等代名詞。台詞長度也跟電影一樣，在三行以內。雖然有很多初次合作的演員，大家都覺得這種做法很有趣。

值得高興的是，山口智子說「平常不看我演的戲也不會發表感想的老公，這一次居然稱讚說『還不錯嘛』」。另外，據說現場很喜歡即興加詞的西田敏行幾乎都照劇本演出，看到我擔心「該不會是覺得無聊吧」，他趕緊解釋「因為劇本寫得很完整，這樣就夠了」。

其他的挑戰是，「庫納」小精靈們的畫面堅持不用CG。因為我無法信任CG。明明不在現場的人，再怎麼合成也看不出來像在現場一樣。現在的我就是感覺那裡沒有人。說謊是會被拆穿的。

例如《猩球崛起：黎明的進擊[15]》，猿人騎馬列隊的場面就真的很震撼，拍得很好。但到了猿人奔跑、拋擲東西的畫面，因為肌肉沒有跟著動，感受不到一頭野獸的重量感。看來肉體的重心在

294

◉《Going My Home》

二〇一二年十月九日～十二月十八日播出／關西電視・TV MAN UNION／共十集／【概要】不得志的上班族因為疏遠的父親病倒而返回故鄉長野，得知父親在尋找傳說中的小生物「庫納」，讓他原以為「還算幸福」的人生起了變化……【主演】阿部寬、山口智子、宮崎葵、YOU、夏八木勳、阿部貞夫、吉行和子、西田敏行等【攝影】山崎裕之《WORD&MUSIC》【料理設計】飯島奈美【宣傳美術】森本千繪

【燈光】尾下榮治【製作人】豐福陽子（關西電視）、熊谷喜一【美術】三松惠子【配樂】GONTITI【主題曲】《四葉幸運草》槇原敬

哪，好萊塢的ＣＧ還是太弱無法掌握。所以我覺得儘管拙稚，讓穿上道具服的人拋擲重物應該會比較好吧。

話又說回來，搞不好十年後好萊塢大片會請我當導演，運用ＣＧ技術，跟強尼・戴普（Johnny Depp）……。到時候希望大家能微笑守護著我面對新挑戰。

拍出「必須接著看才看得懂的電視劇」

雖然談論主題、訊息不太上道，我也不喜歡。但這個作品是基於「人回歸的是地方、人還是記憶」的主題而寫出來的劇本。代替父親尋找「庫納」小精靈的結果，良多開始接觸到在東京生活時沒有意識到的事情，例如因為水壩建設而分崩離析的人際關係，因為東日本大震[16]被迫從福島搬來長野居住的家庭的存在、彷彿被東京給遺棄的地方現況等。

企畫本身開始於播出的三年前，起初的劇名是「你走了之後」，考慮寫的是父親過世後，主角如何存活的故事。

可是二○一一年三月發生東日本大震災，主題變更為比較明快，就某種意義來說也變得比較

295

保守。

說是趨於保守，但我並不認為「家人是最重要的」。這樣說明或許有些「太跳躍」，思考「為什麼喜歡泡網路的人容易變成右翼或國家主義者呢」的問題時發現，和人們缺乏聯繫感的人沉溺於網路，回收他們最容易懂也是唯一的價值觀只剩下「國家」吧。現代的日本，地域共同體已處於毀壞狀態，企業共同體、終身雇用制也跟著消失，家人間的羈絆日益淡薄。因此如果沒有提示出取代共同體或家人更具吸引力的東西、場所、價值觀（或許可以稱為「home」），他們就會被名為國家的幻想給回收了。

或者可以想見他們將無法忍受只有自己一人。或者提示如何強化個體、和其他生活的豐富度。

種種的思考反應在《Going My Home》。

我在電影或電視劇中顯然是要挑戰「不呈現什麼、不訴說什麼」。或許那是從現在的電視所消失的價值觀也說不定。因為現在的電視就算不怎麼認真看也看得懂，因為必須得做出背對著看也知道故事內容的電視劇。

不管經過多少年，始終頑皮搗蛋的我反而希望將這部連續劇做成「沒有連著看下去就不會懂的電視劇」（就某種意義來說，沒想到關西電視台居然肯答應製作這部不接受中途加入的電視劇）。

倒是製作人跟我說「伏筆請在第一集就開始回收」，我說「故事鋪陳下去就開始回收伏筆，有誰會記得呢」。如果是尋找凶手的電視劇還可以到處埋下伏筆，日常性的電視劇回收小橋段，對現在忙碌的觀眾而言恐怕很困難吧。

即便如此，我還是不認為自己失敗了，只要有機會（死性不改）還想要挑戰。

這麼說來，播出和三谷幸喜 17 進行對談時「是枝先生，在連續劇中你想做的事都做了吧？我在連續劇中想做的事一件都沒做過。電影也是」。聽到他這麼說我大吃一驚。

三谷先生表示因為他認為電視劇、電影是大眾娛樂，是要取悅觀眾的，所以他只能在舞台劇做自己想做的事。我說「想做的事都做了，但收視率很低呀」。他聽了斥責說「都那麼做了你居然還想要有收視率!?」。能被三谷先生點醒，我也甘之如飴。

據說三谷先生從不取材，直接拿筆就寫出劇本。完全憑想像寫作。唯一取材後才寫的是連續三晚播出的電視劇特別節目《我家的歷史》18，柴崎幸主演的八女政子，是根據自己母親的真實故事寫出來的，不料卻頭一遭被說是「真實性不夠」。過去從不取材寫得再怎麼荒誕無稽的劇情也沒被這樣說過。他說「唯一真實的故事竟被批評『沒有那種人』，打擊實在太大了」。不禁深深感受到所謂的真實性是多麼的沒有標準」。真是很有三谷先生風格的小故事。

廣電的著作權可以不要

以我來看，電視劇和電影幾乎沒有任何決定性的不同。作業跟在現場進行的舞台劇導演完全一樣。不會有「因為是電視應該來點不一樣的事」、「畫面要再切得更細膩」等想法，也不會要求演技稍微誇張點。

但如果硬要舉出一個不同點，製作電視時，不管是電視劇還是紀錄片，我都是抱著「參加公共」的意識。

提到電影時，儘管我不是很喜歡用「表現」二字，但仍覺得是導演個人的「表現」。電影從頭到尾都是導演的東西，也必須是導演的東西。也就是說，電影是「個人的作品」。而在非常個人的同時，又意識到自己是「電影」大河中的一小滴。換句話說，除了出生長大的故鄉外，另有一塊「鄉土」（pati）。當然這是一塊不會遭到國籍、民族、語言封閉的鄉土，可以培育出健全的「鄉土愛」（patriotism）。

所以我認為電影的著作權本來就該隸屬於導演，但是電視，或者說是廣電，沒有著作權也無所謂吧。

所謂參加公共是說，製作端和贊助商之間不是為了任何利害關係、利潤追求，而是為了形成一個多樣、成熟的公共空間集合在一起。大家都可以加入、貢獻、支持這個雖然極其曖昧也看不見卻很豐富的世界＝公共。那就是廣電的基本哲學和價值。

贊助商不是為了賣東西，應該是因為創造出那種充滿魅力的空間，讓社會更成熟，結果讓東西賣得出去。必須是基於這種想法參加才算是廣電。所以雖然有肖像權等問題，基本上廣電應該開放著作權，使之可再利用才對。當做是社會的財產、共同體的財產，可自由取用。為了廣電好必須變換成允許做任何方面的使用。否則廣電為何而存在？不管是看的人還是做的人都搞不清楚，不知不覺間就被網路世界給蹂躪了。這是我的想法。

由於樹木希林自己經紀自己的事業，找她演戲時得打電話到家裡。每次打都會聽到電話留言「凡是想要使用過去我所演出的東西，一切ＯＫ，歡迎好好利用」。真是瀟灑。聲明不要求給錢，歡迎好好利用，真是美麗的態度。

廣電業界都應該如此，尤其ＮＨＫ該帶頭做起。一邊收取收視費製作節目播出，另一方面有人想要取用素材時又要求天價，我認為是不對的。這樣哪裡能自稱是「大家的ＮＨＫ」呢。

總之包含新聞、戲劇的所有廣電節目今後應該都視為社會共有的財產，可免費使用、自由收

看，但願製作端和觀眾都能改變傳統意識。如此一來廣電因為發揮積極性功能使得公共性日趨豐富，其結果不但可提供場所讓分散各地的人們和其他人相遇與產生連帶關係，也能建立一道安全網避免那些人被愛國主義回收。

● 1 ─ 落合正幸

電視劇導播、電影導演。一九五八年生於東京。日本大學藝術學院畢業後，進入共同電視台。執導電視劇代表作《世界奇妙物語》等三十五個作品。一九九七年以《寄生前夜》為電影導演處女作。執導《催眠》《雪山》後。二○○三年起成為自由導演。代表作有《感染》《鬼影》《怪談餐館》《咒怨 終結的開始》《咒怨─最終章─》等。

● 2 ─ 塚本晉也

電影導演。一九六○年生於東京。中學時代起開始製作八釐米電影。日本大學藝術學院畢業後，進入廣告製作公司，四年後離職。一九八八年以《電線杆小子的冒險》榮獲PIA電影節金獎。隔年的《鐵男》榮獲羅馬奇幻電影節首獎。代表作有《雙胞胎》、

● 3 ─ 李相日

電影導演。一九七四年生於新潟。神奈川大學經濟學院畢業後，就讀日本電影大學（現為日本電影大學）。畢業作於PIA電影節創下贏得金獎等四大獎的紀錄，之後成為自由導演助理。處女作為《跳了線》，代表作有《天堂失格》、《扶桑花女孩》、《惡人》、《大和殺無赦》等。

● 4 ─ 氙氣效果

焦距對準拍攝物，讓周圍模糊的表現手法。

● 5 ─《挪威的森林》

村上春樹同名小說由導演陳英雄拍成電影，

《生死攸關》、《HAZE》、《惡夢偵探》、《琴子》、《野火》等。

● 6 ─《惡人》

吉田修一同名小說由導演李相日拍成電影，二○一○年上映。

● 7 ─《大和殺無赦》

李相日執導，二○一三年上映的古裝劇。一九九二年重新拍攝上映，克林・伊斯特威執導、主演之同名電影。

● 8 ─ 阪本順治

電影導演。一九五八年生於大阪。橫濱國立大學教育學院在學期間，於石井聰亙、井筒和幸、川島透等導演拍攝現場擔任助理。一九八九年以赤井英和主演的《老子拚了》出道為導演。代表作有《托卡萊夫》《傷痕累

二○一○年上映。

累的天使》、《顏》、《新無仁義之戰》、《綁架
金大中》、《王國神盾艦》、《魂生》、《座頭
巾》、《大鹿村騷動記》、《往復書簡：二十年
後的作業》等。最新作《社區》二○一六年
六月上映。

○9 《老子拚了》
阪本順治執導、一九八九年上映之電影。

○10 《顏》
阪本順治執導、二〇〇〇年上映之電影。以
「松山女服務生殺害事件」福田和子為題材
的故事。

○11 笠松則通
攝影總監。一九五七年生於愛知。日本大學
藝術學院畢業後，進入小川製作公司。代表
作有石井聰亙導演的《狂雷街區》、阪本順
治導演的《大鹿村騷動記》、松岡錠司導演
的《打水金魚》、《星閃閃》、《東京鐵塔》、
荒戶源次郎導演的《赤目四十八瀑布自殺未

遂》、緒方明導演的《何時是讀書天》等。

○12 數位拷貝
取代三十五釐米底片，改用數位資料的電影
上映方式。

○13 東京FILMeX
二〇〇〇年開辦，每年秋天於東京舉行的影
展。標榜「作家主義」上映以亞洲為中心的
各國獨創性作品。影展期間於東京國立近代
美術館影片中心舉辦相關活動。

○14 MA
「Muti Audio」簡稱。進行選定背景音樂、
音效、後製台詞等成音編輯作業。

○15 《猩球崛起：黎明的進擊》
馬特・里夫斯（Matt Reeves）執導、二〇一
四年製作的美國科幻電影。同年於日本上
映。為二○一一年上映之《猩球崛起》的續

○16 東日本大震
二〇一一年三月十一日發生於東北地方太平
洋近海的地震，及伴隨而來的海嘯和餘震所
引發的大規模地震災害。

○17 三谷幸喜
劇作家、編劇、電影導演。一九六一年生於
東京。日本大學藝術學院在學期間的一九八
三年組織「東京陽光小子」劇團（一九九
四年進入充電期），同時成為廣播劇編劇。以
深夜電視劇《還是喜歡貓》受到矚目。之後
成為《古畑任三郎》、《奇蹟餐廳》、《交給龍
馬吧》等連續劇編劇。一九九七年執筆處女
作電影《心情直播，不NG》。代表作有《大
家的家》、《有頂天大飯店》、《魔幻時刻》、
《清須會議》等。二〇一六年執筆NHK大
河劇《真田丸》原創劇本。

○18 《我家的歷史》
富士電視台旗下於二〇一〇年四月九日起連
續三晚播出的開台五十周年紀念電視劇。

第 9 章
料理人として
2011-2016

做為大廚

しばらく監督を
休業しようと
思っていた

考慮過暫時停掉導演的工作

『奇跡』 2011

被賦予「新幹線」的主題

JR九州透過田口聖製作人問我「對以九州新幹線全線開通為題材的企畫案有無興趣」，是在我剛宣布「暫時想停止導演的工作」不久後（詳如後述）。

老實說地方贊助或企畫的東西限制太多，通常都會失敗，所以我打算回絕。但因為聽到「JR九州全面支援，可以盡情拍攝電車」，我就動心了。加上曾祖父是鹿兒島出身，而且自己也有了小孩，很想拍一部不同於《無人知曉的夏日清晨》的兒童電影，於是答應接拍。

結果這部作品成為我工作職涯上的轉捩點。接受外界賦予的主題撰寫原創劇本，是我有生以來頭一次的經驗。

腦中浮現的意象是類似《站在我身邊 1》中孩子們走在鐵軌上的畫面。可是實際到福岡、鹿兒島之間取材勘景 2，才知新幹線的鐵軌當然不能走，又多是高架路，除非遠眺遠山或大樓屋頂，通常是不會進入視線的。雖然不能走鐵軌，但發現像這樣邊走邊探訪看得見的風光本身就很有趣，於是將構想改為「相信目睹九州新幹線擦身而過的瞬間會發生奇蹟傳言而出門旅行的孩子們的故事」。

我先想到的是「男孩遇見女孩」的情節。父母離婚被母親鹿兒島的娘家給收養的男孩，和同樣家裡也有狀況的博多女孩，去看新幹線時相遇的故事。後來改成兄弟的故事，和遇見小學生搞笑二人組「前田前田」的前田航基、旺志郎兄弟有很大的關係。

他們混在一般兒童裡面前來試鏡。我不認識他們，但因為他們實在太有存在感，以致隔天我就修改了劇本。也因為他們，使得之後小孩角色的試鏡很辛苦。明明本來演技都很好的，只要跟前田兄弟一起演戲，突然就會亂了套；要不然就是被他們濃厚的關西腔給影響，不自覺地也跟著說起了關西腔。

只好找氣勢不輸給前田兄弟的小孩。還有就是我很重視孩子們「我應該可以讓這人拍」的直覺，跟自己「想要拍這個孩子」的起心動念是否契合。技術和知名度不重要，我重視的是彼此之間的屬

307

性合不合。就這樣找到了七個小孩，跟過去的電影一樣徹底執行不給

劇本、只說明當天的戲和口述台詞的拍攝方法。

為了讓孩子們每一瞬間的演技是活的，必須其他的大人演員理解

與接受這種拍攝方法。這一次樹木希林、橋爪功、大塚寧寧、小田切

讓、夏川結衣都接受了這種立場。橋爪功甚至還說「我的台詞也用口

述就輕鬆了」，那一瞬間其他演員似乎也都樂在其中，讓我感到放心。

攝影前希林女士邀我到鹿兒島用餐，平常我們從來沒一起吃過飯。

一邊吃著炸蝦一邊將劇本攤開在桌上，她說「導演，我想你也很清

楚。這一次是小孩子當主角的電影，所以大人演員沒有必要給特寫或

是特殊戲分」。很感謝因為她的這句話更讓我有了「拍小孩電影」的覺

悟，毫無煩惱地順利完成。

◉《奇蹟》

二○一一年六月十一日上映【發行】Gaga【製

作】JR東日本企畫、BANDAI VISUAL、

白組等【特別協助】九州旅客鐵道（JR九

州）／一百二十八分鐘【概要】因為父母離

婚而分別住在鹿兒島縣和福岡縣的小學六年

級哥哥航一和小學四年級弟弟龍之介，聽說

目睹九州新幹線擦身而過就能心想事成的傳

言，開始和朋友們訂定計畫。【獎項】聖賽

巴斯提安影展最佳劇本獎、亞太平洋影展

最佳導演獎等【主演】前田航基、前田旺志

郎、林凌雅、永吉星之介、內田伽羅、橋本

©2011《奇蹟》製作委員會

劇本不可或缺的試鏡和勘景

由於我的個性非常調皮搗蛋，如果說小孩的成長是這部電影的主題之一，我想拍成「前去對著奇蹟許願，結果願望沒達成的故事」。暫且不管「願望為何沒達成」，總之我想拍成願望沒達成卻因而成長的孩子的故事。

會有如此轉變是因為某個看了構想的相關人士提議「父母各自發現小孩不見了，於是搭新幹線追到熊本，一家四口重新和好相擁而泣的結局一定很催淚」。聽起來我似乎有些囂張，當下心想「那才不是奇蹟，也沒有成長可言」。我想描述的是完全相反的世界。因為能讓自己發覺那樣的事實，所以任何意見、任何人說什麼話都有幫助，以我來說，試鏡和勘景絕對不可或缺。

為了讓劇本寫得更有魅力更具真實性，試鏡和勘景絕對不可或缺。

試鏡時我給了孩子們「四個小孩背著父母想要去看新幹線。可是要花四千日圓，你們討論要如何才能存錢」的狀況讓他們自由發言。不單只是為了確認演技能力，也有調查劇本的意思存在。

比方說電影中「我爸有以前的超人力霸王公仔，賣掉就有錢了」的台詞，就是在試鏡時聽到孩子的點子。

環奈、磯邊蓮登、小田切讓、大塚寧寧、樹木希林、橋爪功、夏川結衣、原田芳雄等
【攝影】山崎裕【燈光】尾下榮治【美術】三松惠子【錄音】弦卷裕【配樂】團團轉樂團

討論希望發生什麼奇蹟的那場戲，橋本環奈說「真希望寬鬆教育能重新實施」的台詞，換做是我絕對想不出來。「希望死去的愛犬能夠復活」的台詞也是在試鏡時詢問「想要實現的奇蹟」，因為許多孩子都這麼說，我心想「的確相信死者會復活頂多到小學四年級為止吧」，於是也採用了。

相互激盪之際，總算跟「為何無法如願」的理由有關的「世界」一詞也出現了。

那是長子跟分開住的父親通電話時，父親說出來的話。雖然當時長子不能理解，但那些話在心中逐漸變大，新幹線交錯而過的瞬間，才發現到「自己的父母已」不可能重修舊好，世界不會如我們所願」，於是回家去了。他也告訴弟弟這番話，讓弟弟回到父親身邊。這就是整個故事的發展。

最後一場戲寫好是在開拍前兩個禮拜。

到鹿兒島勘景時找到了長子住的家，長子站在面對著櫻島的陽台上（想像中的畫面）時，做出跟祖父一樣舔手指測風向的動作，於是我寫出了「今天不會積灰（櫻島的火山灰）吧」的台詞。那是決定接受在鹿兒島生活下去的長子的成長，也能感受得到未來。一個我自己能夠認同的結局。

主題是在堆疊細節的過程中產生的

以我而言，主題並非在拍攝前就已經確定，通常是在堆疊作品的細節時，同時並進產生的。

不過主題、訊息僅是我個人的意識，盡量在受訪時也不回答。因為作品反映出我目前生存的世界和想法，訴諸語言是為了避免非我掌握的主題、訊息被切除掉。

若是有不索求我的語言，而是從作品中掬取出下意識的主題或訊息並寫成文字的記者或影評人，我反而會很高興。

以《奇蹟》來說，有記者指出「只有大波斯菊花圃那場戲的觀點變了。這是個跟著孩子們一起進行的故事，可是到了大波斯菊花圃的最後一場戲，攝影機卻是站在花圃目送著孩子們離開。空景只聽得到孩子們的聲音，只有那個鏡頭沒有跟孩子們在一起，而是在時間的外側，讓人印象深刻」。

的確只有那個瞬間，我想要將離大波斯菊而去的人視為「過去」，孩子們將採集的大波斯菊種子種在那個地方當做「未來」，將時間前後稍微地拉開。因為想要將主角的消失擴展成跟未來相連的意識，所以只有在那裡將時間的同時進行給解除了。雖說是我的企圖，但因只是攝影機位置的小

小變動，能夠看得出來也很厲害。

另外也很高興得到蓮實重彥[4]的影評意見。

蓮實先生在我大學時代於立教大學開了「電影表現論」的課，當時東京愛好電影的大學生們都跑去聽課。周防正行、黑澤清、青山真治、篠崎誠、萬田邦敏[5]等都是那門課的「畢業生」。我是早稻田大學的學生，偷偷跑去旁聽不敢說是「蓮實門生」，總之上課很刺激很有趣。那是我大學唯一全勤的課（可惜是外校）。

一般影評會指出孩子們天真無邪、拍得很生動，但蓮實先生完全不那麼寫。游泳回家的長子坐在公車窗邊，風從窗口吹拂頭髮的鏡頭。寄宿在熊本人家，有人幫女孩梳頭髮的鏡頭。蓮實先生寫到：兩個小孩的表情拍得像是大人的表情，很精采。

那兩個鏡頭實際上是當成兩個大人而非小孩，當成背負著許多東西的人所做的嘗試。所以蓮實先生的指摘，真讓導演感到死都瞑目了。

拍攝小孩要留意的是，必須抱著比大人更尊重的意識。把他們當成一個人看待，就像拍攝大人演員地拍攝他們。問題是有些戲沒有台詞，必須讓他們意識到某種真實的情感表現在畫面上，其實是很難的。

例如長子坐在公車窗邊的戲。我告訴他「風吹進車窗，吹拂著濕掉的前髮感覺很舒服」。因為航基自己有上游泳課的經驗，立刻能理解我的要求。至於看著鏡子的女孩，因為她問我「這場戲我在想什麼呢？」，我只說「她的媽媽和心愛的女兒分開住」，要她聯想到自己的未來。但是沒有進一步的感情說明。

拍攝凝視著遠方的表情，但沒有拍出凝視的目標時，會激發觀眾想像在鏡頭之外到底在看著什麼，突然間便貼近了劇中人的內在。所以我認為拍攝孩子時最重要的指導是把孩子放在什麼位置（或許對大人演員也是一樣）。

透過孩子的眼睛批評社會

除了勘景和試鏡外，拍攝現場也會有許多發現。

例如希望「死掉愛犬能復活」的少年回到鹿兒島車站時，理解到「愛犬沒有復活」，我認為那是一種成長。可是在走下鹿兒島車站階梯的那場戲，我要求少年「先停下腳步，看一下背包裡面，確認沒有復活後，才又開始下樓梯」，少年一聽反問「馬布爾（狗的名字）沒有復活嗎？」，我說「嗯，確

「沒有復活」，他竟然說「怎麼會？改成 happy ending 嘛」。

仔細想想，既然叫做《奇蹟》，或許孩子們會想像發生各式各樣的奇蹟吧。

於是我決定稍微改變一下。改成原本老是跟在兩個少年後頭轉的男孩，這時拉上自己背包的拉鍊，帶頭走下階梯。只是改變奔跑的順序，就能拍到孩子們些微的意識變化。如果他沒說話，我就不會有此發現。結果這是我至今最喜歡的一個鏡頭。

前面說到「不做進一步的感情說明」，或許有些製作端會感到不安吧。因為一旦說明了，往往演員會認為必須表現出來才行。如果要求「悲傷」，就會在台詞中加入悲戚的情感。那是我想避開的。

尤其是航基很聰明，我一說明他就會表現出來，而且會表現過頭。但我要的不是那樣子。比起航基說話，他沉默的表情在影像上更具魅力。所以說話就交給弟弟，航基主要負責凝視、想心事等沉默的戲。

例如最後一場戲要說「今天也不會積灰」，我只交代「你只要模仿祖父說這句話的樣子就好」，完全沒有說明這段戲的意義。電影殺青後，聽到看過試片的記者說「最後看到航一的成長，決定在這裡生活下去。真是感動」。他才恍然大悟「是嗎？原來最後那場戲是這個意思呀」。然後他才回過頭對我刮目相看說「好厲害呀，導演」。

我在第五章提到對於外國記者提問「為何老是拍死者?」,我的回答是「日本人有無顏面對祖先的觀念」。儘管如今這種價值觀逐漸淡薄,但死者仍是不可動搖的存在,人們可以另眼看待死者,並客觀批評眼前的大人。

小孩子對大人而言就是那樣的存在,透過還沒完全成為社會一員的孩子們的眼睛可批評我們生活的這個社會。

我的意象中,過去、現在、未來是縱軸,死者存在於縱軸,是超越時空批評我們的存在。孩子也在同一個時間軸,是以水平的遠距離批評我們的存在。

我的電影中死者和孩子們常以重要的主題出現,那是因為兩者都能讓我感受到由外批判社會的眼光吧。

東日本大震災之時……

《奇蹟》是以九州新幹線開通為主題的電影,不料卻在九州新幹線二○一一年三月十二日開通時間點的前一天發生了東日本大震災。通車典禮被迫中止,慶祝通車的廣告也暫停播放。

那一瞬間，我在澀谷的 le cinéma 戲院看《王者之聲：宣戰時刻 6 》。因為在六樓晃動得很厲害，還記得電影倒像是沒事似地繼續播映。觀眾席開始起了騷動，一半以上的人衝了出去。我也出去了，但是電梯停了、加上大廳又沒窗戶，完全不知道外面的情況如何。晃動如此厲害，搞不好大樓都要倒塌了。

我為了去育幼院接女兒趕緊下樓梯，很幸運的馬上攔到計程車回家。穿過東西散落一地的房間打開電視，每一台都在實況報導海嘯的畫面。那是看過電視之中最具衝擊性的影像。之後的一般節目都停播，全改為新聞報導。儘管自己頂著「電視導播」的頭銜，在電視如此被需要的時候，外部的製作公司跟新聞報導完全扯不上邊，只能當個觀眾。這讓我充滿危機感和焦躁感。

像 TV MAN UNION 這樣的外部製作公司和 NHK 合作節目時，規定得經由 NHK ENTER-PRISES 製作公司做為窗口共同製作才行。當收到 NHK ENTERPRISES 的電郵通知「請自我約束到災區的採訪行動」時，也十分震驚。意思是說「希望停止目前在東北製作中的 NHK 節目」算是委婉的要求。如果是直接來自 NHK 的自我約束要求，我還能理解。可是同樣身為製作公司的 NHK ENTERPRISES 提出這種要求，我就不能接受。而且全日本的製作公司對於這件事也都沒

有反彈，更讓我感到焦慮。

於是我找了 Telecom Staff 的長嶋甲兵、Creative Nexus 的井上啟子等同世代的導演們一起商量。至少要到當地拍些什麼會比較好吧？難道都交給電視台的人處理，製作公司為了配合節電四點一到就下班回家嗎？因為大家都有同樣的疑問，決定去找 TBS「NEWS 23」的製作團隊。

當時 TBS 說明光是他們自己就有五十組人員，包含各地方電視台約三百組人員在災區攝影。就連他們電視台的人也幾乎沒有播放的空間。「每天光是處理旗下各電視台從全國各地送來的影像就忙不過來了。」所以也無暇顧及外部製作公司。

無法取代的重要東西就在日常生活中

既然如此沒辦法了，我們 Telecom Staff、Creative Nexus 和 TV MAN UNION 三家公司共同組隊，自行調度前往取材所需的資金。四月一日～三日，我帶著攝影師山崎裕一起跑了氣仙沼、陸前高田、石卷、女川等地。

可是因為狀況十分嚴重，我實在無法將鏡頭對著災民。去到那裡，或許假以時日總是能以某種

形式反映在作品上。可是現在我只能先過去、用眼睛看、站在那片土地聞聞味道後就回來。那是我對震災採取行動的第一彈。

到底要以什麼方式參與，自己才能做得到呢？

在思考這個問題時，得知我去災區採訪的崔洋一[7]導演打電話給我。崔導演是日本電影導演協會[8]理事長，提出了以震災為主題每個導演各拍一部電影的構想，並提議每個導演可將自己的作品帶到災區放映。據說後者有阪本順治、李相日、西川美和等導演共襄盛舉。

我也想幫忙，但對《奇蹟》的上映有些疑慮。因為震災之後，看過試片的記者問的都是跟震災有關的問題，照這樣上映的話，可以想見製作端會被問到什麼問題。因為是為了想讓家人跟以前一樣一起生活，希望發生天災（櫻島火山爆發）的小孩的故事。

而且上映之際還被要求「希望是開朗的電影」，更讓我驚訝。比方說「圖書館被大水沖壞請捐書」的情況，不會要求只送內容開朗的書吧。可是電影卻被要求是開朗的作品。這種情況下，一旦《奇蹟》上映了，搞不好會有被要求「請用人與人之間的交流和孩子們的開朗療癒我們」的危險性。

幾經猶豫後，五月在仙台和福島舉辦慈善上映會，一千三百日圓的票價全額捐給「長腿育英會」，這是我的第二彈。我兩天都去現場，一邊進行映後座談一邊觀察觀眾的表情，感受到「應該

319

大家都能以孩子的成長故事溫暖看待這個作品」，才稍微鬆了一口氣。

之後在福島上映時，福島縣立相馬高中廣電社的顧問老師直接跑來戲院要求說：廣電社的三名學生為了參加「NHK盃全國高中廣電大賽」正在製作紀錄片，希望我能給學生們鼓勵的訊息。我回答「乾脆直接跟他們見面吧」。日後便造訪了相馬高中。我雖然決定不拍攝災區，但如果是給孩子們加油打氣或許做得到，這是第三彈。後來整理成《東北塾☆未來塾[9]》的節目，二〇一四年於NHK E TELE 台播出。

東日本大震災經過五年了，當時的記憶還活生生留在身體裡。當時製作端的每個人都抱著自己做的東西是否有價值、現在做什麼才正確等不安和焦躁。然後經過各自的思考和摸索等經驗，又再一次回到製作的日常生活中。

我自己也是在每天的生活中，感受到世界的觸感在改變，作品若不能反映出那樣的心情就等於說謊吧。可是說到自己描繪過的東西，震災前和震災後似乎也沒有明顯的差異。

如果我的電影有共通的訊息，那就是無法取代的東西不在非日常的那一方，而是存在於日常這一方的小小事物之中。如今想來，或許《奇蹟》就是以十分直接的方式描述這件事的電影吧。

320

『そして父になる』

連結自己和孩子的是「血」還是「時間」

——《我的意外爸爸》

福山雅治主演的《我的意外爸爸》，是福山自己主動和我接觸而產生的作品。

有一次透過彼此都認識的電影相關人士，收到「不是基於一起合作的前提，而是彼此見面感覺氣氛良好再考慮以後的事。能否以這種輕鬆的感覺見個面呢」的訊息。我很高興的同時，也驚訝「他有看過我做出來的東西嗎？」

實際見面所感受的印象是「非常謙虛、聰明」、「具有取悅在場所有人的娛樂性格」。可以感覺到他對於表現的真誠，甚至具備期望有所成長的貪慾。

福山跟我說他並不想拍「福山雅治主演的電影」，而是「想成為作家性強烈之導演的作品的一分

子」。還說「不是主角也沒關係，當然是也無妨」。不禁讓我覺得他說話的方式很迷人很棒。我自己也從不安轉變為「或許經由和演員『福山雅治』的相遇，自己可以拍出跟過去不同形式的電影」的期待，於是開始寫構想。

構想有心臟外科醫生的故事、畫家的故事、古裝劇、還有《我的意外爸爸》的雛型共四個。跟他你來我往激盪之下，企畫內容逐漸成形。我心想既然要拍，就希望能把福山過去沒有展現的面相給拉出來，我個人覺得父親角色的可能性應該最高吧。福山一開始似乎對自己看起來像父親嗎有所疑慮。聽到我說「因為是逐漸獲得父性的父親，反而一開始看起來不像父親還比較好」，他才安心。

故事的主題是「抱錯嬰兒事件」。

兩個家庭各自的兒子出生後在醫院被抱錯了，此一事實經過六年被發覺了。一邊的父親是一流大學畢業後任職於大型建設公司，和妻兒住在市區的高級公寓一起生活，是那種渾身瀰漫著人生勝利組特有傲

©2013 Fuji Television、Amuse、Gaga

◉《我的意外爸爸》

二〇一三年九月二十八日上映【發行】Gaga 【製作】Fuji Television、Amuse、Gaga／一百二十一分鐘【概要】人生勝利組的主角良多有一天得知六年來悉心栽培的兒子居然是出生後在醫院抱錯的小孩。是血緣呢、還是一起相處過的時間？兩個家庭在糾葛與苦惱之後，嘗試一項決斷。【獎項】坎城影展評審團獎、聖賽巴斯提安影展觀眾獎、曼谷影展觀眾獎等【主演】福山雅治、尾野真千子、真木陽子、Lily Franky、二宮慶多、黃

慢氣息的人。另一邊的父親是在地方經營小電器行、妻子當鐘點工、有三個小孩、老大六歲、一家生活得熱熱鬧鬧，是個跟富裕無緣的人。福山演的是前者。

影】瀧本幹也【燈光】藤井稔恭【美術】三松
惠子【服裝】黑澤和子
升炫、風吹純、樹木希林、夏八木勳等【攝

「觀察」角色使其立體化

之所以選擇抱錯嬰兒的主題，很大一部分的原因是自己也當了父親。五年來親眼目睹女兒的成長，常常會思索連結自己和孩子的是「血」還是「時間」呢。

參考文獻《扭曲的羈絆——抱錯嬰兒事件的十七年》裡所寫的事實也很刺激。抱錯事件在昭和四十（一九六五）年左右，全日本發生多起，根據調查幾乎所有的案例都是選擇「血緣」，交換彼此的小孩。可是《扭曲的羈絆》中寫到沖繩有兩個家庭是沒有交換彼此的小孩。所以時空改成現代的這部電影中若能提示不是只限於「血緣」的解決法，我想現在進行描寫應該就有了意義吧。

固然選擇主題的方式和過去一樣，但作品主體跟我過去的作品相比，感覺娛樂性變得比較高。

如果說過去是將重心放在每一個鏡頭的描寫，故事性沒有前進的鏡頭只要感覺有趣就留下；這一

333

次則是讓故事的輪廓變得清晰，主角的個性從一開頭就讓人看清楚，再慢慢地施壓看他如何因應，企圖用正統的戲劇方式堆砌。所有的鏡頭都是為了貢獻劇情的發展，讓故事情節一路往前走。也就是說，我抑制了紀錄片式的手法。

同時還為每個主要角色安排了有關「血」和「時間」之爭的決定性台詞。例如福山演的野野宮良多是「果然還是這樣嗎」、Lily Franky演的齋木雄大是「時間……，孩子要的是時間」、良多父親的繼室說「就算是夫妻相處久了，也會變得很像」等就是。

良多的角色也為了努力扮演被期待的父親形象而教跟自己沒有血緣關係的兒子拿筷子的方法、買露營用具等；另一方面，他很瞧不起對方家庭的父親居然提到錢，卻又忍不住對本人說「憑什麼一個賣電器的可以跟我們說那種話」，顯示出一種遲鈍。我隨時想著要如何描繪出這種擁有雙重性的立體人物。自己最討厭的地方、不願讓人看到的地方，回溯記憶時老是被挖掘出來。同時我也在觀察福山本人的個性，想著「如果是他在這個時候會說些什麼」，讓角色立體化。創作者需要記憶、觀察和想像力等三大利器，以這部電影來說觀察尤其重要。

實際上有拍了但沒用到的鏡頭。那是良多來接離家出走的兒子時，雄大對他說「養育小孩不能當個投手，必須是捕手」的台詞。福山演的父親良多是隨自己喜好投球的投手型人物。Lily演的雄

《我的意外爸爸》準備稿的封面

大則是不管孩子投什麼球過來都接住的捕手型人物。兩種完全不同的個性用一句台詞給點明。因為雄大有點太帥了，只好給刪掉。

意外的是，福山本人做為演員也是捕手型人物。他的溝通能力很好，可以配合對方的演技入戲，彈性十足。因為見面之前還以為他的表演方式十分明快，所以覺得很有幫助，也很驚喜。

另外因為他是音樂人，所以音感應該很好吧。

在陪著兒子去考試的那場戲說的「（這學校）應該很賺錢吧」、對雄大提議「我大學同期，有人當律師的」、頭一次造訪齋木家看到老舊外觀時發出「喂喂喂……」等台詞，言語間瀰漫出角色惹人厭的菁英感，和良多好的一面呈現出完美的組合。

因為做為被拍攝者，他怎麼拍都美得像幅畫，

所以我特別留意將他最美的側臉安排在讓人印象最深刻的鏡頭裡。

受惠於選角的現場

可能前面我也說過「選角決定了作品八成的好壞」，《我的意外爸爸》就擁有十分均衡的角色配置。

我在演員確定以後，除了童星外會想像演員的聲音調整劇本。中間會有好幾次一起讀劇本的彩排，可以隨時修改說話方式、改變語尾等，等於是為演員量身訂做角色。

即便到了最後定稿，自己心中還是只有六十分。在兩個家庭見面的現場，我讓他們分別進不同的休息室，觀察他們在裡面如何吃便當、如何打發等待的時間，然後反映在劇本上。雄大那句「你知道 Spider-Man 蜘蛛人嗎」的台詞，就是 Lily 本人為了緩和童星緊張的情緒對他說的話，被我直接拿來取用。

我真的常常受惠於選角的協助，這一回就有兩次比較大的受惠情形。

一次是受到拍攝對象的牽引，讓角色變得更具魅力。其實初稿中，雄大的角色很惹人嫌、雄大

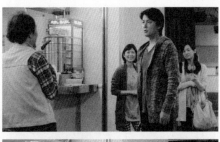

妻子緣是缺乏知性美的人。可是選定由 Lily 和真木陽子來演，正式開拍後，因為演員本身的人格特質和味道，使得角色變得更具深度。

其中最顯著的是，由於良多在購物商城自以為是地提議「我可以兩個（兒子）都接過來養」，雄大怒斥「你想用錢買孩子嗎」。我的意象中是要重重地怒嗆，可是 Lily 卻是軟弱地坐在長椅上怒斥。這時可以看見雄大的猶豫、他過往的人生。演出的過程中，著地點突然改變，對我而言那就是拍戲的樂趣所在，所以是讓我很高興的一場戲。

還有一次是針對劇本，他們提出率直的意見。

其實事先我就有告訴他們「劇本中有覺得不妥的台詞，請盡量說出意見」。那是一場因此而死裡復活的戲。

那場戲是在家中玩露營遊戲的隔天早晨，良多看著養育六年兒子慶太的照片，不由自主地哭了。剛好之前夫妻在陽台的戲拍到好鏡頭，我覺得沒有必要再錦上添花，就從劇本上刪掉那場戲。不料真木和 Lily 提出意見說「那場戲還是要有比較好吧」。我問福山的看法，他說「留與不留都聽導演的。不過有的話，接下來的戲比較好演，不如先拍起來再做判斷吧」，就這樣起死回生了。

還有真木演的緣對良多說的台詞「只在乎你是缺乏為人父親感受的男人」本來也被刪掉了，因為真木說「我想說那句台詞」，所以又放了進去。

過去我一直認為作品是「對話」。是為了某人而做、寫下想要說給對方聽的話。設定好那種交流，我開始寫劇本、進行拍攝。可是《我的意外爸爸》是以「自問自答」的方式做出來的。我是在自己的腳邊挖洞，不知不覺將自己親身經驗的小故事給過度投射在主角身上。

尤其是拍攝中抓不準作品和自己的距離，已分不清那場戲或台詞是否有意思，以致將不確定況下寫好的劇本帶到現場後又刪掉的情形一直延續到殺青為止。

因此我很感謝演員們都能客觀地在一旁看著，讓我受惠良多。

史匹伯導演喊出自己的名字

《我的意外爸爸》世界首映是在五月的坎城影展。對我而言，非常高興能在《無人知曉的夏日清晨》以來相隔九年的競賽上，和福山所演野野宮家、Lily所演齋木家的兩個家庭一起觀賞作品的正式上映。

長達十幾分鐘的開場典禮，老實說我也覺得很好。因為對電影來說，這應該算是最棒的開始吧。

果然坎城的那段時光就是特別不一樣。在名為電影的豐富文化裡，自己的作品也能包含其中，成為大河流中的一小滴。坎城就是那種讓人感覺彷彿被某種大東西給包住的特殊地方。所以能夠和大家共有這段時光真的很棒。

海外的觀眾們也能深切感受到許多細節。例如良多到齋木家接回離家出走的兒子時，當真木演的緣回嗆「兩個孩子都歸我們家養，完全沒有問題」的那場戲，觀眾席中掌聲四起，彷彿在說「給你點顏色瞧瞧」。因為大家都記得良多在電影播映到一半時說的那句傷人台詞「我想兩個都收養」。

我和福山都覺得觀眾的素質真的很高。

說來很孩子氣，頒獎典禮是被史蒂芬・史匹伯（Steven Spielberg）導演喊到自己的名字，真的是很感動。原本還很冷靜的，但他可是世界大導演史匹伯呀！

而且史匹伯導演領導的夢工廠也決定翻拍這部作品。為了進一步討論翻拍計畫，我到他位於洛杉磯的辦公室時，他提到許多這部電影的細節部分，好一段幸福的時光。當時他還提到「Lily Franky究竟是什麼來歷？是演員嗎？」、「演他們家次子的小男孩，動作真是天才！」等。我心想他真的看得很仔細。據說現階段是由以執導《非關男孩[11]》而聞名的保羅及克里斯・魏茲（Paul &

330

Chris Weitz）兄弟[12]改寫中，真是令人期待。

這麼說來，《我的意外爸爸》也受邀參加西班牙的聖賽巴斯提安影展，當時發生了讓我恍然大悟的事。

有記者說「很像小津安二郎」，我心想「哈！又來了」，對方解釋「因為時間流動的方式很像。你的電影，不只是這一部，時間是轉動的，並非直線的。轉了一圈後停在稍微不同的地方。跟小津的電影很像」。這是很珍貴的意見。

的確我在電影中是那樣子詮釋時間，也希望停留在跟當初不一樣的地方。理由是春夏秋冬四季，日本人總覺得時間是巡迴轉動的吧。我問「你們這裡的人沒有時間轉動的感覺嗎？」，得到的回應是「沒有，時間是直線式地流動」。

所以說假如我的作品和小津相似，並不是因為方法論或主題，應該是時間感覺吧。西方人應該是看出了共通點，看出日本人心目中轉圈的時間感覺、包含對人生也是用轉動的感覺去詮釋時間吧。

聽到他們的看法，讓我重新思考自己的電影以及身為日本人的自我特色。從《幻之光》以來就被說跟小津有共同點，如今我總算能夠接受此一說法了。

『海街 diary』

２０１５

見面瞬間就感受到「鈴在這裡」

中學一年級的異母妹來到三姐妹住的鎌倉家中，一起生活的過程中發生許多事加深了家人間的羈絆。《海街日記》是將吉田秋生 13 同名漫畫 14 拍成電影的作品。

我一向很喜歡吉田秋生的漫畫，像是《BANANA FISH》、《比河川長且悠緩》、《櫻園》等。二○○七年四月上市的《海街日記》單行本第一集，我立刻買來一讀，心想「我想要將這個作品拍成連續劇」。可惜太遲了，連載期間已經有人拿到電影版權，雖然很不甘心也只好放棄。

出版社通知製作人電影版權回來了是在《我的意外爸爸》拍攝前，應該是二○一二年吧。因為連續劇處女作《Going My Home》已經拍完，這一次總算能順利進行電影化。

演員選定長女幸由綾瀨遙、次女佳乃由長澤雅美、三女千佳由夏帆、四女鈴由廣瀨鈴演出。要是二〇〇七年就拍攝的話，這樣的選角就無法實現，凡事還是要靠機緣。

廣瀨鈴是我剛好看到她演出的進研補習班高中講座廣告，因此請她前來試鏡。那是二〇一三年的秋天，當時的她還沒成名，也沒什麼電影試鏡經驗。看到她穿著有點大的制服和籃球鞋，一副稚氣未脫的模樣，但表情很豐富，聲音一如其名像鈴聲一樣，全身點綴著十五歲的璀璨瞬間，充滿了極大的可能性。幾乎一看到的瞬間，就感到「（四女）鈴就在這裡」，不只是我，在場的所有人也都有同感。

那種不愛群集、可以一個人獨立和大人對峙的氣氛也很符合鈴的角色。因為要靠演技演出那種特質很難，所以我一直在找那種女孩。實際上在拍攝前，她和同學四人練習完足球一起搭電車時，只有鈴一個人跟其他三人保持距離抓著吊環。倒不是因為感情不好或不合群，她就是很自然會變成自己一個人。

試鏡時，我請她演三種戲。她幫幸姐調梅酒的那場戲沒有給劇本，而是用口述台詞的方式、練習完足球後在便利商店買肉包回家的那場戲請她自由發揮、「三姐妹吵架後一個人站在橋上時，中學時期的同學剛好經過，兩人一起閒聊」中夾雜方言的台詞則是給劇本。因為廣瀨鈴每一種都

演得很好，我問她想用哪種方式演。她決定「大概在其他現場經驗不到，我想不用劇本，用口述台詞的方式演」。拍攝過後她說「因為每一場戲都必須思考應該從姐姐們的台詞、表情中讀取到什麼，得用耳朵仔細聽」，我想對她而言算是很好的經驗吧。

總之所有工作人員都能享受將廣瀨鈴的十五歲、那一眨眼便稍縱即逝的珍貴瞬間收進影片的幸福感。合演的三人似乎也都想起「自己也有過那樣的作品」，瞇著眼懷念凝望著四女。正因為有那三個姐姐的存在才能帶出鈴的表情光輝璀璨。

四姐妹和老家房屋是這部電影的主角

關於四位女演員，因為我認為這個作品是在說如何享受平日堆累的細節，所以應該演出華麗的四姐妹。以意象來說，就像東寶的新春賀歲片《細雪[18]》。若能拍成那樣，讓人知道乍看之下如此平淡的故事也

©2015 吉田秋生・小學館
Fuji Television・小學館・東寶・Gaga

● 《海街日記》

二〇一五年六月十三日上映【發行】東寶、Gaga【製作】Fuji Television、小學館、東寶、Gaga／一百二十六分鐘【概要】生活在鎌倉的香田家三姐妹、長女幸、二女佳乃、三女千佳，收到十五年前離家出走的父親訃聞。三人前往山形參加葬禮，見到十四歲的異母妹鈴。看到她無人可依靠，幸提議一起生活。鈴成為香田家的四女，開始在鎌倉過新生活……【原作】吉田秋生《海街日記》（小學館《月刊 flowers》連載）【獎項】聖賽

能成為電影該有多好。

和選角同樣重要的是找出香田家居住的房屋。其實像原作中的兩層木造、有邊廊的樓房，幾乎在鎌倉周邊已找不到了。找得到的多半也都改建成資料館或商店。有一次到極樂寺探勘類似武士古宅的傳統日式民房，有印度人在那裡賣兜擋布，還跟我遊說「日本的兜擋布有多好」，要我「穿看看」。結果就在西服上面纏上兜擋布穿回家，真是不可思議的勘景經驗。想到像這樣乍看之下只覺得毫無用處的經歷，搞不好能和下一個作品產生關聯，我也就樂在其中。

看來得放棄鎌倉到別的地方找。甚至也有人提議在東寶攝影棚裡搭出只有中庭和邊廊的景，可是內搭景的庭院感受不到風吹，這一次還是敬謝不敏吧。於是請工作人員再努力找找，居然奇蹟似地找到了，就是電影中的那個房子。製作部的那張神奈川縣地圖幾乎都快被塗成紅色一片了。

當初得到「只拍外觀」的許可，我和製作部一起去勘景後，因為真的是理想中的房屋，結果從起居室到佛龕，乾脆連二樓都整個租下，全部都在這間房子裡拍攝（只有廚房整修翻新過，我們另行搭景）。還在庭院種了梅樹。主演的四人真的很習慣這個房屋，下戲後仍經常坐在邊廊上。

巴斯提安影展觀眾獎、日本電影金像獎最佳影片獎、最佳導演獎、最佳攝影獎、最佳燈光獎等【主演】綾瀨遙、長澤雅美、夏帆、廣瀨鈴、大竹忍、堤真一、風吹純、Lily Franky、樹木希林等【攝影】瀧本幹也【燈光】藤井稔恭【美術】三松惠子【服裝】伊藤佐知子【配樂】菅野洋子【料理設計】飯島奈美【宣傳美術】森本千繪

335

拍完後發生一件好事。和雜誌合作出《海街日記》的特刊號時，拍攝我的訪談也順道造訪久違的老屋，屋主說「梅花開了，請來賞花」。走到中庭一看，樹上開滿美麗的白色花朵。幾個月後收到通知「採收梅子了」和釀好的梅酒。儘管拍片期間，讓屋主家人很不自由，但四姐妹從庭院眺望的梅樹今後每年都將開花結果的話，也算是對屋主一家的小小報恩吧。

四個季節和三場葬禮

《海街日記》是至今仍在連載的漫畫，第一集是中學一年級的鈴，到了第七集即將報考高中。

我開始寫劇本時才出到第六集。這麼長的故事該裁切掉哪一部分、如何留下原作中吸引我的部分，幾經掙扎完成兩個小時的電影，雖然辛苦卻也是新鮮的初體驗，非常具有挑戰的價值。

電影中出現三場法事。在山形舉行四姐妹生父的葬禮、祖母的七周年忌日、還有「海貓食堂」老闆娘二宮女士的葬禮。

最初寫的劇本開始於父親的葬禮，結束於父親的對年忌日。四姐妹一起出席山形的對年忌日法事，因為父親再婚的妻子不見了，四女鈴一氣之下跑到橋上，最後一幕戲是四姐妹一起看螢火蟲

336

的畫面。

可是幾經修改後，因為這是四姐妹今後在鎌倉（海街）生活下去的故事，最後不應該在山形，得在海街結束才行。

還有想要描寫法事的理由是原作中的法事都跟金錢扯上關係。人死並非只有悲傷而已，父親過世時遺產要怎麼處理、祖母的七周年忌日則是老家要不要賣掉、海貓食堂老闆娘的喪事背後也有爭奪遺產的問題。我覺得那種描寫方式非常寫實也非常有趣。

話說得前後顛倒，我對電影又有了一個想法，想透過四女鈴的眼睛逐漸看見海街的全貌。

最初的構想是在山形車站目送走姐姐們後，從她坐在搬家公司的卡車上經過鎌倉海邊的秋天開始。鈴來到海街，從奔馳的卡車上看到秋天的祭典、海邊，也就是海街最初呈現在她眼前的發想。可是原作中也出現的御靈神社面具遊行活動是禁止汽車通行的，無法從搬家公司的卡車上看見。而且這年頭搬家的人似乎也不可以隨卡車坐在副駕駛席，發現自己的想像脫離現實不禁有些愕然，總之此一設定不可行。

既然電影是追著季節進行，就想說讓視野隨著季節改變。秋天鈴的世界是窩在家中；到了冬天是第一次和次女佳乃一起上學的畫面，可以看見她們所住的街道；春天第一次和朋友們去海邊

玩。發想是配合四女鈴的心靈逐漸開放，轉換成視野的逐漸開闊。

同時一開始父親的葬禮是為「四姐妹」而有的葬禮，接著祖母的七周年忌日是「老屋」的葬禮，食堂老闆娘的葬禮是「海街」的葬禮，搭配四女鈴的視野拓展，改變三場葬禮的位相，就這樣總算確定整體的架構（從無到有時間很長！）。

描寫四姐妹各自的生命力

身為製作者擔心的是電影和漫畫不同，是用兩個小時呈現一個故事的媒體。少了理論就會淪為日記式的小故事流水帳，因此必須想的比過去更多。當然製作者的理論如果全被觀眾看透會很困擾，兩個小時裡出現三次葬禮也很容易受到死亡意識的牽引，所以讓次女負責情色慾拍攝其肉體、讓三女負責食慾拍攝大口吃飯的畫面。透過仔細描寫四姐妹各自不同形式的生命力，留意不讓三場法事的理論架構太過浮出檯面。

有一場戲是祖母的七周年忌日法事結束後，四姐妹和上面三姐妹的生母、伯母共六人回到老屋。雖然有點老王賣瓜，那是整部電影中我最喜歡的鏡頭。

1

花火のシーンで
撮りたいカット

2 海に照らし出される
← 花火の火の中に浮かんでいる船

3 船の上で遊んで
花火を見上げている
すずたち

海

この2つを
一番にねらいたい！

4 これは優先順位としては
← 一番低い。すずたちの
うしろ頭ごしに見上げた花火

船

2SP

花火の実体

海に反射する花火

これが実現可能ならねらいたい。
船がすごく小さくなってしまったり。花火に
照らし出されずによく見えないようであれば
2で。2SPが成立するのなら4はいらない。

《海街日記》煙火戲的分鏡圖

首先老屋的長鏡頭中，長女走進來，聽見玄關有聲響。接著為了房間通風打開窗戶，剩下的

其他人開始湧入。大家都走往平常的位置，但母親和長女差點撞上了。可見得母親在這個家裡有

多麼的多餘。也就是說，那場戲可看出平常不存在的人在屋子裡走動，讓長女幸多少有些心情緊

繃。六個女人在起居室、佛龕前、邊廊、還有畫面中沒有拍到的廚房裡走動，靈活運用家中空間。

那場戲演次女佳乃的長澤雅美，坐在畫面右側脫掉絲襪。其實想到這個鏡頭是在拍攝的前一

晚。和導演助理商量時，直接被打槍說「沒有人會那樣脫啦」。到了隔天我當場拜託長澤，結果她

真的做了。所以說這算是凡事都不要輕易放棄的最佳例子？

雖然失去但依然傳承下去的東西

拍攝《海街日記》時參考了兩個作品。

一個是拍成電影好多次的《小婦人19》。身為牧師的父親從軍出征一年間，四姐妹和母親相互扶

持謹慎過日的故事。父親回家時，家庭十分安定。是一個以川町美好家庭觀為基礎、非常古典的

故事。我想《海街日記》正好相反，父親和情婦私奔、母親也離家出走、三姐妹負責處理父母留下

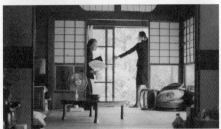
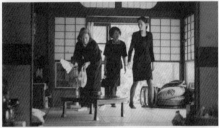

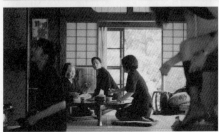

的爛攤子，好不容易過著安定的生活，不料因為收到父親的訃聞起了波瀾，母親回來參加法事更是添亂。非常現代的情節。

我參考的是《小婦人》電影中四姐妹的構圖。四人站成一列凝望著遠方的姿勢。因為那是很意識性的畫面，所以我在故事中也想要將四姐妹拍入同樣的鏡頭中，於是描繪出冬日窗邊四人一起眺望著梅樹。

另外一個是翻閱原作時，我感受到小津安二郎的《麥秋[20]》。我不知道原作者吉田小姐是否有意識到，不過書名取做《海街日記》而非《鎌倉四姐妹物語》。也就是說，這不是「家人」而是「小鎮」的故事。

我個人偏愛從成瀨巳喜男電影中所感受到的渺小，而小津導演的世界其實是透過描寫家庭在描寫更廣大的東西——也許是城鎮也許是時間——那種視野遼闊的時間感覺大概就是小津導演世界的豐富性，也是和《海街日記》相似的地方。

稍微說明一下《麥秋》的情節概要。這是住在北鎌倉某個家庭的故事。哥哥（笠智眾）擔心二十八歲的未婚妹妹（原節子），親戚擬介紹對方男性四十歲的親事，結果是和鄰近婦人（杉村春子）的鰥居兒子結婚。其實女方家的長子死於戰爭，鰥居男子是長男的友人。因為死去長男的存

在，對彼此都是一種缺陷，抱著如此缺陷的男女結合成為夫婦。照理說應該很幸福，但因為兩人成為夫婦，父母（菅井一郎和東山千榮子）得離開北鎌倉的家，搬到奈良去住。也就是說一組家庭的誕生，造成另一組家庭的解體。不是那麼單純的圓滿結局。

小津導演自己也曾說過「比起故事本身，我想描寫的是更深的『輪迴』，或者說是『無常』吧」。那種「人的營生崩解，又重複再三」的觀點，感覺跟《海街日記》是重疊的。

父親雖然死了，承繼父親血緣的「鈴」還在。母親雖然走了，留有和母親同年齡梅樹的「老屋」還在。雖然海貓食堂的老闆娘死了，炸竹筴魚的味道仍留存在「海街」。像這些「雖然失去但依然傳承下去的東西」，是透過法事加以描繪出來。所以這其實不是家庭倫理劇，說是敘事詩也許太誇張了，但如果不能當做是更長時間的故事看待，就無法領略原作的豐富性。因此雖然是間接性，我參照了小津安二郎的世界觀。

不是作家，而是身為職人

或許《奇蹟》、《我的意外爸爸》、《海街日記》等三部電影是我以「職人」而非「作家」為目標而完

成的作品。

忘了是什麼時候，曾開口說「想成為職人」，卻被回應「導演請乖乖當個作家就好」。我想過兩者之間的差異，比方說會思考「如何烹調美味可口的時令鮮魚，一邊保有素材的原味，又能提供讓客人滿意的美味呢」的是職人的話，我認為是導演的工作應該也很相近吧。

當然因為我有寫過原創劇本，那一部分被說是作家倒也名副其實。但我很清楚自己不是「任何素材都能做出個人風格法國菜色」的類型。

《奇蹟》雖然是原創劇本，但「九州新幹線」的主題是別人給的。因為在童星試鏡遇到了搞笑團體「前田前田」的前田航基和旺志郎兄弟，為了讓他們看起來更有魅力所挑戰的作品。

《我的意外爸爸》也是思考著要如何描繪主演的福山雅治，好發掘出他前所未有的新魅力。因此在劇本中對福山演的主角一再相逼。擁有工作資歷、高級公寓、高級汽車、漂亮的妻子、獨生子等一切的他，劇本描寫的是這些一一被剝奪的過程（就像是對帥哥的詛咒）。

至於為什麼想要如此緊迫逼人呢？那是因為我感覺到福山沉默不語的臉最具說服力。當他被逼到說不出話來時，最能看得到感情。我認為身為電影演員這是很重要的素質，也是福山迷人的魅力之一。

《海街日記》則是基於如何調理原本就喜歡的原作，要怎麼做才能讓主演的四人光輝璀璨的立場拍攝。

如果始終在自己的世界裡拍攝下去，只怕會越來越縮小的生產，最後被陷在稱為「某某世界」之中。那還不如製造跟不太有切點的人或事物相遇的機會，不僅自己覺得有趣，也有新的發現。三部作品是我職涯中的分歧點，拜它們所賜感覺自己的能力變得更加寬廣。當然我也想要拍攝導演之名能被傳誦的電影，至少意識上希望在五十多歲時能向外拓展。

宣布「電影將暫時休息一陣子」

也許用詞過於誇大，但一如前面提到的，有段時期我曾經放棄成為「作家」。儘管《橫山家之味》可說是相當程度做到自己想做的事情的作品，但可能也因發行片商 Sine qua none 的破產，票房不是很成功。國內觀眾人數只有十五萬，連製作費都無法回本。

再加上不論是金錢面還是精神面都給予我莫大支持的安田匡裕製作人在《空氣人形》殺青前夕過世了。接二連三的事件讓我思考「繼續像過去一樣自以為是作家寫原創劇本，搞不好只會給周遭

人製造困擾」、「用別人的錢拍片，卻沒有好票房，是無法讓大家都幸福的」。為了摸索今後的方向，決定暫時停下腳步，因此宣布「電影將暫時休息一陣子」，那是在二○一○年一月。

不料就在那個時候接到了「要不要以九州新幹線為題拍電影？」的邀約。如果安田製作人沒有過世，如果《橫山家之味》和《空氣人形》的賣座都不錯的話，或許我會以「不接外來企畫案」為由斷然拒絕。不過，假設安田製作人還活著的話，感覺他應該會說「是枝，偶爾也該接拍這種東西」，真的拋開成見接拍後，才發現好玩的不得了。那些所謂「作家」的尊嚴或堅持早已不重要，反而能在「如何拍攝新幹線」的過程中展現出作家性。比起作家，當個職人思想會更通透，作品也豁然開朗了起來。這是很大的變化。

拍攝電影以來，已過了二十多年。

這之間發生了阪神、淡路大震災、地下鐵沙林毒氣事件、美國多起恐怖攻擊事件、東日本大震災等難以忘懷的重大事件。我個人也歷經了父親過世、結婚、母親過世、女兒出生。村木良彥、安田匡裕也都辭世。當然這二十年來，我的人已改變了，看世界的方法也有所轉變才對。

現在的我，很想仔細描繪出自己的生活是建立在哪些東西上。不是要追蹤時代或人的變化，而是想從自己的小小生活中編織出故事。

因此持續注視著自己腳下和某個社會相連的暗處，另一方面也很珍惜新的相遇，與外部接觸，今後想要挑戰的是如何將那些長處在電影中呈現出來。

347

『海よりもまだ深く』

2016

—— 《比海還深》

社區和颱風的回憶

最後稍微談一下新作《比海還深》。

這是以一個沒有完全長大的中年男性和年邁母親為主，作品內容描述他們現在的生活迥異於夢想的未來。飾演兩位主角的是阿部寬和樹木希林，也就是《橫山家之味》中演母子的搭檔。

想要拍攝這個作品的理由很多，其中之一是「我想要再拍一次希林女士」。還有就是我從小在社區裡長大，一直很想拍攝以社區為舞台的家庭故事。所以雖然不是真實故事，但有些小插曲的細節是加入了個人的真實經驗。

趁著母親不在家回到社區尋找父親畫軸的那場戲就是真實經驗。倒也不是沒錢花用，只因母親

說「你爸的東西，我在葬禮過後全都扔了」，我覺得有些受到衝擊。於是將該記憶加油添醋成那場戲。

很高興能在自己實際住到二十八歲的東京都清瀨市旭丘社區拍攝。雖然不同棟，但剛好同樣是三房一廳的屋子空著，便租下來進行拍攝。因為是想像著自己從小生活的房間格局撰寫劇本，當演員實際走在同樣大小的房間裡，不管是台詞長度還是動作都不會出現誤差。例如從陽台回到三坪大的和室，母親抱著棉被說話的台詞就剛好是那些字數。

雖然《橫山家之味》時，故事本身放進許多母親的小故事，但因拍攝時租借的是醫生的家，一開始有人活動時出現從廚房端茶到客廳的距離無法說完該台詞的誤差，只好當場修改。這一次幾乎不用修改的奇妙經驗恐怕今後也不會再有吧。

總之過去總覺得以國民住宅做為家庭倫理劇的舞台應該很有意思吧，能夠如願真是太好了。

第五章也曾提及《橫山家之味》最初的劇本是一九六九年〈橫濱藍色燈影〉流行的時代，幾乎接近自傳的東西。

我九歲搬到社區，之前住的是兩房木造雜院，颱風一來就亂成一團。平常在家毫無存在感的父親，只有這種時候會用繩索綁牢屋頂免得被風掀開、會將整個窗戶用鐵皮釘起來蓋住，生龍活虎

的樣子讓人印象深刻。

父親在颱風時的樣子也曾寫進《橫山家之味》最初的腳本，幾經修改，颱風的故事刪掉了。所以這一次在《比海還深》中，寫出了主角和兒子訴說童年颱風回憶的那場戲，總算在我心中做個了結。

回歸「作家」寫的小小故事

對我而言，《橫山家之味》是目前為止拍攝的作品中，拍起來最沒有壓力的作品。當然其他作品也都很重要，只是說《橫山家之味》是典型在不強求、不貪心的情況下所寫的故事。

重新嘗試那種「寫出自己想寫的故事」就是這一次的《比海還深》。

我和阿部寬在這兩部作品之間都為人父，年紀也都邁入五十大關。因此比起《橫山家之味》讓主角在人子、人夫的同時也是人父，處於稍微更複雜的人際關係中。如此一來導演和演員也能跟著角色隨著人

©2016 Fuji Television
BANDAI VISUAL、AOI Pro、Gaga

◉《比海還深》

二〇一六年五月二十一日上映【發行】Gaga【製作】Fuji Television、BANDAI VISUAL、AOI Pro、Gaga／一百二十七分鐘【概要】落魄小說家良多為了生活費在偵探公司上班，對前妻響子仍無法忘懷。那天良多、前妻和十一歲的兒子真悟來到獨自住在社區的母親淑子家，因為颱風無法回去而共度一晚。【主演】阿部寬、真木陽子、小林聰美、Lily Franky、池松壯亮、吉澤太陽、橋爪功、樹木希林等【攝影】山崎裕【燈光】尾下榮治【美術】三松惠子【服裝】黑澤和子【配樂】Hanaregumi

350

《比海還深》社區設計圖

生的時光流動而成長、老去，應該是很難得、幸福的經驗吧。希望到了六十歲也能以同樣模式和阿部寬拍電影。

關於電影導演到底是作家還是職人，恐怕對導演自身來說也是意見分歧吧。至少我個人的認知是電影並非從自己的內在產生，而是經由和世界的相遇所誕生下來的東西。

以前面的比喻來說，經過充滿「大廚」意識的《奇蹟》、《我的意外爸爸》、《海街日記》三作品，感覺《比海更深》又回歸到「作家」的電影。前三作雖然拓展了自己的能力，但如果只能拍攝那種作品，相信會累積許多壓力。所以另一方面能拍如此略為樸實的作品，真的是很奢侈。如果還能繼續享有這般奢侈，相信身為電影導演應該可以

累積更多可貴的經歷（但願能持續下去）。

我對家庭倫理劇的想法全部都灌注在《比海還深》。不只是這二十年來電影導演的資歷，基於對

小時候看過、自己最喜歡的電視家庭倫理劇的偏愛與尊敬，完成了這部電影。

那是自覺到個人色彩濃厚的DNA就存在於那裡，也甘於接受此一事實，也算是一種自負的表

示。但它不是用力挺起肩膀以集大成或代表作等字眼形容的電影，反而身為製作者有種從頭到尾

都鬆下肩膀的力量，讓某種東西展露出來的感覺。

我想那應該是愛吧。一半是出於願望，對家庭倫理劇、對社區、對生活在社區一個人死去的母

親、還有對無法如願生活的主角的後悔和包含斷念的愛。希望大家能用充滿感情的眼神凝視這部

電影。

發現愛是拍得出來的是在大學時代。在早稻田大學的ACT小劇場看費德里柯·費里尼 21

（Federico Fellini）導演的《大路 22》、《卡比利亞之夜 23》是在十九歲那年。或許愛的量、質和純度

無法跟其他人相比，但在這部《比海還深》，現在的我灌注了自己全部的愛。

◉1｜《站在我身邊》

羅勃‧萊納（Robert Reiner）執導、一九八六年製作的美國電影。日本於一九八七年上映。

◉2｜取材勘景

編劇在寫劇本前造訪拍攝舞台的土地，以決定每場戲的場所。

◉3｜勘景

尋找適合拍攝的場所。

◉4｜蓮實重彥

法國文學學者、影評、藝文評論家。一九三六年生於東京。就讀東京大學研究所人文科學研究科博士課程，之後留學巴黎第四大學取得博士學位。一九七五年於東京大學教養學院開設電影論課程。一九八五年創辦《Lumiere》電影季刊。歷任教養學院院長、副校長，一九九七年升任為東京大學校長。二○○一年退任。現為東京大學名譽教授。著作有《導演 小津安二郎》、《反＝日本語論》、《電影狂人》系列、《高達革命》、《紅色》誘惑 創作序論說》、《電影崩壞前夕》、《電影時評2009～2011》等。

◉5｜萬田邦敏

電影導演。一九五六年生於東京。立教大學在學期間和黑澤清等人成立獨立電影製作社團「模仿會」，製作八釐米電影。一九六一年以《宇宙貨輪 remnant6》出道為導演。二○○一年以《Unloved》榮獲坎城影展愛丘梅里克新人獎及雷伊道爾獎。代表作有《謝謝》、《接吻》、《狗道》等。

◉6｜《王者之聲：宣戰時刻》

湯姆‧霍伯（Tom Hooper）執導、二○一○年製作的英國電影。日本於二○一一年上映。榮獲四項奧斯卡金像獎。

◉7｜崔洋一

電影導演。一九四九年生於長野。東京綜合寫真專門學校肄業後擔任燈光助理進入電影圈，歷任大島渚執導之《感官世界》、松田優作主演之《最危險的遊戲》等片首席副導。一九八一年以電視電影《職業獵人》出道為導演。一九九三年的《月出何方》十分賣座。代表作有《馬克斯山》、《豬的回報》、《再見了，可魯》、《血與骨》、《壽》、《卡姆依外傳》等。二○○四年起，擔任日本電影導演協會理事長。

8 —日本電影導演協會

以提升電影、影像分野的發展和電影導演地位為活動目的的職業團體，一九三六年設立。

9 —《東北塾☆未來塾》

NHK教育頻道從二〇一二年開始，為了援助東日本大震災災後復興的教育節目。

10 —《扭曲的羈絆：抱錯嬰兒事件的十七年》

奧野修司著，一九九五年新潮社出版。

11 —《非關男孩》

根據尼克·宏比（Nick Hornby）同名小說拍成的電影。保羅及克里斯·魏茲兄弟執導，二〇〇二年製作的英美法合作電影。同年於日本上映，奧斯卡金像獎最佳改編劇本獎提名。

12 —保羅及克里斯·魏茲兄弟

電影導演。哥哥保羅一九六五年、弟弟克里斯一九六九年生於美國紐約。一九九一年以《美國派》出道。代表作有《美國派2》《來去天堂》等，保羅單獨執導有《非關男孩》等。克里斯單獨執導有《黃金羅盤》《暮光之城2新月》、《情繫一生》等。

13 —吉田秋生

漫畫家。一九五六年生於東京，武藏野美術大學畢業。一九七七年於《別冊少女漫畫》發表處女作《有些不可思議的房客》。一九八三年以《吉祥天女》、二〇〇一年以《YA─SHA─夜叉》榮獲小學館少女漫畫獎。代表作有《加州物語》《比河川長且悠緩》、《BANANA FISH》、《情人的吻》等。

14 —同名漫畫

《海街日記》，吉田秋生著。二〇〇六年於《月刊 flowers》八月號起不定期連載。已出版七集（二〇一六年五月為止）。文化廳媒體藝術節漫畫單元優秀獎、漫畫大獎、小學館漫畫獎得獎作品。

15 —《BANANA FISH》

吉田秋生著，一九八六年小學館出版。現在收入小學館文庫。

16 —《比河川長且悠緩》

吉田秋生著，一九八四年小學館出版。小學館漫畫獎得獎作品。

17 —《櫻園》

吉田秋生著，一九八六年白泉社出版。

18 —《細雪》

谷崎潤一郎於一九四八年完成的小說。一九五〇年（新東寶）、一九五九年（大映）、一九八三年（東寶）共三次改拍成電影。一九八三年版的四姊妹為岸惠子、佐久間良子、吉永小百合、古手川祐子、

● 19｜《小婦人》

一八六八年出版、美國小說家露意莎‧梅‧奧爾柯特（Louisa May Alcott）的自傳性小說，包含電視電影一九一七～一九九四年共拍成電影七次。

● 20｜《麥秋》

小津安二郎執導、一九五一年上映的電影。小津執導作中原節子以「紀子」之名演非同一人物的「紀子三部曲」之第二部。

● 21｜費德里柯‧費里尼

電影導演。一九二〇年生於義大利里米尼。一九五〇年和亞伯托‧拉陶達（Alberto Latruada）共同執導《雜技之光》出道為導演。一以《甜蜜生活》贏得坎城影展金棕櫚獎。一九九二年榮獲金像獎最高榮譽獎。代表作有《浪蕩兒》、《大路》、《卡比利亞之夜》、《阿瑪柯德》等。一九九三年過世。

● 22｜《大路》

費德里柯‧費里尼導演的代表作之一。一九五四年上映的義大利電影。榮獲奧斯卡金像獎最佳外語片獎。

● 23｜《卡比利亞之夜》

費德里柯‧費里尼執導、一九五七年上映的義大利電影。

終章
これから
「撮る」人たちへ

給今後將要「拍片」的人

為了讓電影黑字化

這幾年在日本要拍沒有原作的原創電影已變得相當困難。

在拍片廠系統還存在的時代，導演本人不需負責資金的籌措。如今看是誰在推動企畫，不過導演自己寫原創企畫拍電影的情況已越來越少。如果腦中沒有隨時想著要建立什麼樣的夥伴關係、如何跟該夥伴保持長久信賴關係、如何產生「很高興能出製作費」的結果等念頭來行動，就無法持續拍片。

反過來說，那將是可以做到那種程度的導演才能持續拍片的時代吧。

我到了《我的意外爸爸》才頭一次跟電視台（富士電視台）合作，建立良好的夥伴關係。接下來的《海街日記》也能以好的模式連結在一起。可是為了配合自己電影的上映，以名為「電波攻勢」的方法，要求我和演員們都得連番上電視資訊節目、綜藝節目宣傳，就實在很難接受。雖說是民間電視台，同樣使用的是公共電波，為了給自己的電影造勢卻做出違反確保電影多樣性的行為，老實說我覺得很內疚。可是不和複合影城、電視台合作，只連結日本各地的藝術村就能賣座的時代已經過去了，對我來說也是逼不得已的選擇。只能做好被批判的覺悟，仍然選擇繼續拍下去。

終章將包含有些難以啟齒的資金問題，寫些對今後想「拍片」的人或許值得參考的事情。

稍微先就製作費、票房收入、分帳收入加以說明。

比方說花一億日圓的製作費（包含宣傳費）拍電影，劇場進帳三億日圓時，這三億日圓就是票房收入。其中一半的一億五千萬日圓是劇場收入，至於契約訂的是五五分還是五五對四五分，端賴電影製作公司和劇場的角力關係而定（製作公司夠強的話，甚至是六十對四十。反過來劇場夠強的話，也有可能四十對六十）。

扣掉劇場收入剩下的分帳收入。

例如一億五千萬日圓之中，發行片商拿的手續費大約是兩成的三千萬日圓，再扣掉宣傳費（假設兩千萬日圓），剩下的一億日圓回歸出資者，也就是製作委員會，這是毛利。

出資額一億日圓，收回一億日圓，當然算是很成功的案例（本來還得加上DVD的權利金、播映權利金等收入，所以沒問題）。實際上，光靠劇院票房就能回收的電影頂多一成，甚至更少。扣掉電視台出資的，光靠劇院票房就能回收的電影恐怕只有百分之三吧。

如果簽了黑字後可分紅的契約，上限是毛利的百分之十五左右，製作公司可以拿到。出資一億

日圓如果剩下一億兩千萬日圓，兩千萬的百分之十五是三百萬，就是製作公司的分紅報酬。剩下

的一千七百萬由製作委員會當做毛利分掉。如果導演針對毛利簽有可拿百分之三的契約，兩千萬黑字收入的百分之三就是得付六十萬。

透過以上說明讀者們應該就能理解，要讓電影成功（必須製作費能完全回收，剩下的才是收益）是很困難的事，導演要想賺錢更是難上加難。

日本嚴苛的補助款現況

因為變黑字的可能性很低，若不靠其他方法（例如得獎增加好評之類的），新手導演將得不到拍第二部作品的保證。實際上有不少導演只拍過處女作就無疾而終了。曾經是新人導演的我能夠拍第二部作品，除了實力之外，更重要的是運氣夠好。其中一大部分原因是收到東京國際影展獎勵第二部作品的四千萬日圓補助款。

關於這項補助款，二十年前的東京國際影展有對新人導演的第二部片出資四千萬日圓的補助款制度，而且沒有償還義務。《下一站，天國！》很幸運地得到那筆補助款。也就是說，《下一站，天國！》的製作費，TV MAN UNION 出資四千萬日圓、廣告製作公司 ENGINE FILM 出資四千

萬日圓、加上補助款的四千萬日圓，共是一億兩千萬日圓。

其中除了補助款，只要回收八千萬日圓就可以。因此我決定將剩下的四千萬日圓預算拿去做各種嘗試，其中之一就是培育導演人才。

拍攝《幻之光》時，用了跟我同年的高橋巖做導演助理。通常電影的導演助理小組於開拍前三個月進來，殺青後解散。頂多共處三、四個月，導演助理只有拍片現場的經驗。

如果是紀錄片的話，從企畫階段就開始參與，包含完成、包含播出日都陪在旁邊，完全可以理解一個作品從企畫書到播出為止迂迴婉轉的過程。

這種事電影導演應該從來都沒有想過。但我希望演出部的工作人員除了現場之外必須懂更多。因此《下一站，天國！》的演出部組長仍是找高橋巖，第二組和第三組則是找來 TV MAN UNION 的工作人員和西川美和進來，包含工讀生，讓他們從調查階段到完成的一年間緊跟在我身邊學習。我個人覺得對他們應該是很好的經驗才是。

如今東京國際影展已沒有補助款的制度，類似高額的補助款日本也幾乎都找不到了。文化廳實施的「對電影製作的支援」（文化藝術振興費補助款）也是對超過一億日圓的製作費補助兩千日圓。日本為了守護自己國家的文化，國家應該更積極給予補助才對。

比方說法國就確立了自動補助系統，電影入場券整體收入的百分之十點七二被當做是特別追加

稅收還原給CNC（Centre National de la Cinématographie）1，在法國政府認可下可投入於電影

製作。非常合理的做法，想來法國有不那麼做就無法保護自己國家電影文化的危機感吧。

可是日本就沒有那種危機感。好像以為「製作者都討厭國家強出頭。所以只要在一旁加油就

好」，當然被主導固然很困擾，但照這樣子下去日本的獨立電影根本就無法跟其他國家抗衡，甚至

連出場的機會都沒有。

實際上這二十年來日本國內的電影狀況變得極其悲慘，地方只剩下複合式戲院，東京曾經放映

各種獨具魅力電影的小劇場紛紛被迫停業。真的再不做些什麼，過去培養的多樣化電影文化恐將

永遠消失也說不定。

最好底片和數位都能選擇

最近在影展等場合，導演們一碰頭肯定提到「數位如何？」的話題。有一次山田洋次2導演就問

我「是枝，你打算用底片拍攝到何時呢？」。實際上，日本始終用底片拍攝的導演只剩下山田洋次

和小泉堯史 3 兩位吧。如今比起電影，底片拍攝多半出現在廣告拍攝現場。

以數位拍攝的數位放映和將底片轉成數位的數位放映，雖然暗部的表現和畫質的粒狀仍有差別，但觀眾幾乎是看不出來的。所以在乎的只有製作費充裕的拍攝小組，或是跟不上技術變化的人（我想兩者都是）。

其實電影業界的數位化進步，絕非只是因為「數位比底片節省預算」的單純理由。

一般人可能不知道，近幾年來可用底片放映的戲院銳減。二〇〇六年只有九十六家可數位放映的螢幕數，到了二〇一五年底全國螢幕數增加為三千四百三十七。也就是說，就算用底片拍攝，能上映的戲院卻寥寥可數。

關於數位放映的急速轉換，比起製作方，發行方的意識更為強烈。

原因之一是可削減攝影費用、處理底片的人事費用、發送保管所需的成本。第二是將來可納入好萊塢的中央管理系統。不用底片拍攝進行中央管理如能以類似電視播出的型態在戲院上映，對統一規格而言可是說既快速又方便。尤其不用沖洗成好幾百支片子。

另一方面因為現階段仍不知道數位拷貝可以保存多少年，因此資金充裕的電影會用數位母帶製作底片版加以保存。我不認為是本末倒置，免得將來發現DCP劣質化就後悔也來不及了。到時

候因為底片已經沒有了，還得設立新公司生產底片，也必須重新培育技術者吧。

以我的作品來說，到《空氣人形》為止都是用底片拍攝以底片放映，從《奇蹟》起雖然是以底片拍攝，但上映基本上是數位。《我的意外爸爸》只有一家戲院是底片上映。

我個人認為底片和數位兩者都應該留下比較好。底片放映的戲院如此急遽消失，完全出乎我的預料。

過去的二十年、今後的二十年

年輕電影工作者「將來想拍十六釐米電影」、「將來想用三十五釐米拍」的想望不復再有，感覺有些寂寞。有八釐米、錄影帶、有數位、十六釐米、三十五釐米等豐富多樣的選擇豈不更好，就像畫圖時可選擇水彩、蠟筆、色筆、炭筆等一樣。感覺現在的電影界因為油彩和畫布太貴無法選擇油畫，被交代「那就用水彩畫在圖畫紙上」，真是遺憾。

我不是很常回顧過去的人，為了寫這本書回顧過去的二十年，深深感覺自己真的受惠良多。

嚴格觀察觀影人數，從《幻之光》到《奇蹟》，《無人知曉的夏日清晨》最多約一百萬人次，其他

平均十五萬～三十萬人次（《奇蹟》和《花之武士》由於上映規模較大，或許更多）。以票房收入來

看，大約一億五千萬日圓～三億日圓吧。

不過《幻之光》在 CINE AMUSE 創下連續十六周的賣座紀錄是黑字，《下一站，天國！》的劇

場分帳收入是赤字，但因和二十世紀福斯簽訂在北美上映的大型翻拍契約立刻轉為黑字。《無人知

曉的夏日清晨》更是產生很多黑字足以彌補其他的赤字。

剛開始拍電影時，曾請教過 OFFICE SHIROUS 製作公司的佐佐木史朗代表「要如何能持續拍

攝獨立電影呢」，他回答「拍十部片，其中六部赤字、三部打平、一部大賣的話，公司就能成立」。

而且「赤字的六部還能培育出下一個作家」。如此一來，為了拍出將來大賣的那一部電影，那些也

算是有意義的赤字。當時的我感受到：與其說是製作人，那是經營者應有的視野，身為導演大概

也是一樣吧。

阪本順治導演也說過「導演的打擊率三成就夠了」。目標朝向十成只會失敗，十球中三安打數，

目標只要訂為三成打擊率就容易接近成功。不過，又不是訂了目標就一定能達成吧。

這麼說來，去年（二〇一五年）七月，西川美和滿四十一歲時說「你知道嗎？四十一歲就跟漫畫

天才妙老爹一樣年紀耶」，我反問「那我五十三歲跟誰一樣呢」，她幫我查了一下說「卡通海螺小姐

終　章　給今後將要「拍片」的人

裡的波平老爹是五十四歲」。總以為現在壽命延長，應該還能活一陣子吧，但到了五十歲是否想拍的東西都能如願拍攝呢，老實說我完全不那麼覺得。

今後的二十年要拍攝什麼、怎麼拍呢？

想到大概只能拍十部吧，但過去未能實現的構想超過十個，有些將無法如願拍攝。今後也可能出現想拍的主題吧。因為電影導演真的是靠體力拚勝負的工作，希望在五、六年裡拍出只有五十歲才能拍得出來的規模。如果不行，也許同樣題材到了六十歲換別的切入點拍攝也說不定。家庭倫理劇大概以七十歲老頭子的視線還能拍攝吧……。

一邊認真想著未來，我現在正在為新作品寫劇本。

接下來要將視野稍微從「家」拓展到社會，打算挑戰法庭故事。

● 1｜CNC

法國國家電影中心的簡稱。以豐潤的資金提供各種補助。最大的是對電影部門的自動補助，將來自民間的資金進行再分配的一種回收制度，支撐了法國電影的基礎。

● 2｜山田洋次

電影導演。一九三一年生於大阪。東京大學法學院畢業後，曾於報社上班，之後以候補身分進入松竹。一九六一年以《二樓的外人》正式成為導演，一九六八年富士電視台連續劇《男人真命苦》的原案、編劇，翌年改拍成電影。其他代表作有《家族》、《電影天地》、《兒子》、《學校》、《抓著彩虹的男人》、《黃昏清兵衛》、《隱劍 鬼爪》、《武士的一分》、《母親》、《春之櫻：吟子和她的弟弟》、《東京家族》、《東京小屋的回憶》、《我

的長崎母親》等。最新作《家庭真命苦》於二〇一六年三月上映。

● 3｜小泉堯史

一九四四年生於茨城。東京寫真短期大學（現為東京工業大學）、早稻田大學畢業後，師事黑澤明，擔任助理二十八年。黑澤死後將其遺作劇本於二〇〇〇年拍成電影《黑之雨》，正式成為導演。之後執導了《阿彌陀堂通信》、被評論為黑澤明攝影技術的重現《博士熱愛的算式》、《留給明天的遺書》、《蜩之記》。

あとがき～連鎖～

由原本在我電影拍攝現場擔任導演助理的西川美和導演、砂田麻美導演，還有原本任職於ENGINE FILM 故安田匡裕會長電影企畫室的北原榮治、曾隸屬 TV MAN UNION 的福間美由紀等為中心的製作者團體「分福」設立至今已整整兩年。

此一成員結構色彩濃烈地反映出身為記錄本書製作者的我這二十五年來的出身、DNA。

同時也指出自己今後該朝往的方向，發展以電影為核心的導演企畫工作。將那股「創造」的能源用於集合人們的製作、工作上，也就是成為一種保障。這就是我的計畫。嘗試才剛起步，僅完成可划小舟的體制。TV MAN UNION 的村木先生過世、ENGINE FILM 的安田先生撒手人寰，失去兩位父輩才覺悟到身為兒子今後再也不能寄望任何人的庇護。或者該說是也只能那麼做。人生職涯的第二章肯定是兩人的死在我背後推了一把才開始的。這兩年來，「分

368

福」新增七名成員。

培育新人、擔負起村木先生、安田先生的功能。我並沒有思考這些問題，而是將自己接到的棒子傳承給下一代。比起縱線的關係，那種感覺自己身為鎖鏈一分子和其他人相連的橫線關係或許更為強烈。我沒有想要靠一己之力改變歷史、更新歷史的霸氣。然而，至今一百二十年的電影歷史鎖鏈中，自己畢竟是其中的一環。一旦有了看清這一切的自覺，對自己而言彷彿發現新故鄉，有種不可思議的安心感。

本書擬翔實記錄產生那種感慨的過程。不料竟寫成始料未及的大書，不免有些擔心，希望能讓更多的人閱讀此書，並從其中產生一起和我書寫人生第三章的新工作人員（當然無意限定於此）。一邊夢想著和那些二人成為同一條「鎖鏈」，一邊就此擱筆。

最後，八年的長期抗戰，為完成此書始終很有耐性陪在我身邊的文字工作者堀香織小姐、Mishima 社的星野友里小姐和三島邦弘先生。如果沒有三位的肯定、質疑、感想與嘆息，書中所寫的文字恐怕將煙消雲散，不會定著在紙上。請容我對三人的耐性致上最高的謝意。謝謝你們。

二〇一六年五月二十四日　是枝裕和

結語　～連鎖～

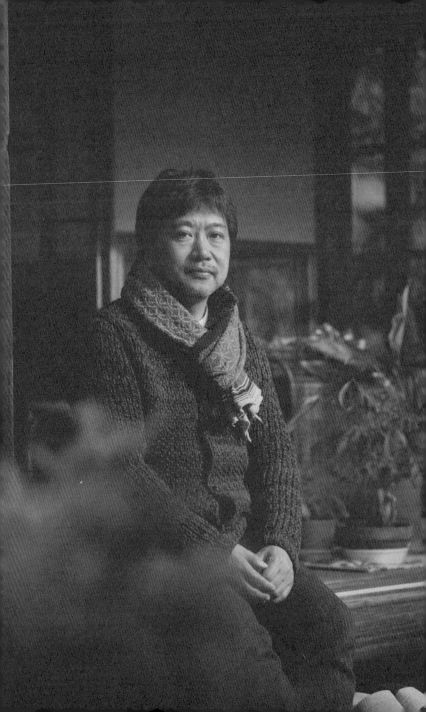

是枝裕和 これえだ ひろかず

映画監督

日本當代最重要的電影導演之一。一九六二年六月六日出生於東京練馬區，原本夢想成為小說家。一九八七年從早稻田大學第一文學部文藝學科畢業後，加入 TV MAN UNION 公司從事電視紀錄片拍攝工作，後來接觸到侯孝賢的電影，更堅定他往拍電影這條路走去。二○一六年獲得第八回伊丹十三賞，該獎項意於鼓勵日本國內各領域活躍的創作者，評選的考量重點是「有趣」、「令人出其不意」且「普羅大眾都能領略」。

早期拍攝的紀錄片多關注社會議題，充滿人文主義色彩。他拍日本第一個公開現身的愛滋病患《愛之八月天》，一九九四年）、因醫療失誤導致無法擁有任何新記憶的人（《當記憶失去了》，一九九六年）、福利政策削減導致兩名戰爭遺孤相繼自殺

《然而……～福利消失的時代～》，一九九一年）……，他對社會正義的執著，深受英國獨立電影與電視導演編劇肯·洛區和比利時導演達頓兄弟的影響。

是枝裕和高中時就是宮本輝的書迷，拍劇情片也是他最想做的事，因此在電視製作人的邀請下，於一九九五年首次執導改編自宮本輝小說的電影作品《幻之光》。這部探討女性如何從生離死別陰影中重生的故事，獲得第五十二屆威尼斯國際影展金奧薩拉獎，也開啟了是枝裕和劇情片的創作之途。第二部處理人死後若能選擇，哪一段生前記憶值得帶入永生的《下一站，天國！》（一九九八年）獲得世界各國很高的評價，在三十個國家、全美兩百家戲院上映，以日本獨立製作的電影來說，賣

座實屬異數。是枝裕和早期的作品直探生死、記憶等幽深的議題，在如以沙林毒氣事件為主幹的《這麼……遠，那麼近》(二〇〇一年)、取材自一九八八年東京巢鴨兒童遺棄事件的《無人知曉的夏日清晨》(二〇〇四年)都可窺見。

其中描述四個被母親遺棄的小孩子們生活風貌的《無人知曉的夏日清晨》，入圍第五十七屆法國坎城影展金棕櫚獎，當時年僅十四歲的柳樂優彌獲得最佳男演員獎，成為坎城影展史上最年輕的影帝，此片是他風格轉變的開始，也是劇作成熟的標誌。二〇〇六年首度拍攝帶有反武士精神與反戰色彩的江戶時代劇《花之武士》挑戰「復仇」議題。直到二〇〇八年拍攝《橫山家之味》，是枝裕和才將拍片焦點轉換到日常生活。

紀念母親、反映自身經驗的家庭倫理劇《橫山家之味》，透露出死去的人並沒有真正離開。除獲得東京影展最佳導演藍帶獎外，在海外也頗獲好評，包括亞太電影獎最佳影片、亞洲電影大獎最佳導演。二〇〇九年到二〇一六年，是枝裕和來到創作生涯的高峰期，七年之中拍了五部長片及一部日劇，穩定的質量讓他成為日本電影的標竿人物。

二〇〇九年以《空氣人形》於第六十二屆坎城影展獲得「一種注目」單元最佳影片，因描述官能性愛情與奇想新境界廣受讚揚。二〇一〇年於ＮＨＫ播出的「奇幻文豪怪談」系列中發表，由室生犀星短篇小說改拍的《之後的日子》。二〇一一年執導電影《奇蹟》獲得五十九屆西班牙聖巴斯提安國際電影節最佳劇本獎。二〇一二年自編自導剪接首部連續劇《Going My Home》(關西電視、富士電視)。二〇一三年秋推出福山雅治主演的《我的意外爸爸》，榮獲第六十六屆坎城影展評審團特別獎及第五十六屆亞太影展最佳影片、最佳導演。二〇一五年電影《海街日記》入選第六十八屆坎城影展主競賽片，獲得第三十九屆日本電影金像獎最佳影片、最佳導演、最佳攝影和最佳燈光獎。

二〇一六年拍攝《比海還深》，描繪那些長大後無法成為理想模樣的大人們，一直徘徊走在現實與夢想的掙扎邊緣，難以靠近幸福生活的困頓。這部片子有許多是枝裕和童年對父親隱藏的情感。拍完此片後他暫時放下家庭式故事，嘗試拍攝法庭懸疑劇《第三次謀殺》，預計二〇一七年秋天在日本上映。

是枝裕和被譽為小津安二郎傳人，但他在一次訪談中提到，向田邦子和侯孝賢才是他電影美學的啟蒙。他在向田邦子身上感受到「日常」細節的重要，而從侯孝賢身上學習到捕捉現場「氛圍」的重要。兩位給予他的影響，加上身為紀錄片拍攝者的社會自覺與敏銳度，使得他的作品有社會關懷，亦有散文的質地，能在平凡的故事中拍出生活的味道，在生活中悟出人生的道理。

Official website: http://www.kore-eda.com

張秋明│譯者。淡江大學日文系畢業。譯有《父親的道歉信》、《複眼的映像：我與黑澤明》、《家守綺譚》、《深夜特急　最終回：旅行的力量》等書。

王志弘│選書。設計│台灣平面設計師，AGI會員。作品六度獲台北國際書展金蝶獎之金獎，香港HKDA葛西薰評審獎、韓國坡州出版美術賞，東京TDC提名賞。著有《Design by wangzhihong.com》。
→ Instagram @wangzhihong.ig

SOURCE SERIES

書系獲韓國坡州出版美術賞，《海海人生》獲開卷好書獎，《看不見的聲音，聽不到的畫》《Design by wangzhihong.com》《字形散步 走在台灣》《改變日本生活的男人》入選東京TDC賞等

Source 17　我在拍電影時思考的事　是枝裕和

映画を撮りながら考えたこと　これえだ ひろかず

譯者：張秋明

選書・設計：王志弘

發行人：涂玉雲

出版：臉譜出版

發行：英屬蓋曼群島商家庭傳媒股份有限公司城邦分公司

台北市民生東路二段一四一號十一樓

讀者服務專線：○二─二五○○─七七一八

○二─二五○○─七七一九

服務時間：週一至週五 ○九：三○～一二：○○

一三：三○～一七：三○

二十四小時傳真服務：○二─二五○○─一九九○

○二─二五○○─一九九一

讀者服務電子信箱：service@readingclub.com.tw

劃撥帳號：一九八六三八一三　書虫股份有限公司

英屬蓋曼群島商家庭傳媒股份有限公司城邦分公司

城邦網址：http://www.cite.com.tw

香港發行：城邦（香港）出版集團

香港灣仔駱克道一九三號東超商業中心一樓

電話：（八五二）二五○八─六二三一

傳真：（八五二）二五七八─九三三七

電子信箱：hkcite@biznetvigator.com

馬新發行：城邦（馬新）出版集團

Cite (M) Sdn. Bhd. (458372 U)

41, Jalan Radin Anum, Bandar Baru Sri Petaling,

57000 Kuala Lumpur, Malaysia

電話：六○三─九○五七─八八二二

傳真：六○三─九○五七─六六二二

電子信箱：cite@cite.com.my

一版十刷：二○二○年二月　定價：新台幣四八○元

版權所有・翻印必究（Printed in Taiwan）

ISBN：九七八─九八六─二三五─五八六─二

EIGA WO TORINAGARA KANGAETA KOTO
映画を撮りながら考えたこと　是枝裕和
by Hirokazu Koreeda

Copyright © 2016 Hirokazu Koreeda
All rights reserved.
Original Japanese edition published by MISHIMASHA PUBLISHING CO.,
Traditional Chinese translation copyright © 2017
by FACES PUBLICATIONS, A DIVISION OF CITE PUBLISHING LTD.
This Traditional Chinese edition published
by arrangement with MISHIMASHA PUBLISHING CO.,
through HonnoKizuna, Inc., Tokyo, and AMANN CO., LTD., Taipei.

花火のシーンで
撮りたいカット

海に照らし出される
← 花火の火の中に浮か
んでいる船

船の上で並んで
花火を見上げている
すずたち

（海）

← これは優先順位としては
一番低い. すずたちの
うしろ頭ごしに見上げた花火

船

2SP

41	〃	あつし
42	〃	恭平・信読
43	〃	恭平・あつし ㊑ の 後悔
		あつしのこと→家
		再びふたりに。
44	台所 ⑥	
45	墓地	
46	帰り途	あんな人…
		ゆかりの 後悔
47	表	
48	居間	良輔君 ⛰ ㊑ ㊊
		バーン！

転

衝突

夜

49	車の中	ちなみ 信読 (一息)
50	居間	ジリジリ…緊張
51	二階	㊑ ⛰
52	居間	♪「赤いても赤いても」ナレ
53	風呂場	恭平・とし子 (答)
54	居間	夫婦もギクシャク…
55	台所	母の闇 (答え)
56	居間	とし子・ゆかり 対立
57	風呂場	良多・あつし (一息) 良多の後悔

母・の物語

昼のドラマのコミカル まだ矢進に…

60	表	叔母
61	風呂場	母
62	良多の部屋	徘
63	居間	父の
64	寝室	
65	居間	3
66	蔵	父
67	洋間	ふた

68	中庭	あつ
69	表	散
70	道	
71	海辺	良
72	バス停	は
73	バス車内	小さ

㋕
⑧♪

07年2月6日

第2稿